漫畫與動漫小說之

人物姿態描繪
完全手冊

原著：丹尼爾·寇涅（DANIEL COONEY）
翻譯：朱炳樹

新一代圖書有限公司

國家圖書館出版品預行編目（CIP）資料

漫畫與動漫小說之人物姿態描繪完全手冊 / 丹尼爾·寇涅
（Daniel Cooney）；朱炳樹翻譯. -- 初版. -- 新
北市 ： 新一代圖書，2013 . 1
面； 公分
譯自：The Complete Guide To Figure Drawing For
Comics and Graphic Novels
ISBN 978-986-6142-29-1（平裝）

1. 人體畫 2. 漫畫 3. 繪畫技法

947.2 101020094

漫畫與動漫小說之
人物姿態描繪
完全手冊
The Complete Guide To Figure Drawing For
Comics and Graphic Novels

作 者：丹尼爾·寇涅（Daniel Cooney）
譯 者：朱炳樹
發 行 人：顏士傑
編輯顧問：林行健
資深顧問：陳寬祐
出 版 者：新一代圖書有限公司
　　　　　新北市中和區中正路906號3樓
　　　　　電 話：(02)2226-3121
　　　　　傳 真：(02)2226-3123

經 銷 商：北星文化事業有限公司
　　　　　新北市永和區中正路456號B1
　　　　　電 話：(02)2922-9000
　　　　　傳 真：(02)2922-9041

郵政劃撥：50078231新一代圖書有限公司
定 價：560元

目錄

4 描繪服裝
P.94

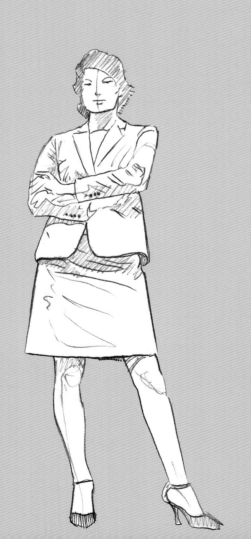

5 背景 P.119

6 人物與畫格
P.146

7 動漫小說預覽：
完成的頁面
P.168

前言

當我還是個小孩時，在每週三放學後到漫畫書店的
固定路程中，我常因喜愛畫漫畫而感到內疚。

到漫畫書店就像第一次看電影；在哪兒我發現有新漫畫書可讀，激發我描繪人物、外星人、機器人，以及任何我想畫的事物的靈感。如果夠幸運的話，那兒將會有約翰·拜涅和特利·奧斯汀所畫的X戰警(X-man)新漫畫書。或是華特·賽門孫所畫的索爾(Thor)，或是傑尼·寇藍所畫的蝙蝠俠(Batman)，或是法蘭克·米勒和克勞斯·將森所畫的夜魔俠(Daredevil)，或是最近由卡爾麥·尹凡替諾所畫的星際大戰(Star Wars)。卡爾麥後來成為我所就讀的視覺藝術學校(The School of Visual Arts)的藝術老師。這些藝術家激勵我成為一個藝術家，而我必須自我鞭策和努力，以讓夢想成真。

當我想要描繪故事情節的慾望增強時，便希望能強化描繪人物的能力。我開始描繪任何我所能畫的一切事物，而且觀察與傾聽人們的日常生活狀態。我的藝術老師們給予我很大的協助與啟發，讓我增強繪圖技巧，以及說故事的能力。除了參與繪圖課程之外，我購買各種繪圖技巧的書籍、參觀博物館、拍攝各種影像以供描繪，並參加人物描繪的工作坊。並非僅有漫畫能激發我創作人物角色的靈感，書籍與電影對我的啟發更大，尤其是1970年代與1980年代初期的電影，對我的創作最具影響力。那是個精采非凡的電影時代。在我還是個小孩的時期裡，我在大螢幕上看過超人、星際大戰、法櫃奇兵、E.T、光速戰記、魔鬼終結者、銀翼殺手、魔鬼剋星，以及回到未來等經典名片。這些電影幫助我建構自己想寫及想畫的故事架構。光是寫出一個很棒的故事，無法滿足我：動漫小說中的插畫必須能將作者想呈現的娛樂效果，精確地傳達給讀者。為了使插畫能夠吸引讀者，你必須瞭解如何在一張紙上描繪出兼具吸引力與娛樂性的插圖。

本書出版的目標是希望激發藝術家的靈感，在漫畫與動漫小說中，創作出生動而具說服力的人物插畫。請將本書當作你所擁有的資源中，眾多工具裡的一個項目，以增進描繪人物的能力。你將在本書中所學習到的內容，是我從同事、老師、許多教學參考書籍，以及本身的經驗裡學到的事物。由於我仍然在學習中，因此對我有幫助，不見得適用於你。我從事專業漫畫描繪工作已經十七年，但是才剛開始瞭解一些訣竅。總而言之，我只知道：精通人物的描繪，沒有捷徑、沒有秘密、沒有輕而易舉的方法。我僅能勉強提供一個導引指南，協助你去發現一條成為傑出藝術家的途徑。

當你在發展自己的人物描繪時，本書僅是解決問題的眾多方法中的一小部分。請儘可能多練習描繪，必能使技巧與能力日益精進。正如你故事裡的英雄人物嘗試拯救世界一般，請毋須畏懼，不必害怕錯誤。因為錯誤與改進是提昇作品品質的關鍵要素之一。請從錯誤中學習，並在下次設定更高的目標，則必能使所繪製的人物，比過去的作品更具跳躍性的進步。

最後，請觀察並向能激發你靈感和能力的藝術家們學習。請從過去的藝術家們汲取靈感—例如：Andrew Loomis, Burne Hogarth, Neal Adams, Alex Raymond, Jack Kirby, Will Eisner, Leonard Starr, Hal Foster, Roy Crane, Milton Caniff, Joe Kubert, Wally Wood, Alex Toth, Al Williamson, 以及Jos Luis Garc a L pez等藝術家。當前請發揮銳利的眼光和豐富的想像力，為未來的漫畫與動漫小說，創作出精采生動的人物角色。

丹尼爾·寇涅

DANIEL COONEY

準備開始

以下幾頁的內容，完整地提供人物描繪所需
材料與工具的建議。此章節將解釋電腦與繪
圖軟體，協助你繪製人物，並提供挑選模特
兒，從生活中產生繪圖靈感，以及建立參考
資料庫等建議及訣竅。

基本工具與設備

描繪人物所需的設備非常簡單，但是為了正確地進行繪圖，有些工具與設備是不可或缺的。

　　價格的高低可能會誤導你對繪圖材料的判斷，因此與其認定最貴的就是最好的，不如親身做材料與工具的實驗，以確認何者能產生最佳的結果。下列所敘述的工具與設備是你在描繪人物姿態，以及用鉛筆構圖，在已經完成的人物輪廓上填墨時，必須準備的基本工具與設備。

繪圖工具

鉛筆、削鉛筆機、橡皮擦、燈箱，是你能順利描繪線條圖稿所需的工具。

鉛筆

下方的表格顯示鉛筆的種類與軟硬程度。柔軟而較黑的B和2B鉛筆，最適合速寫時使用。如果在畫板上進行人物描繪的完稿時，為避免鉛筆的筆劃痕跡模糊或弄髒紙張，則可選用堅硬而筆跡較淺淡的2H、H、F鉛筆。通常你會使用中等柔軟的鉛筆，先描繪人物的姿態、比例、臉孔表情，以及用精確的輪廓線條，使人物呈現更清晰的樣貌，然後使用更柔軟的的鉛筆，強調出線條的輕重感覺，以及衣服的褶紋和光線陰影的效果。免削鉛筆通常使用1/16-1/8(2-4mm)較粗的筆芯，而許多免削鉛筆每次只能裝入一支筆芯。製圖用免削鉛筆有0.7mm(粗線用)、0.5mm(最常用)、0.3mm(細線用)等三種不同的尺寸。

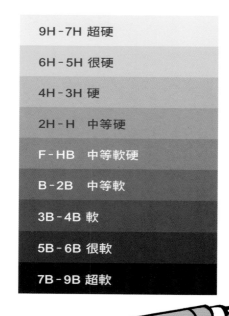

9H-7H	超硬
6H-5H	很硬
4H-3H	硬
2H-H	中等硬
F-HB	中等軟硬
B-2B	中等軟
3B-4B	軟
5B-6B	很軟
7B-9B	超軟

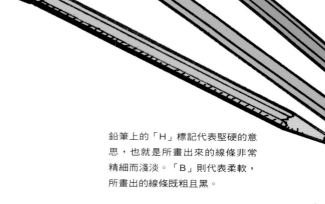

鉛筆上的「H」標記代表堅硬的意思，也就是所畫出來的線條非常精細而淺淡。「B」則代表柔軟，所畫出的線條既粗且黑。

9H　5H　2H　F　B　2B　4B　7B

削鉛筆機

速寫與描圖用鉛筆可使用電動削鉛筆機削尖，製圖用免削鉛筆則必須使用筆芯磨尖器。

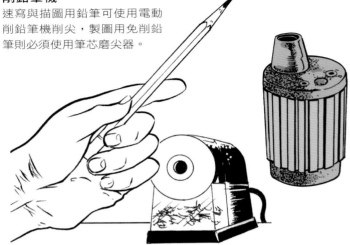

橡皮擦

軟橡皮擦能捏塑成任何形狀，很適合擦除模糊的線條和不必要的構圖線條。若要擦除較小區域的線條，可使用筆型橡皮擦。在較大區域裡擦掉鉛筆線條時，可使用一般的白色塊狀橡皮擦。

燈箱

燈箱是不可或缺的繪圖設備之一。燈箱能提供明亮的底光，能從上方的畫紙，清楚地透視下方的圖稿。如此便能讓你在畫紙上，把下方速寫紙上的鉛筆圖稿，描成清晰的輪廓線條。

保持舒適的姿勢：該做與不該做

該做：維持背部挺直的好姿勢。

不該做：長時間在水平的桌面上繪圖，你的頸部、肩膀、下背部會因為頭部向下俯視作品，而產生肌肉緊繃的過勞現象。為避免造成姿勢不良情形，不可採取錯誤的坐姿。

該做：放低膝蓋以模擬較高的座椅和工作平面。此種姿勢能讓身體與肌肉放鬆，是最適合長時間工作的姿勢。

不該做：如果發現身體痠痛，不可輕易離開座位。通常椅子的建議高度大約是身高的三分之一，桌子的高度大約為身高的二分之一。大部分背部痠痛的人，都會覺得這種高度不舒服。最初幾週也許僅能坐五到十分鐘，那是因為背部肌肉需要鍛鍊。

該做：為減少背部痠痛，身體可移動到傳統椅子的前方，或者使用一個向前傾斜的座墊。大部分的桌子高度都太低，可在桌子腳下墊木塊，以改善高度不足的問題。

該做：若持續在工作桌上繪圖數小時，必須休息五到十分鐘，以伸展一下身體，或者做個短暫的散步。

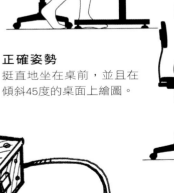
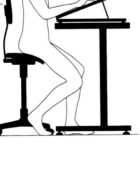

錯誤姿勢

請勿採取此種畫紙平鋪於水平桌面的繪圖姿勢，否則你的背部和頸部肌肉會緊繃，而且觀看作品時會產生扭曲的視覺現象。

正確姿勢

挺直地坐在桌前，並且在傾斜45度的桌面上繪圖。

基本工具與設備

13

準
備
開
始

上墨工具

上墨者(inker)需要正確的工具進行專業的漫畫上墨作業。下列是必要工具與材料的分類。

修正液

修正液有罐裝或筆型等各種類型，其中以Pelikan、Graphic White、Pro White、FW Acrylic等品牌的品質較佳。修正液塗佈於墨水圖稿之上，乾燥之後可形成不透明的覆蓋層。Pental Presto! 修正筆在你已經上墨的鉛筆稿上，最具有特殊效果，不過並不適合一般的圖稿修正。它無法完全覆蓋墨水底稿，並且在乾燥後，產生比使用一般修正液粗糙的表面。白色膠彩顏料通常用在繪畫上，但也是一種相當實用的墨稿修正材料。

墨水

在大部分的畫材店裡，都可以買到適合繪圖的Pelikan、Higgins、Speed ball、FW、Acrylic、Holbein inks等品牌的墨水。

針筆

Rotring牌針筆非常類似Rapidograph牌針筆。Rotring針筆能夠更換墨水管，而且墨水比較不容易塞住，是最佳的選擇。你會發現要把Rapidograph牌針筆的零件完全拆解，以便進行清潔處理，是件相當麻煩的保養工作。

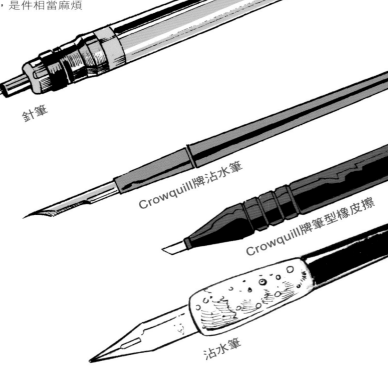

針筆

Crowquill牌沾水筆

Crowquill牌筆型橡皮擦

沾水筆

維修針筆

持續性使用是針筆保養的基本原則。最好在整個案子結束之前，不停地重複使用針筆。長時間不使用時，請勿讓墨水殘留在針筆的筆管內。下列是保養及維持針筆最佳狀態的訣竅：

1　拆解針筆零件。

2　使用購買時附送的筆尖裝卸工具，將筆尖從筆桿上卸下。

3　將針筆零件用流動的水沖洗，直到沒有墨水釋出為止。

4　把針筆零件置入一個小容器內（沖洗底片的金屬罐很適合使用），注滿家庭用的阿摩尼亞溶液一任何廠牌的產品均適用。在開始新案子之前，可一直維持浸泡狀態。

5　準備進行新的創作案子時，可將針筆零件從阿摩尼亞溶液中取出，用紙巾輕柔地擦乾零件上的溶液。不必用水沖洗零件，可直接將墨水裝入筆管內，組裝完成後就可以開始繪圖。只要幾秒鐘的時間，阿摩尼亞會從不鏽鋼的筆尖內揮發，墨水便會順暢地流出。

沾水筆

Hunt Crowquill、Gillot、Speedball等品牌附筆桿的沾水筆，最適合漫畫作品的上墨。沾水筆的筆尖有極細到極粗等各種尺寸，有些品牌的筆尖較具有彈性。你必須實際試用幾種不同類型的筆尖，以找出最適合創作的類型。

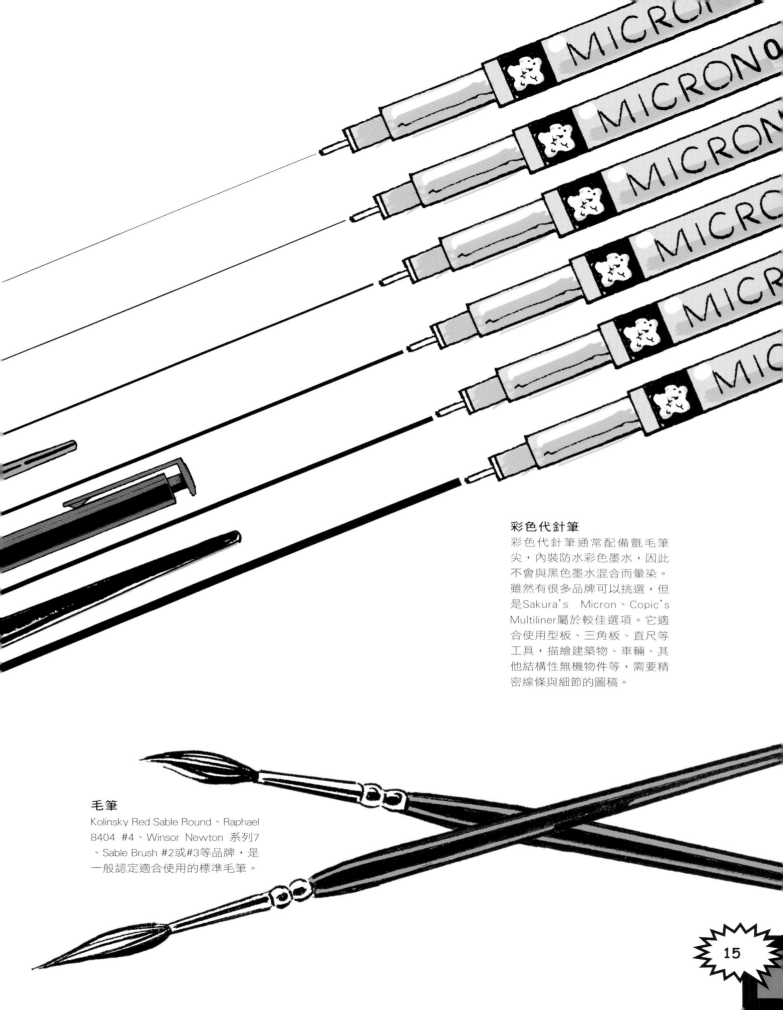

彩色代針筆

彩色代針筆通常配備氈毛筆
尖，內裝防水彩色墨水，因此
不會與黑色墨水混合而暈染。
雖然有很多品牌可以挑選，但
是Sakura's Micron、Copic's
Multiliner屬於較佳選項。它適
合使用型板、三角板、直尺等
工具，描繪建築物、車輛、其
他結構性無機物件等，需要精
密線條與細節的圖稿。

毛筆

Kolinsky Red Sable Round、Raphael
8404 #4、Winsor Newton 系列7
、Sable Brush #2或#3等品牌，是
一般認定適合使用的標準毛筆。

製圖工具

無論想畫出具有一致性與精確性的曲線、橢圓形、圓形等幾何圖形，或是希望拍攝模特兒的影像，下列工具與道具是不可或缺的設備。

雲形板

準備一組雲形板可便於使用鉛筆或針筆，描繪乾淨俐落的曲線。它適用於繪製人物、建築、特殊效果及其他用途。

圈圈型板

圓形和橢圓形的圈圈型板最適合繪製漫畫對話框(word balloon)、車輛輪胎及其他類似圓形的物件。當進行漫畫創作需要描繪乾淨而精確的圈圈形物件時，請養成使用圈圈型板的好習慣。

繪圖用圓規

附有鉛筆和墨水筆頭的圓規，最適合繪製各種較大尺寸的圓形圖稿。

投影機

投影機主要用途是將畫面或影像，投射在銀幕或牆面上，以便能夠觀看影像、縮放圖稿及進行描圖工作。它能讓你針對特定的圖稿構圖，快速而精確地縮放、檢視、排版。市售的投影機有各種不同的機型、價格、外觀、廠牌與功能。

投影機使用方法

放大或縮小投射影像的三步驟：

1 將原始尺寸的圖稿畫紙，固定在投影機投射的牆面上。

2 調整投影機的投射距離，放大或縮小影像尺寸，以符合原始尺寸。

3 調整投影機的焦距，使影像清晰明確，然後儘可能描出所需的輪廓線和細節。

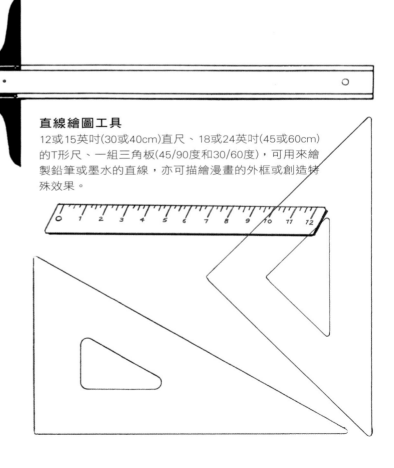

直線繪圖工具

12或15英吋(30或40cm)直尺、18或24英吋(45或60cm)的T形尺、一組三角板(45/90度和30/60度)，可用來繪製鉛筆或墨水的直線，亦可描繪漫畫的外框或創造特殊效果。

智慧型手機

傻瓜相機

DSLR單眼數位相機

光線

太陽光、室內光線、舞台燈光、夾箱燈，甚至閃光燈都可以用來為模特兒打光線。

自製反射板

製作自己的反射板為模特兒補光。

1 鋁箔

此種高反射性材料可在你的廚房內找到，非常適合強光反射之用。製作方法是將鋁箔簡單地包在大塊厚紙板上，用膠水堅實地加以固定。

2 汽車遮陽板

汽車遮陽板有較深暗和較明亮的兩個表面。較明亮的表面以反射性材料製成，能反射太陽光線，非常適合反射大量的光線。你可以在任何汽車用品店買到遮陽板。由於遮陽板能夠摺疊，因此適合外出時攜帶。使用時可將遮陽板對著燈光加以固定，並調整出適當的反射角度。

3 保麗龍板

你可以在任何工藝材料行買到大塊保麗龍板。雖然保麗龍板並非以反射性材料製成，但是平整而雪白的表面，很適合作為反射柔和光線之用。由於它反射的光線較為纖柔，因此很適合為物件補上輕柔的光線。

相機

拍攝照片作為參考資料，並非意味著你要成為一個專業攝影師，或者一定要拍出傑作。這些照片並非將要在畫廊展出的作品，而是作為你增進人物描繪能力的參考資料。從簡易的相機、傻瓜相機到DSLR相機(單眼數位相機，通常指35mm反射式專業相機)。由於DSLR相機能夠在按下快門之前，精確地捕捉取景框內的影像，而且可以更換各種單眼鏡頭，因此深受專業攝影師的偏愛。

紙張與描圖紙

人物描繪專用的紙張有許多種類。Canson產製一系列適合鉛筆與墨水的漫畫用紙，以及Strathmore500系列紙張。一般漫畫用紙屬於雙層的半光滑或上等羊皮紙。半光滑的紙質具有輕微的凹凸質感，適合使用沾水筆、墨水筆、鉛筆、特殊沾水筆、麥克筆等工具。上等羊皮紙有輕微的粗糙感，適合鉛筆描圖和創造乾筆刷效果。建議你測試不同類型的紙張，以找出最適合的紙張。

應該隨時準備一些描圖紙，進行描圖和修圖處理，以避免在圖稿上重複描繪和擦除錯誤之處。描圖紙適合在燈箱上，將模糊的圖稿轉換為乾淨明確的線稿。

Canson描圖紙

電腦與繪圖軟體

你需要影像編輯工具來掃描、編輯、描繪、填墨、著色,以及為漫畫和動漫小說加上文字。傳統繪圖方式與科技的結合,將漫畫的產製推向嶄新的境界。

電腦

在今日的漫畫產業裡,電腦與任何鉛筆、沾水筆、毛筆等傳統工具同等重要。你也需要好的網路連線,以便進行上傳檔案給客戶,以及下載創作漫畫與動漫小說的影像與其他參考資料。

掃描器

掃描器能將你的原始圖稿掃描為數位格式,以便在電腦內編輯處理。你必須掃描作品後傳送給編輯,或請其他藝術工作者協助填墨、上色、或打字等後續處理。通常大尺寸掃描器(11×17英吋或A3尺寸),比標準尺寸(8.5×11英吋或A4尺寸)的掃描器更為適用。

掃描器

印表機

配備一台彩色印表機有許多好處:利用彩色印表機將漫畫作品列印出來,能夠讓你在正式印刷前,檢視圖稿是否有錯誤之處。以出版的原始尺寸彩色列印,可確認作品在印刷時,是否能精確地呈現原稿的原貌。另外一項好處是在掃描填墨完畢的圖稿,進行編輯作業之前,可使用品質優良的彩色印表機,先將鉛筆原稿列印為藍圖,以進行填墨處理。此種方法可以避免在鉛筆原稿上填墨時,發生失誤的狀況。你可將鉛筆原稿掃描為電子檔案,然後使用品質優良適合填墨的雙層紙張列印。許多漫畫家常把填墨後的原稿掃描之後,以彩色印表機列印出來,再進行手工著色處理。目前漫畫圖稿的處理有許多不同的選項,你可自行選擇最適合本身創作流程的方法。

彩色印表機

數位板

你是否曾經嘗試使用滑鼠,描繪圖稿的細節呢?那是個令人極端沮喪的經驗吧!目前許多漫畫家都使用數位板,進行漫畫的創作。市售的數位板有各種不同的尺寸、機型、品質等分類,你可依據本身的需求和經費預算,選擇最合適的機型。適合漫畫創作的標準型數位板,必須配備具有壓力感應的數位筆,並且能夠更換各種規格的筆尖,以模擬鉛筆、沾水筆、毛筆和麥克筆的筆觸效果。目前最頂級的數位板機型是Wacom Cintiq互動式螢幕型數位板。

Wacom數位板

大部分的電腦並沒有安裝漫畫創作用的繪圖軟體，下列繪圖軟體被認為是適合漫畫創作的標準軟體。

Adobe Photoshop
具備掃描、編輯、修圖、著色及其他功能的經典影像處理軟體。許多漫畫工作者都使用此套軟體，進行漫畫的創作。

Adobe Illustrator
將漫畫的圖稿頁面置入此套向量繪圖軟體之後，可讓你在漫畫或動漫小說添加漫畫對話框、標題框、商標標準字、標題字體、聲光效果、對話盒等元素。

Adobe InDesign/QuarkXpress
兩者都屬於優異的排版軟體，可進行漫畫版面的排版處理，以便後續的印刷作業。

Manga Studio
此套專為漫畫與動漫創作者開發的優異繪圖軟體，具備尖端的繪圖與著色工具，非常適合專業漫畫家與動漫創作者使用。

這套由GOOGLE提供的免費繪圖軟體（HYPERLINK "http://sketchup.google.com" http://sketchup.google.com），有Windows和Mac兩種版本，擁有創作背景的豐富資源，能讓你搜尋和下載所需要的背景圖檔，直接用於漫畫創作上，亦可自行創作3D立體的背景模組。現有的背景模組很方便使用，而且能夠輕易地轉換各種不同的檢視方向與角度。

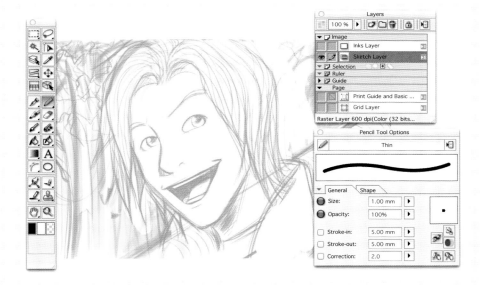

Manga Studio提供漫畫工作者豐富的繪圖功能。此幅漫畫草稿的藍圖已經用Manga Studio填墨處理。使用圖層的數位繪圖處理方式，具有將繪圖原稿與填墨的圖稿分離的優點。

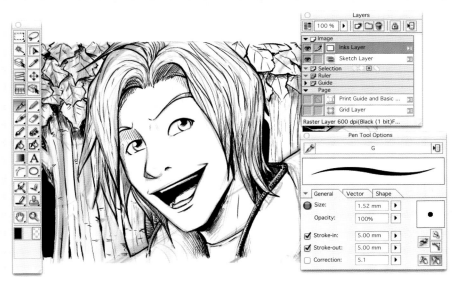

當圖稿填墨處理完成後，可將草稿的圖層刪除或隱藏，另存一個新的檔案，以便進行後續的著色和對話框的打字作業。

電腦與繪圖軟體

19

選擇模特兒

一般而言，你所創作的角色與故事情節，會決定需要拍攝哪種類型的模特兒，作為人物描繪的參考資料。

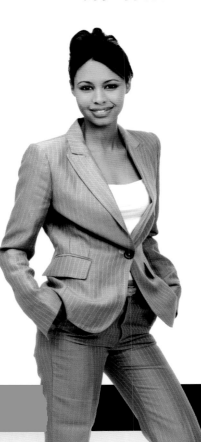

拍攝模特兒照片作為創作漫畫或動漫小說的參考資料，是件很愉快的事情，但是也可能成為最感挫折的經驗。本章節將提示如何針對你的漫畫創作案子，挑選合適的模特兒，以及如何順利地與模特兒一起工作。拍攝模特兒的目標並非拍攝傑出的照片，而是根據你創作的故事概念速寫草圖，拍攝合適的參考照片。雖然模特兒照片對創作漫畫而言，是很重要的參考資料，但是照片僅能當作參考而已，不可完全根據照片直接描繪人物。這樣才能維持本身作品的一貫性和創意性。

多樣性
挑選具有不同文化和種族背景的模特兒，能讓你的人物描繪呈現多樣化的面貌。

服裝規範
描繪人物穿著不同的服裝，是很好的練習。這位模特兒穿著商務風格的服裝擺出姿態。

與模特兒工作的10項訣竅

1 建立密切的關係：由於模特兒本來就是活生生的人，因此與模特兒一起進行拍攝作業時，最簡單和快速的溝通方法，是把他們當作真實的一個人，來進行交談和溝通。不管是在拍攝前花十分鐘溝通，或是在一週前約在咖啡廳洽談，都能建立彼此言語上的關係，有助於拍攝期間的快速溝通。請將你的創意草圖秀給模特兒們看，並且與他們討論(非單向告知)在特定場景裡，如何展現角色的特質。

2 設定預期目標：拍攝模特兒有兩個主要理由：為了拍出參考用照片，以及為了模特兒們(建立他們的作品集、為了樂趣，為了他們的客戶等等)。你是否在拍攝之前，就準備好所需場景的草圖和概要，以及服裝和道具等必要裝備呢？尤其當你約聘的模特兒們，採取小時制的

計費方式，齊全的準備能讓拍攝作業快速進行，順利完成目標。

3 協同創作：請記得你的模特兒在創作故事裡的角色，是屬於協同創作者的身分。他們並非道具，而是必須根據預定的照片需求，與攝影師和相機鏡頭協同互動。如果你不太確定角色在場景內的動態呈現方式，請讓模特兒擁有部分自由表現的空間。

4 明確陳述：請清楚地說明你需要他們做什麼事情，不必委曲求全。雖然模特兒屬於協同創作者，但是他們仍然必須依賴你的指導。大部分的攝影師和藝術指導不見得瞭解整體的情況，因此在攝影前必須仔細說明場景的狀況，以及需要擺何種姿勢，尤其要讓模特兒明瞭身體如何扭曲、旋轉，或者頭

姿勢

模特兒所擺出的動作和姿勢，能讓你所描繪的人物呈現人格特質，並反映出你所發展的角色類型。

體型

肌肉結實的模特兒體型，很適合作為英雄人物角色的參考。

髮型

髮型的差異能使角色的區別性增強。一個擁有凸顯髮型的模特兒，能幫助你決定動漫小說中的角色風格。

臉部表情

一個微笑的模特兒，能讓你創造出快樂的人物角色。如果你必須拍攝各種不同情緒表現的臉部表情時，請不必躊躇和害羞，應該明確地指導模特兒改變臉部表情。

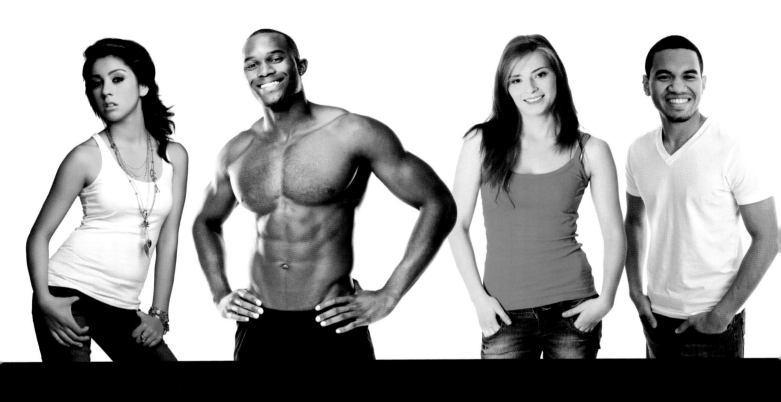

部、肩膀、身體如何傾斜，或者順時針或逆時針旋轉等特定的動作細節。溝通是最重要的關鍵！

5 讚美與安心：恭維與讚美能在拍攝現場醞釀出很好的氣氛，讓模特兒和其他工作人員產生積極的鬥志。

6 注意細節：如果故事中的角色穿著長靴，則設法讓模特兒穿長靴，而非穿著脫鞋拍照。當你描繪人物時，應隨時注意這些微小的細節，讓本身聚焦於角色的塑造，而非聚焦於模特兒身上。

7 適當的休息：拍攝模特兒照片並非五分鐘的工作。執行高品質的攝影作業，必須耗費很長的時間。每經過一個作業段落，應該休息幾分鐘，讓模特兒和工作人員喝水或稍微放鬆一下。適當的休息不僅能讓大家重燃工作熱情，也能讓你拿著相機數小時的手臂有放鬆緊繃肌肉的機會。別忘了在拍攝現場準備充分的飲料水！

8 千萬別碰觸模特兒：這是拍攝模特兒最基本的原則。如果模特兒的服裝穿著出現問題，例如：襯衫的袖子捲曲或服裝的皮帶扭曲時，請指出問題所在，讓模特兒自行調整。此外，當模特兒頭髮散落、睫毛脫落、服裝沾有棉絮或線頭時，請在場的朋友或其他模特兒幫忙處理。

9 工作與感情切勿混淆：拍攝模特兒時千萬別發展為閃電約會，這不僅會讓你成為斯文掃地的爛男人，也可能讓你失去工作和潛在的大筆財富。請維持專業藝術家的風範吧！

10 保持積極和愉快的心境：當你為故事拍攝參考用照片時，準備的場景草圖和版面設計圖愈完整，則所有工作人員，都愈能明瞭如何呈現完美的角色特質。

駐地藝術家：路克‧阿諾特：
人體寫生

藝術家簡歷

在成為作家和學者之前，路克‧阿諾特是一位寫作兼繪圖的獨立漫畫家。他在網路上撰寫有關娛樂、旅遊、科技相關的報導已有十年之久。他經常投稿到包括 AskMen.com、ConsumerSearch.com 和 The Economist在內的各種領域的網站及出版物。路克的學術性著作由International Journal of Comic Art出版。他目前致力於探討電動遊戲中虛擬人物與配音之間的關連性。

不論何種類型或風格的漫畫家，都必須具備紮實的人物描繪能力。人體寫生課程和解剖學參考資料，是漫畫家必須擁有的關鍵要素。在成為漫畫家的教育訓練中，人體寫生課程是不可或缺的部分，許多非主流的藝術家們也都認為如此的訓練，讓他們受益良多，但是解剖學在許多超人英雄漫畫裡的運用，使如何與真人模特兒互動的經驗更形重要。

如果無法隨時找到合適的人體模特兒，漫畫家就必須尋找解剖學資料或參考照片，作為第二種人物描繪的參考資料。

人體寫生課程的優點

大多數的英語漫畫都屬於超人英雄的故事，其中充斥著理想化體型的角色人物。因此可以理解的是漫畫家在思索如何創作時，都希望其中的角色擁有如古希臘雕刻般理想比例的體型。

雖然不經過人體寫生課程的訓練，而直接複製

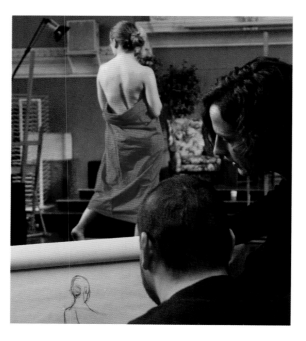

練習人體寫生

為深入瞭解人體結構，磨練描繪裸體、服裝、人物的技巧，你應該參加人體寫生的課程或工作坊。

快速描繪

快速而自信滿滿的速寫人體，能讓你掌握人體的輪廓和形態。

其他藝術家所畫的肌肉型英雄人物來創作漫畫角色，比較簡單易行，但是卻無法真正了解真實人體骨骼和肌肉組織在動作時所產生的微妙變化。(例如：未經過磨練的漫畫工作者，常把乳房畫成對抗引力的球體。)

常把真實人物的比例作很誇張強調的漫畫創作者，也能從人體寫生練習中磨練描繪技巧。漫畫家和卡通畫家都必須透過實際的人體速寫練習，學習如何精確地表現扭曲和誇張的強調效果。

人體寫生的替代方案

儘管藝術家很擅長人體速寫，但是人體模特兒並無法隨時待命，人體寫生課程也收費昂貴，更何況你居住的區域不見得有開設課程。

參考用書籍是很好的替代方案，尤其其中有關理論性的內容和解剖學知識，是一般正規人體寫生課程無法涵蓋的範圍。目前市面上有許多針對漫畫人物描繪的參考書籍，例如：經典參考書How to Draw Comics the Marvel Way。不過，儘管最好的參考書也有應用上的限制，因為這類參考書大多偏重於超人英雄角色非現實的體型比例。

另外一種替代性選擇，是尋找人物姿態攝影的參考書籍，或是上網尋找人物攝影的資料。由於照片無法顯示人體其他角度的變化，很難掌握立體的深度表現，因此依據照片練習人物描繪，並非理想的學習方式。

不過，參考用照片可以輕易獲得，隨時都可利用，而且許多高難度的動作和連續性動態，在現場實際拍攝時，幾乎無法獲得理想的照片，因此參考用照片資料，很適合用在漫畫的場景內。

事實上，結合人體寫生練習、參考用照片及參考用書籍，對於瞭解人體結構和磨練生動的漫畫人物描繪技巧，是一種最佳的途徑。

注意細節
你可能發現模特兒某個特定角度的姿態很有趣。通常漫畫家會花很多時間，練習手部和手臂的透視表現技巧，這些都是有助於精進人物描繪的練習。

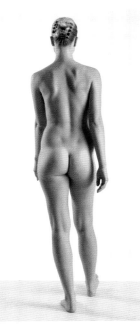

應用
有時你會發現人體寫生的速寫圖稿，可以直接應用在漫畫的創作上。例如：這個裸體寫生圖運用在右側的漫畫場景內。

人體寫生

23

建立參考資料庫

雖然網路上有很多網站提供免付版稅就可自由運用的影像圖檔，或者付費就可取得有限度運用的專業影像資料庫，但是你必須建立蒐集與建構本身參考資料庫的習慣。

為何必須建構參考照片資料庫？

網路上有那麼多的網站讓你付費或免費取得影像和照片，為何還要自找麻煩地建立本身的照片資料庫呢？下列是應該立即開始動手的三項理由：

1 與你自己的作品建立連結
2 避免侵犯著作權
3 堅持專業主義

蒐集並建構本身的參考照片資料庫，必然對建立與作品關連性有很大的幫助，而且也能透過蒐集與整理作業，啟發許多創作的機會。當某人意圖對你的作品的原創性提出質疑時，你很容易就瞭解本身有哪些參考資料，可以作為主張本身原創性的後盾。

如果你尚未準備妥當，可以先從拍攝照片開始建立影像資料庫。除非你打算違法使用，否則從網站線上取得的照片，或者從舊的國家地理雜誌上掃描的圖檔(或從任何雜誌取得，不論多古舊的出版品)，日後都可能衍生出侵害著作權的問題。請採取徒手仿繪，而非直接描圖的方法擷取所要的圖稿，並且必須依據本身的需求，規劃新的構圖。你不必複製照片內的所有細節，而是要盡可能予以簡潔化，只採用與本身故事相關的部分。

設計牆
參考資料庫可助你整理和分類照片。當你針對故事的角色人物，進行速寫、描繪、填墨等處理時，一個設計牆有助於掌控整體的進度，直到正式出版為止。

免付版稅(ROYALTY-FREE)、版權所有免費(COPYRIGHT-FREE)、公有領域 (PUBLIC-DOMAIN)的差異

當一般人認定兩項作品具有明顯的類似性，則可定義為侵害某方的著作權或智慧財產權。由於仿冒與否的認定並不十分精確，因此當你使用他人的照片時，必須非常小心。請查閱維基百科內容，了解有關免付版稅(Royalty-Free)與版權所有免費(Copyright-Free)的差異性。

• **免付版稅(Royalty-Free)** 免付版稅這個名詞代表協商使用照片、影片、音樂等創意性內容的權利。換言之，在使用者遵守規定的條件下，上述內容可在授權的範圍內，無須支付額外的版稅，不限期限無償使用。

• **版權所有免費(Copyright-Free)** 版權所有(Copyright)是指原創性作品的作家或創作者，擁有拷貝、發行、改編作品的專屬權利，此項權利可以被授權、轉移、或者讓渡。版權所有免費(Copyright-Free)是一種在日本廣泛被使用的名詞。它代表作者授權使用者可以無視版權歸屬，自由使用其內容。不過，它與公共領域(Public-Domain)有所差異。

• **公有領域 (Public-Domain)** 「公有領域」的定義，是指作品完全不具有智慧財產權。換言之，智慧財產權的期限已經過期、喪失，或未曾被主張擁有。

平面檔案櫃

在工作室內,一個能儲存大量參考用圖片的平面檔案櫃,是不可或缺的設備。

1 事先規劃 在開始繪圖之前,先將參考照片分類。

2 建立影像資料庫 千萬別在剪下未來可能用到好圖片之前就扔掉舊雜誌。別僅偏重在蒐集戰鬥機和山脈的照片,任何有趣的或高難度姿勢的圖片,例如:拿著電話或揮手的照片,都具有收集價值。請將收集的圖片依特性分類,收納在檔案櫃內或剪貼簿上。

3 多多益善 針對希望描繪的對象,從各種角度盡可能大量拍攝所需的照片。

4 上線與離線資料 造訪當地的圖書館,尋找你可能用在創作上的參考書籍、報紙資料、照片等資源。你也可連上網路,只要點按滑鼠就可以找到豐富的參考圖片資料。

5 建立立體模型 建構汽車、飛機、船舶的模型及小型立體場景模型等,往後可能頻繁使用的道具模型。擁有這些模型的好處,是可用3D立體模型作為參考範例,從各種角度探索物件的描繪與表現方式。

6 觀賞電影 觀賞電影可在不同的光影變化下,練習觀察各個角度的人物特色。如果你擁有桌上型電腦或筆記型電腦,能夠放映DVD影片或是下載電影、電視節目和記錄片,當發現適合作為參考資料的畫面時,以擷取螢幕的方法擷取畫面、存檔、以印表機列印,作為往後創作時的參考之用。

7 參觀當地博物館 帶一本速寫簿去參觀博物館,並描繪你感興趣的任何事物。你永遠不知道哪一天正好會用到這些速寫圖稿,作為發展漫畫和動漫小說的主題。

8 別自我設限 請勿執著於單一的參考照片。你必須從各種不同的角度觀察所描繪的事物,並且切勿偏重於某個特定的表現姿態。請記住沒有任何人能夠以一張圖稿,成為漫畫家或卡通畫家。成為傑出的漫畫家必須耗費很長的時間,具有堅毅的耐心、強烈的創作動機,以及持續的創作。不用懼怕錯誤,並從錯誤中學習改進方法。唯有日復一日永不間斷的描繪,才能日益精進。

9 勿成為參考資料的奴隸 若僅僅依據參考的照片描繪,就表示所繪出的圖稿缺乏變化樣式。由於照片屬於平面影像,無法了解物件其他角度的面相。如果發生此種情況,代表你已經被參考資料所限制。

10 參加工作坊(workshop) 人物寫生工作坊是一個非常適合拍攝和速寫各種人物姿勢與服裝穿著的場所。請查詢當地的大學、藝廊或漫畫書店,是否舉辦人物寫生工作坊。

速寫簿

速寫簿便於將你的創意和概念,以簡略的方式記錄下來。千萬別扔掉你的速寫簿。好好地保存在工作室內,也許在某個時刻裡,這些創意將發展為新的故事。

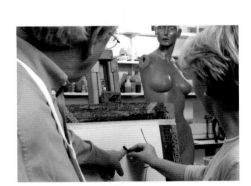

工作坊

把在人體寫生工作坊創作的作品,整理為參考資料庫。

建立參考資料庫

25

2 頭部與面貌

漫畫家必須具備的最重要繪圖技巧，就是能夠傳神地描繪人物的頭部與面部表情。本章將透過逐步的解說，成為幫助你持續精進人物描繪技巧的跳板。

建構頭部

不論描繪男性或女性頭部,基本的頭部結構大致相同。本章節將敘述如何建構頭部的側面、正面、俯視、仰視以及四分之三角度的圖像。

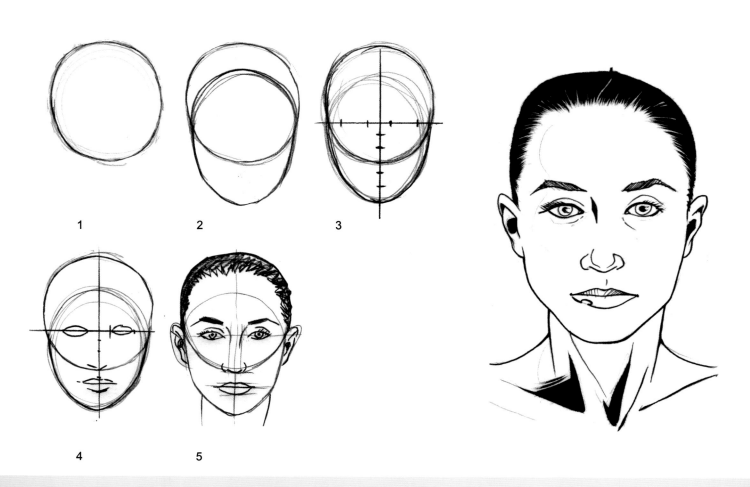

1

2

3

4

5

正面圖

雖然每個人的頭部比例,由於年齡的關係,有些微的改變,但是遵循某些基本的描繪原則,便能夠提昇繪圖技巧。

1 描繪一個圓形。

2 在圓形內加上一個蛋形,直到看起來像蛋尖朝下的卵蛋形狀。這將成為角色的下巴。

3 畫一條水平線和一條垂直線,將頭部分割為四等份。把水平線等分為四段,並在垂直線的下半部份,畫五個等分記號。

4 在水平線的兩個等分記號之間畫上眼球。從垂直線上的第二個記號,向下描繪鼻子的線條,並在第四個與第五個記號之間,畫上嘴巴的線條。

5 加上眉毛和睫毛(針對女性),將耳朵的下緣與鼻尖的位置對齊。描繪一些鬆散的線條,代表髮型與髮際線。

關鍵的考量要素

從結構性的角度分析，描繪男性或女性基本形狀的流程相同。人物角色的性格差異，是綜合不同年齡、面貌、個性等要素，才能顯現不同之處。

環顧四周

臉孔可以是任何一種形狀：方形、西洋梨形、三角形或氣球形。請經常環顧四周，觀察男性和女性的各種頭部形狀。請記住：當你愈強調出誇張的形狀，則漫畫和卡通角色的個性和風格就愈凸顯。

考量體積概念

在創作角色的頭部時，必須從3D立體的概念，考量頭部的體積問題，並學習從各種不同的角度描繪頭部。體積是由一個基本形態的兩個平面所組成。當你描繪頭部的正面圖時，圖稿呈現平面狀態。如果你描繪同一個頭部旋轉四分之三角度的面貌時，尤其是採取兩點透視畫法時(參閱p.75)，頭部則呈現一個立方體的兩個平面。不論是一個平面的正面圖，或是類似立方體的多面圖，都是從基本形狀衍生出來的。

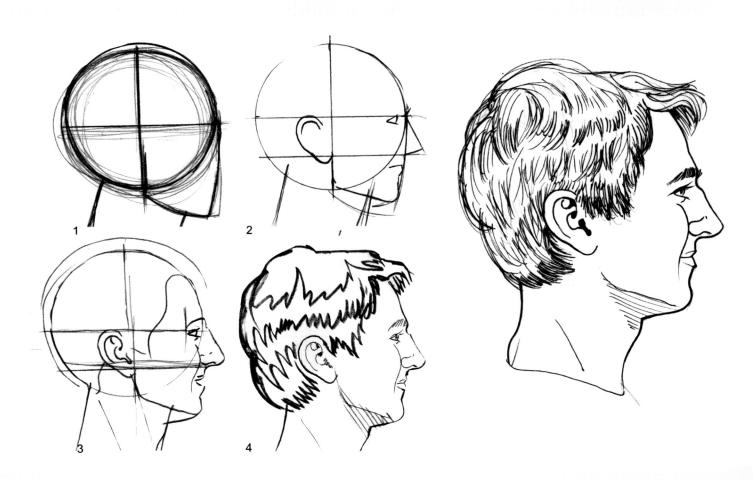

側面圖

描繪人物的側面圖時，必須注意面貌五官的排列。這是正確掌握面貌比例的關鍵技巧。

1 畫一個圓形並等分為四等份，從圓形的底部延伸垂直線。描繪一條對角線，並向上轉折而與水平線銜接，形成下顎的輪廓線。

2 在水平線上描繪眼睛的線條。從與下顎線條與圓形下半部交叉的點，畫出另外一條水平線，標示鼻子下緣的位置，並從下巴線條後方，描繪耳朵的形狀，使其上緣與眼睛線條齊平。

3 在水平線上輕輕描出眼睛的形狀，並在兩條水平線之間，畫出鼻子的輪廓。請注意眼睛的前緣必須與鼻孔的

後緣對齊。將鼻子下緣到下顎之間的垂直線等分為二，畫出上嘴唇與下嘴唇的線條。讓上嘴唇稍微比下嘴唇突出，並畫出一個角度。

4 添加頭部與面貌的細節。請注意下嘴唇下方的線條，如何先縮入後再向前彎曲，並與下顎線條順利銜接為滑順的曲線。

建構頭部

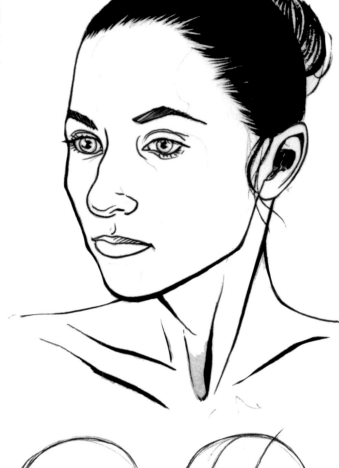

▼ 變化樣式
臉孔的面貌與髮型會因年齡差異而有所不同，但是基本的描繪技巧卻大同小異。雖然四分之三角度的基本比例能正確地描繪人物的面貌，但是透過大略的修正和調整，便能顯現每個角色獨特的個性。

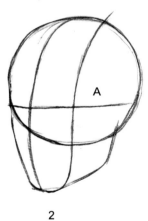
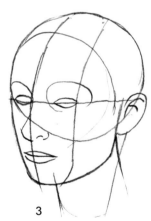
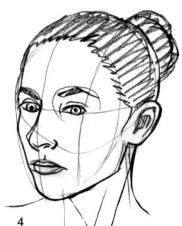

1 2 A 3 4

四分之三正面視角

所謂四分之三視角是指正面圖和側面圖之間，其中任何視角所呈現的面貌。

1 畫一個圓形並加上下顎線條，形成四分之三視角的基本形狀。

2 用水平線和垂直線將基本形狀等分為二。垂直線可決定頭部的視覺角度。在頭部增加一個平面A，可以區隔頭部的正面與側面。

3 回到第一個步驟的圓形，畫一條曲線形成頭部的前半部，並畫一個新月形代表頭部上方。上述步驟有助於建構前頭部的平面，並增添圖稿的立體份量感。

4 添加五官和頭部的細節。通常男性的頸部較為粗壯，女性的整體輪廓線則較為柔順，而且下顎較短，下顎部的細節較少。

▲ 迴轉角度

▲ 迴轉角度
由於採取視平線的角度描繪時，臉孔的五官都呈現正確的比例，因此在你嘗試各種其他角度的描繪練習之前，這是很好的練習方式。改變頭部各種角度的描繪練習，能讓你更加了解頭部的結構。

1 2 3

頭部四分之三後視圖

如果了解如何應用下列步驟所學得的技巧，就很容易描繪四分之三角度的男性頭部透視圖。由於耳朵的位置，能決定哪些五官會出現在視覺範圍內，因此成為最關鍵的表現要素。

1 畫一個圓形並加上類似側面圖的下顎形狀，但是稍微狹窄些。

2 水平分割所繪的形狀，添加一個代表後下顎部的平面A，以引導你如何繪製該角度的頭像。

3 輕輕畫出一條區隔平面B的線條，顯示臉部前方與側面的分界。五官的定位類似側面圖的畫法，但是無法看到整體的眼睛、鼻子、嘴唇的形狀。這是如何正確畫出頭部四分之三後視圖的關鍵技巧。

建構頭部

女性面貌特徵

❯ 維持較小的鼻孔。

❯ 眼睛和嘴巴必須在正確的排列位置。

❯ 眉毛：粗濃或者修長？請追隨流行趨勢！

❯ 性感嘴唇；別畫出平淡的嘴唇。

❯ 女性頭部的骨骼和肌肉感，比男性低。

❯ 女性的眉毛通常比男性高。

❯ 女性的嘴巴比男性小。

❯ 女性的眼睛比男性稍大。

❯ 女性頭部較少強調下顎和臉頰的肌肉感。

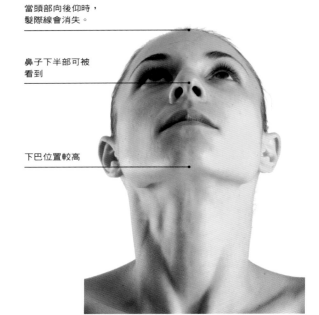

當頭部向後仰時，髮際線會消失。

鼻子下半部可被看到

下巴位置較高

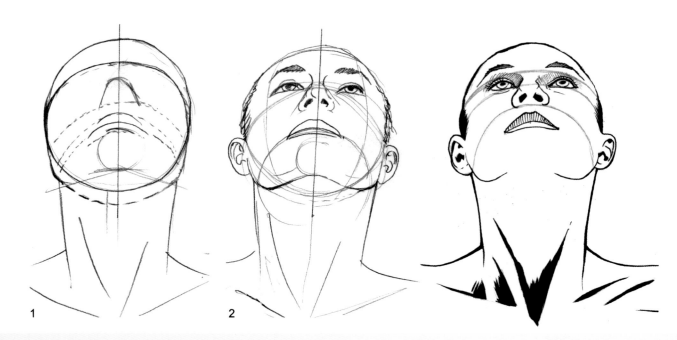

1　　　　　　2

女性頭部仰視圖

角色人物不可能永遠保持面向讀者視平線的角度，因此如何描繪頭部的透視圖，是很重要的技巧。本範例屬於女性頭部仰望上方的角度(仰視圖)，代表相機鏡頭從下方向上方拍攝。

1 此類型的頭部角度屬於透視的繪圖技巧。首先畫一個圓形、下顎(有弧度的線條)，以及一條等分頭部的中央垂直線。下顎彎曲的弧線能呈現頭部上仰的狀態。請先學習此種角度的頭部透視畫法，並參考類似本頁右上方的照片，進行描繪練習。

2 增加五官細節。描繪這種角度的臉部，最困難之處在於如何正確畫出下顎及下巴的線條，成功的關鍵在於依照頭部的比例描繪。請使用參考照片，協助你精確地描繪人物頭部。

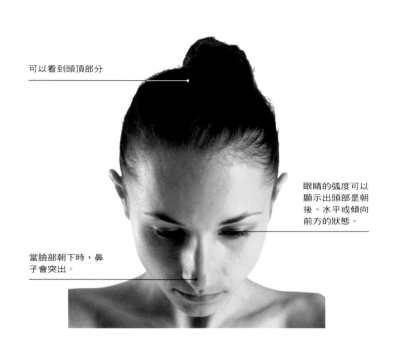

可以看到頭頂部分

眼睛的弧度可以顯示出頭部是朝後、水平或傾向前方的狀態。

當臉部朝下時，鼻子會突出。

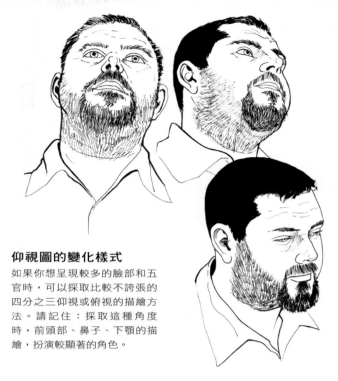

仰視圖的變化樣式

如果你想呈現較多的臉部和五官時，可以採取比較不誇張的四分之三仰視或俯視的描繪方法。請記住：採取這種角度時，前頭部、鼻子、下顎的描繪，扮演較顯著的角色。

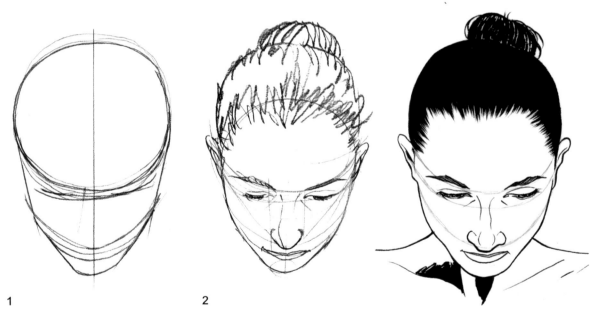

1 2

鳥瞰圖(俯視圖)

當相機鏡頭向下拍攝人物時，稱為鳥瞰圖或俯視圖。

1 從畫一個上下顛倒的蛋形開始，並在蛋尖的部份，添加下顎的線條。你必須確認所畫的線條，與原來的基本形狀相符合。添加其他的線條，以顯示出五官的輪廓線。本頁左上方的照片，是提供作為本範例圖稿描繪時參考用的照片。

2 增添五官的細節，並確認比例是否正確。使用不同粗細的輪廓線，呈現頭部結構的份量感和立體感。

建構頭部

眼睛與眉毛的細節

基本上眼睛是存在於頭骨眼窩內，覆蓋在一定厚度眼瞼下的一對眼球。眉毛與眼睛的相對位置，是決定表情是否正確的重要因素。

在漫畫書中，眼睛可以被簡化為一個圓形中的圓點。圓點在圓形中的位置，可以決定眼睛凝視的方向。

請參考本章節的步驟和範例，並實際觀察真人的面部和五官表情，或觀察自己在鏡子裡的影像，以熟悉眼睛與眉毛的動態，以及如何精確地描繪臉部的各種表情與情緒。

眼睛會說話

眼睛能呈現非常豐富的表情。範例中的這位男士眼睛睜得大大的，顯現出驚訝的表情。請注意他的眼睛周圍肌肉的表現，以及當眼睛和嘴巴張開時，下巴所呈現的伸展狀態。

眼睛描繪的步驟

下列五個步驟能讓你輕鬆畫出傳神的眼睛：

1 人類的眼睛基本形狀是個類似橄欖球的橢圓形。畫出一條連接兩端的水平線。

2 左上方和右下方的線條稍微平直。

3 眼尾或右上角可以比原來的中心線稍微上揚(自由選項)。

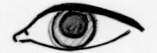

4 依據眼睛凝視的方向，在眼眶內簡略地畫出虹膜和瞳孔的形狀。將眼睛內角畫成有點類似楔子形，並把眼睛上緣的弧線，調整為比整體輪廓線稍微粗的線條。

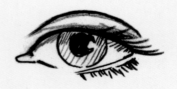

5 添加虹膜和瞳孔的光影變化(自由選項)，如有必要可添加眼瞼和睫毛。上眼皮會投射陰影到虹膜的上緣，你可使用白色不透明顏料或橡皮擦，創造眼球上的反光效果。

充分瞭解眼球與眼瞼(眼皮)的運作機制,才能精確地進行眼睛
的寫實描繪。在眼球、虹膜、瞳孔不更動的狀態下,利用調整
眼瞼的技巧,就能呈現豐富的表情變化。

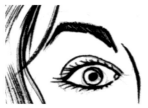
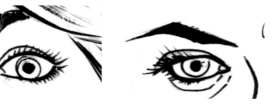

睜大眼睛和眉毛上揚,呈現受到驚嚇或
驚訝的表情。

眉毛的位置稍微靠近眼睛,顯示出意志
堅定的表情。

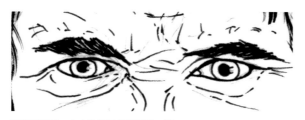

眯著的眼睛,上方的眉毛縮緊起皺,周
圍出現紋路,呈現生氣的情緒。

上揚的眉毛和眼瞼,顯示此人處於愉悅
的氣氛中。

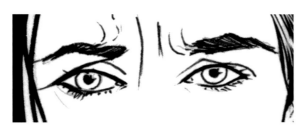

稍微縮緊起皺的眉毛和低壓的眼瞼,代
表憂慮的表情。

這個四分之三角度的表情,是利用強調
左側眼睛的眉毛,凸顯憂慮的神情。

引導凝視的方向

在這個基本的形狀中,眼睛是一個被眼瞼包容的球體。眼瞼
張開較大,則虹膜和瞳孔露出較多,反之則露出較少。

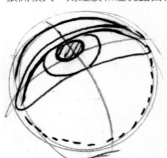
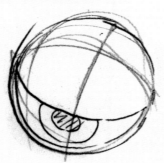
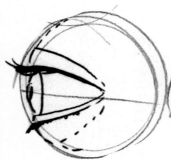
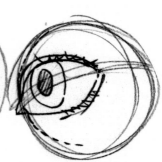

這個角度的眼睛,顯露出較多
眼瞼的下方部份(朝上方看)

這個角度則顯露出較多眼瞼
的上方部份(朝下方看)

描繪側面的眼睛時,眼球上的
角膜類似一個圓盤的側面圖。

眼睛可以朝上、朝下及朝左
右自由移動。本圖顯示在此
角度下,眼睛被畫成具有透
視效果的橢圓形。

眉毛的表情變化
如果能展現明顯的個性,漫畫人物才能生動傳神。在表現角色人物的慾望和性格特色時,眉毛具有極重要的功能。

1 猶豫不決
2 陰險
3 恐懼
4 極度痛苦
5 訝異
6 譏諷
7 意志堅定
8 沾沾自喜

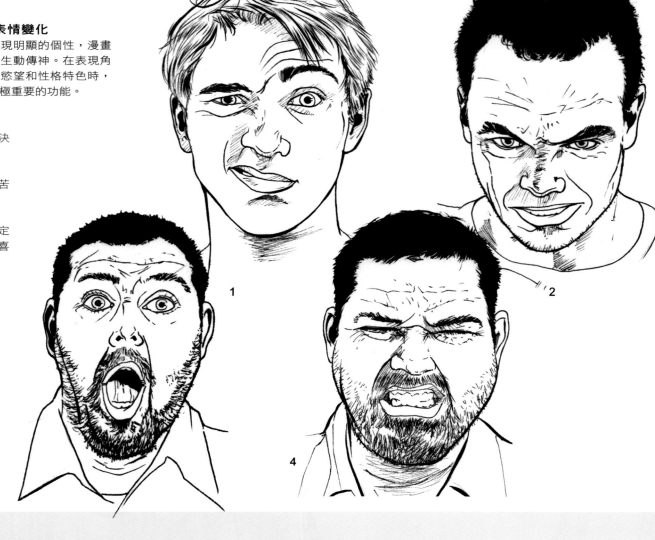

耳朵的細節

人們的耳朵除了能捕捉流言蜚語之外,如果長得太突出,會在進出旋轉門時,成為免費的玻璃清潔刷,也是許多奇形怪狀耳環的寄身之處。它能凸顯角色頭部的特色(例如:職業拳擊手傷癒後的花椰菜狀耳朵,便是個好例子),但是對於臉部的表情變化,不具影響效果。實際上,耳朵的形狀相當複雜—它由許多曲折多變的凸起與凹陷的溝槽所構成。不過,由於漫畫的繪圖著重簡潔的概念,因此可用概括性的形狀及精簡的線條來描繪耳朵。

各種角度的耳朵形狀
下列範例是從不同的角度,描繪同樣的耳朵。請注意當耳朵形狀變化時,「Y」形的變動狀態。在某些狀況下,它可能完全消失。

朝上角度(側面)

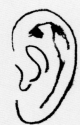
側面

背面

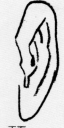
正面

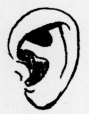
四分之三角度
(正面)

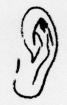
四分之三角度
(正面)

朝下角度(背面)

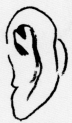
朝下角度(正面)

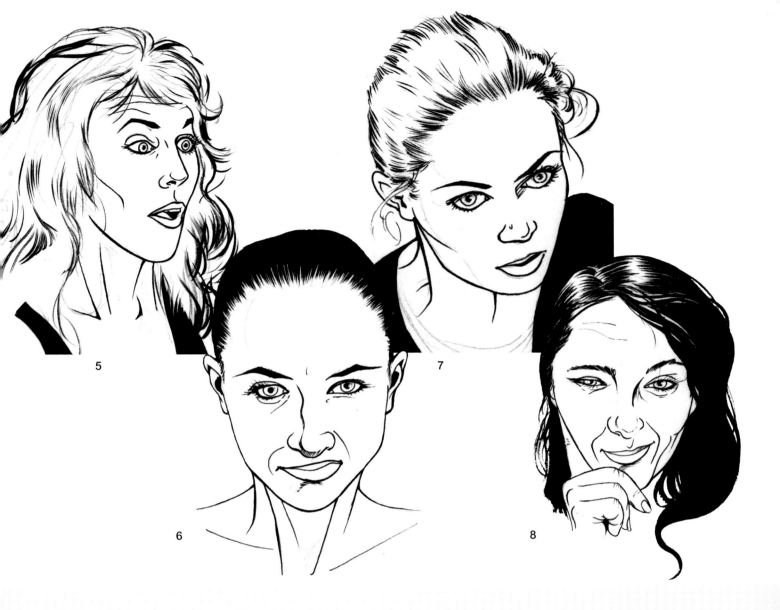

5

7

6

8

描繪耳朵的步驟

下列範例顯示簡潔的耳朵，是由一個「C」、
一個「Y」、一個「U」所構成

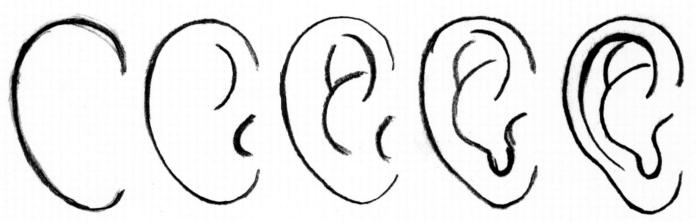

1 畫出一個簡潔的
「C」形。

2 描繪一條弧線代
表內側，另外一條
代表外側。

3 添加一個「Y」
形線條。

4 增添「U」形線
條。

5 加上耳朵框邊
或緣邊的線條。

鼻子的細節

鼻子是一個相當逗趣的器官。它可能會牽涉到別人的風流韻事，也可以從香水、煙塵、美食中，嗅聞到各種不同的氣味，而且外形像個低音大喇叭樂器。

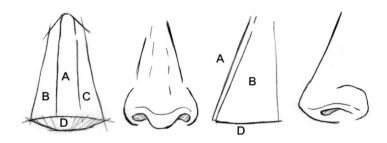

鼻子結構
所有的鼻子都有一個正面(A)，兩個側面(B,C)，以及一個底部(D)。為了從各種角度描繪鼻子，請參考下列範例的步驟，使用基本形狀練習從不同角度，描繪透視感覺的鼻形之後，再添加所需的細節。從不同角度描繪時，鼻子的某些平面可能無法呈現出來。

鼻子的基本形狀，可大略分為四種。結合各種特定的特徵，你可創作出無限的鼻子形態。請嘗試各種排列組合，並且多做速寫練習，創作能夠反映人物角色性格的獨特鼻子造形。

鼻子的描繪步驟
本範例顯示描繪鼻子的四個步驟。

1 為掌握正確的描繪角度，首先畫一條垂直線，再畫出鼻寬的水平線，然後連結兩條線形成基本形狀。請確認鼻尖必須形成一個有弧度的角落。

2 賦予鼻樑對角線不同粗細的線條，以呈現其個性。從上方向下畫出略微向外突出的曲線，然後在銜接鼻尖之前，線條稍微向內凹陷。

3 描繪鼻孔的形狀。你必須思索所畫的是女性的鼻子(較不凸顯特徵)，還是男性的鼻子(細節較多、線條較多、特徵較為凸顯)。

4 最後添加細節，讓鼻子能反映出人物角色的性格特色。請依據上方投射的光線，以不同粗細的線條，強調鼻子的光影變化和立體感。

鼻子的四種基本形狀

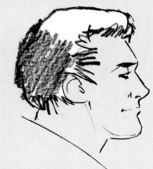 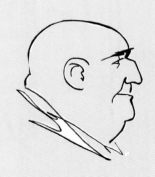 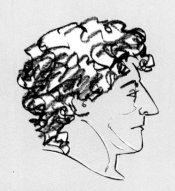

一般型 (普通鼻樑)：
此種鼻子並無特別的特徵，但是能依據頭部的尺寸放大或縮小，以呈現漫畫角色所需的性格。

羅馬型 (高鼻樑)：
此種鼻子具有古文明祖先的象徵意義，通常高聳的鼻樑代表原生美國人或矯情的勢力鬼的意象。

希臘型 (無鼻樑)：
此種鼻子和前額構成古希臘暴君的形象，也具有古雅典執政官嚴峻的威權感覺。

哈巴狗型 (低鼻樑)：
此種鼻型不屬於高聳鼻、鷹勾鼻或寬大鼻等類型，而是長度極短的鼻子，通常被稱為哈巴狗鼻(或獅子鼻)。

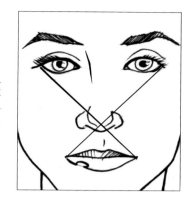

鼻子在臉上的定位

當左右眼角與嘴唇尖端所連結的線條交叉時，其交叉點正好是鼻子尖端的位置。不過，這只能適用於正面的臉孔。一般鼻子的高度，大約等於眼睛到下巴之間距離的一半。

誇張的鼻子

不同形狀與大小的誇張鼻型，能讓漫畫角色呈現獨特的個性與表情。

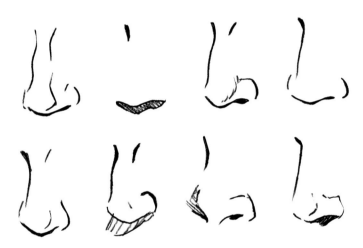

男性的鼻子

如上述所速寫的鼻型一般，男性的鼻子較寬大，角度也比女性明顯。

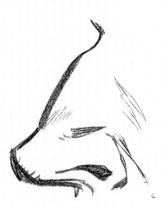

此一側面的鼻子屬於典型的老人鼻型：鼻孔較大，鼻尖凸顯，鼻樑呈現某個角度的突出。

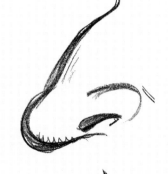

這個鼻子的鼻尖朝下。

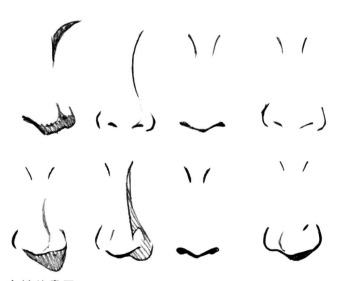

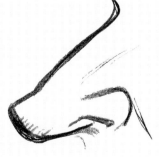

這個鼻子的鼻尖呈現誇張的尖角，具有漫畫人物的效果。

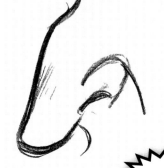

呈現朝下方垂墜的極度誇張鼻型。

女性的鼻子

通常女性的鼻子比較修長，其寬度約略等於一隻眼睛的寬度。你可在兩眼之間，畫出一個大約比眼睛寬度稍小的鼻子，就符合女性鼻子的比例。一般而言，女性的鼻子不像男性鼻子那麼突出。

鼻子的細節

嘴巴與下顎的細節

當你在描繪嘴巴與下顎時，可能會發覺自己好像正在創造一個漫畫角色。這代表你已經在繪圖中帶入一些人物的性格特徵。

嘴巴能呈現微笑、露齒而笑，並伴隨笑聲歡心暢笑，或呈現發出咆哮、低吼的嘴型。下顎的變化在臉部表情上，也扮演重要的角色，它能呈現堅決、懦弱或沈重的表情。透過改變下顎的大小和形狀，也能賦予人物獨特的個性。通常塑造人物的性格，必須結合下顎、嘴巴、鼻子等五官特徵變化。

嘴唇的畫法
描繪嘴唇的三個步驟

1 由於簡潔比複雜為佳，因此描繪嘴唇的基本形狀時，應盡可能使用簡潔的線條。

2 在上嘴唇添加陰影，並稍微增加輪廓線的粗細，以強調出唇型的特徵。

3 在下嘴唇下緣添加陰影，並用淺淡的鉛筆線在嘴唇上增添紋路，以強調出嘴唇的立體感。

嘴巴的類型
改變嘴唇的動態，便能產生許多不同的表情變化。上嘴唇具有不同的弓狀弧度，每個人物角色的唇型都個有特色。下嘴唇通常比上嘴唇厚實，而且會產生垂直的皺紋。

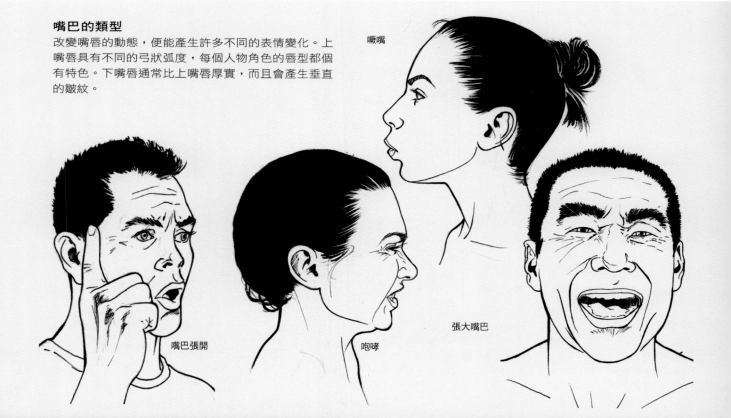

下顎側面的五種類型

下顎是臉部非常重要的器官。只要透過練習，嘗試改變下顎的大小和形狀，就能創作出呈現羞怯、傲慢、堅強、沈重或滑稽的表情。

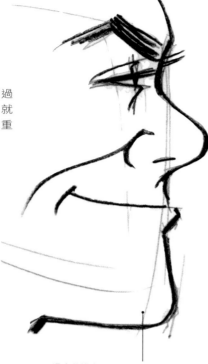

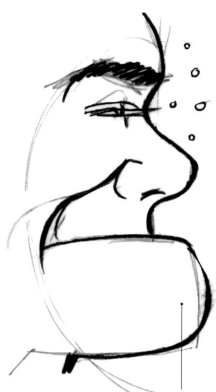

漫畫英雄人物的下顎形狀，屬於厚實的方形，呈現英勇無畏危險的性格，或是撒瑪利亞人的典型形象。

這個好勇鬥狠人物的下顎，呈現不尋常的角度和造形，顯示出異於常人的個性。

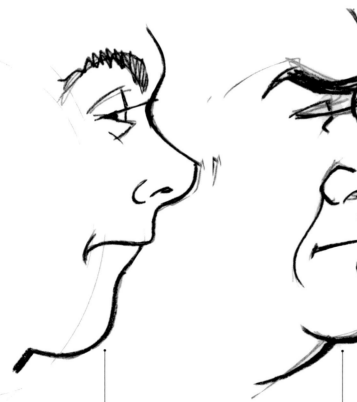

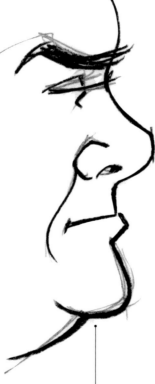

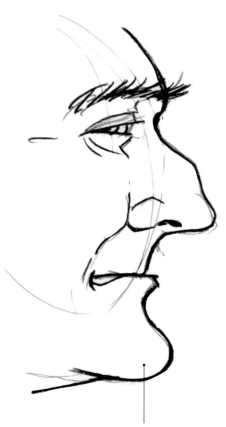

此種縮進型的下顎，實際上沒有下巴的線條，顯現出人物角色的軟弱個性。

雙層下巴暗示著此人物屬於體重超重的肥胖者，或是生性狡猾的人。

年紀大的老人牙齒脫落，意味著有個縮入型的下巴。

臉部表情

正如前面章節所敘述一般，調整眼睛、嘴巴、下顎是改變人物個性的關鍵要素。眉毛上揚、緊皺眉頭(介於雙眉之間的線條)、下墜的嘴唇、低垂的眉毛、緊閉的眼睛、噘起的嘴形、咆哮或怒氣沖沖的臉孔，都能協助你表達所創作角色的表情。

以輕快簡潔的線條，建立所創造人物的面部表情。遵循舞台老演員的信條：永遠不停地檢討自己。確認你的讀者能夠從角色的表情和身體語言，體會到你的角色正在說什麼、想什麼和感覺到什麼。不論是誇張的強調或微妙的顯現，所創作的角色必須精確地呈現出內心的情感。臉頰和嘴唇的配合，是呈現任何表情最關鍵的要素。

建立臉部表情

下列步驟敘述如何將一個憤怒表情的草圖，修整為寫實的憤怒臉孔。

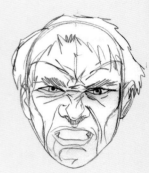

1 使用輕快的線條描繪臉部的基本輪廓線，以及五官的表情。在描繪憤怒的表情時，前額頭的皺紋線條、緊皺的眉毛、瞇起的眼睛、突出的顴骨、緊縮的鼻子、縮入的下巴、咬牙切齒的牙齒等，都是關鍵性的要素。

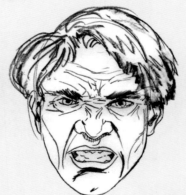

2 建立一個光源(本範例為正面光源)以強調出輪廓的線條，並在凌亂的頭髮、眉毛、眼窩、顴骨、鼻子和嘴唇下緣，以較粗的線條強調出立體感。

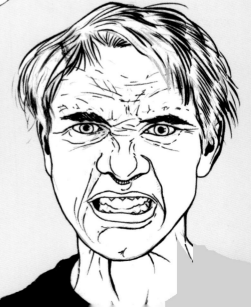

3 在T恤、眉毛、瞳孔等區域，用墨水填成純黑色，增加對比效果，並在頸部上添加一些肌肉的線條，以顯示出人物角色憤怒的張力和強度。

臉部表情簡略圖

創作人物角色時，可參考這些面部表情的簡略圖。雖然看起來簡單潦草，但卻是所有表情描繪的基礎。

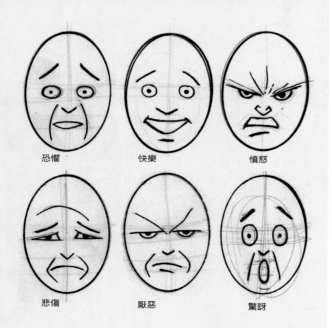

恐懼　　快樂　　憤怒

悲傷　　厭惡　　驚訝

從驚愕到憤怒

張大的嘴巴和眼睛，配合顴骨的強調，呈現明確的驚愕表情(1)。在後續的圖稿中，眉毛逐步下垂，顯現出懷疑的表情(2)、不贊同(3)、以及最後的憤怒比情(4)。

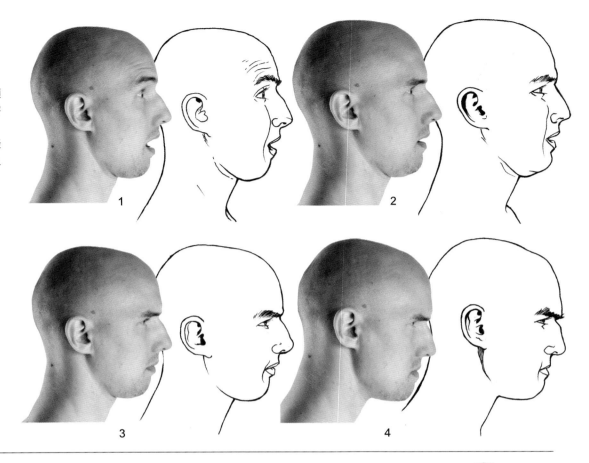

從歡樂到懷疑

這個四分之三角度的表情，顯示出驚訝和歡樂的情緒(1)，像似這個女孩遇到久別重逢的朋友。第二張圖稿顯示同樣的表情，除了正面角度的頸部，增加肌肉的線條，而雙眼顯現出她可能認錯朋友的自覺表情。第三章圖稿則突然轉變為顯示出混淆而不可置信的表情，表示她可能完全認錯人。第四張圖稿以凌亂的頭髮，強調出這位女性懷疑的情緒。

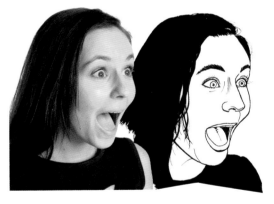

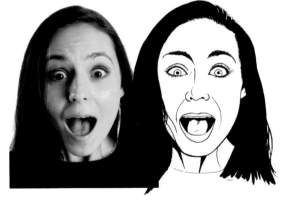

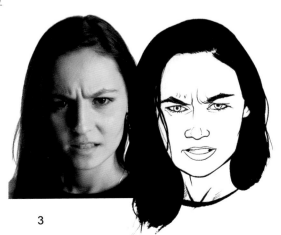

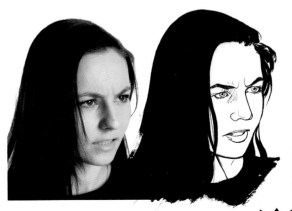

頭部與面貌

厭惡

請注意前額頭、嘴部和頸部周圍的線條。瞇著的眼睛和卷曲的眉毛，顯示這位男性厭惡的情緒。

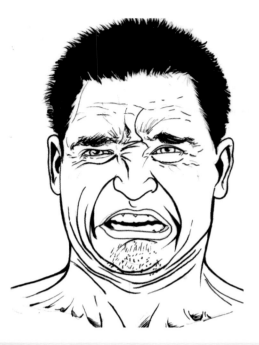

歡樂

嘴巴張開的笑容及上揚的眉毛，使臉頰的肌肉浮起，並在眼睛周圍產生細微的皺紋。

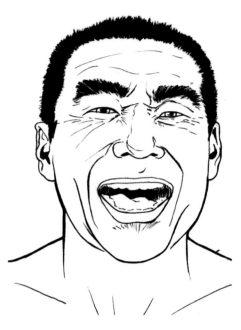

嚴厲

這個男性正在大叫「No!」，皺起的前額、眉毛以及內縮的嘴唇，配合上舉的手勢，增強了嚴厲的表情。

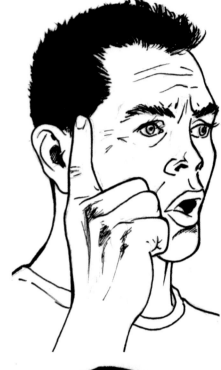

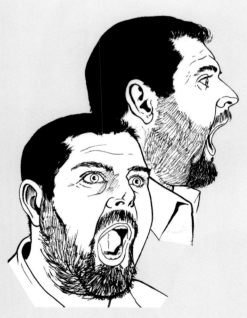

目瞪口呆

男性側面張大的嘴巴和隨之上昇的鼻子，充分顯現驚訝的表情。上揚的眉毛增強了驚訝表情的強度。

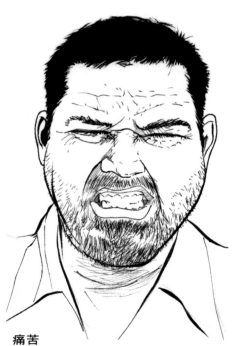

痛苦

眼睛緊閉，咬牙切齒的樣貌，強調出前額和牙齒部份的張力和痛苦的感覺。

冷漠

此一平淡的表情，呈現出鬆弛的臉部情緒。

靦腆

張大的眼睛、上揚的眉毛、縮攏的嘴唇等，呈現靦腆害羞的表情。

恬淡寡歡

柔和的五官和優雅的下顎線條，使這個女性顯現恬淡寡歡的氣息。向後梳理的頭髮，具有某種嚴肅的感覺。

厭惡

瞇著的眼睛、鼻子和嘴巴周圍的皺紋，加上向下彎曲的眉毛，使這位女性顯示出厭惡和反感的表情。

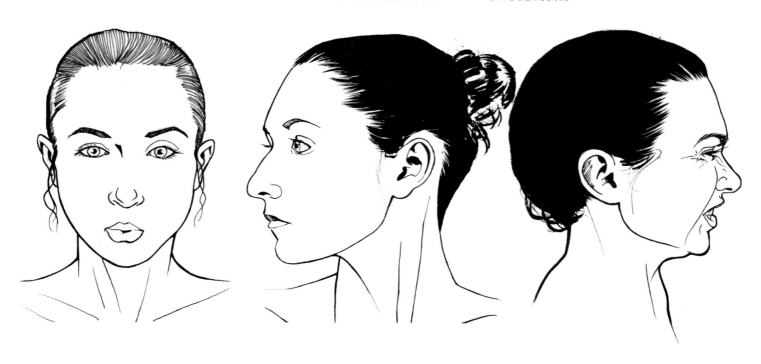

輕蔑

扭曲的嘴唇、臉頰上揚的肌肉、鮮明的臉頰線條，使人物輕蔑的表情栩栩如生。

深情款款

此一女性側面圖顯示她正嘬著嘴巴接吻。她的眉毛上揚，眼睛睜得大大的，但是也可畫成閉著眼睛的狀態。

驚訝

此位女性驚訝的表情，來自強調她頸部的肌肉和下顎的線條。她睜大凝視的眼睛，以及從鼻子延伸到嘴巴和內縮下顎的線條，與頸部肌肉的強調，明確地傳達驚訝的情緒。

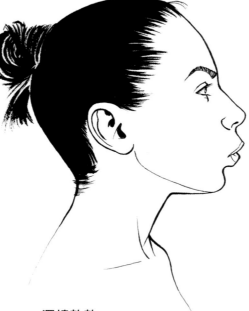
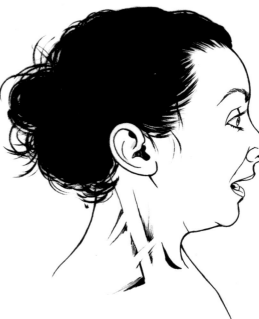

臉部表情

描繪頭髮與鬍髭

當你描繪頭髮時，請記住下列要點：在加上頭髮之前，先用鉛筆畫出標示頭部的上緣輪廓線。許多缺乏經驗的新手，常在畫完臉部後，就好像任意堆疊乾草般畫上頭髮。他們忘了在頭髮之下，存在著堅實的頭部，所以畫出不符合比例的頭部和髮型。

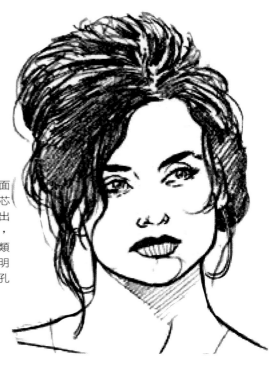

頭髮

頭髮的蓬鬆狀態或缺少頭髮與否，都能明確顯現人物角色的性格類型。不論是屬於複雜型、鄉巴佬型、媚惑型、平直型等髮型，透過頭髮的特徵，便能區別人物的類型。

描繪頭髮時，有時必須使用毛筆代替沾水筆，或用鉛筆的筆芯側面描繪。頭髮屬於柔軟的造形，必須以柔順的線條表現其特質。請以簡潔的線條，取代數量繁多的表現方式。請嘗試使用沾水筆或毛筆，以類似「梳理」的方法，讓頭髮從頭皮上長出來。

鳥巢頭

利用鉛筆筆芯側面或使用柔軟的筆芯描繪，可以創造出豐富的頭髮份量，並且在腦後紮成類似鳥窩的髮型，明確傳達人物的臉孔神情。

頭髮的描繪方法

在描繪頭髮之前，記得先畫出整個頭部的輪廓線，否則會畫成一個非常詭異的人物角色。

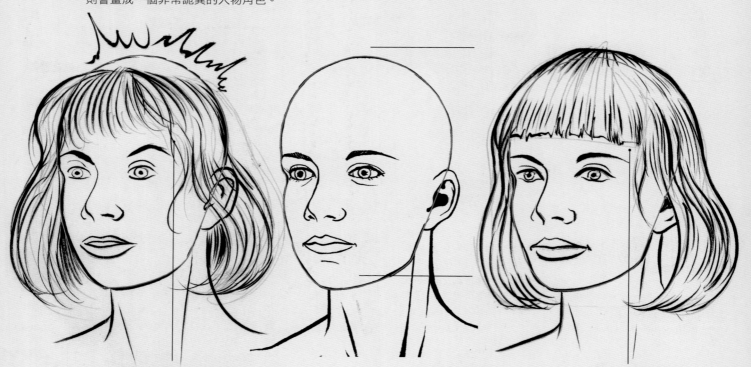

錯誤：未遵循頭部基本形狀的頭髮描繪方法

頭髮必須覆蓋這個頭部的形狀。

正確：頭髮正確地覆蓋著頭部的形狀。

梳理頭髮

由於使用乾毛筆在質地粗糙的紙張上描繪頭髮，因此可產生閃耀和蓬鬆的髮型效果。

短髮

此位金髮年輕女性的頭髮，是使用較輕柔的輪廓線及較少的筆觸，配合摩登的髮型，顯現其獨特的個性。

銀髮

年紀較大男性的頭髮，可利用較少的筆劃，呈現灰白的髮色，並用墨水毛筆填塗陰影的塊面，產生較強的對比及立體感。

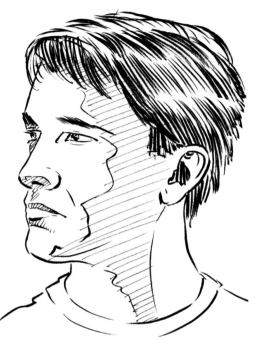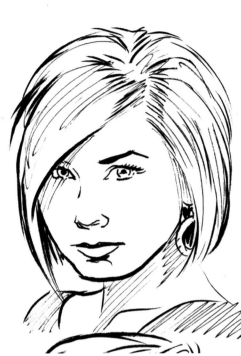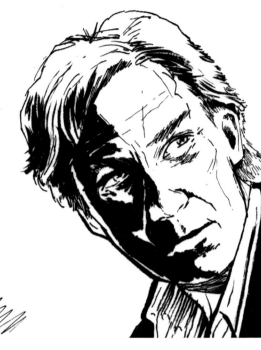

臉上的鬍髭

就像頭髮一般，絡腮鬍子、翹鬍子和小鬍子能明確地呈現男性人物角色的性格，它能顯示角色盛氣凌人或飽受壓迫、慘忍或神聖的形象。也許臉上的鬍髭被認為非必要或微不足道，因此絡腮鬍子和翹鬍子常被畫成有點可笑的類型。描繪臉上鬍髭的技法與頭髮相同：不可過度描繪，並記得保持線條的乾淨俐落。

絡腮鬍子、鬍渣或翹鬍子？

五點鐘方向的陰影與可見的短髭，顯示這個角色屬於粗魯的人物（左下中）。滿臉的絡腮鬍子代表充滿智慧或狡猾的個性（左下角）。翹鬍子能夠強調出卡通漫畫角色不同的個性。

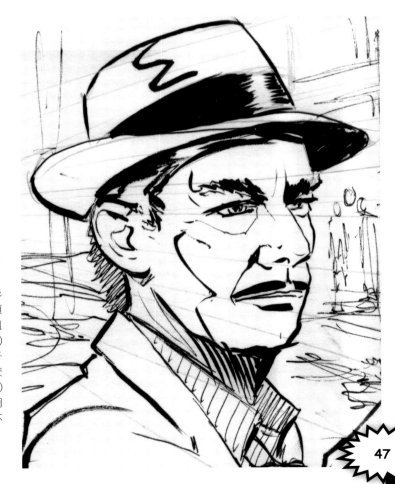

年輕與年老

雖然每個角色人物的年齡不同,但是起皺褶的皮膚、下垂的眼皮、長長的耳垂、浮腫的鼻子、深陷的法令紋,都能讓所有的人物呈現某種衰老的徵象。下列章節將示範如何將年輕或年老的要素,加在所創造的人物臉上。

描繪孩童

　　嬰兒是很有趣的描繪對象,但是由於成人與兒童的身體比例不同,因此很極難掌握其正確的比例。成人臉孔上的五官比例很均勻,但是嬰兒的眼睛比較大,而嘴唇較薄,鼻子也比較小巧。此外,要讓嬰兒安靜地讓你速寫,幾乎是不可能的任務,因此大多採用拍照的方式,或是趁嬰兒熟睡時再描繪他們。

描繪年長者的臉孔

　　描繪年長者的面孔是一項挑戰,你必須運用額外的技巧和考量,確認運用適當的細節,以創造一個老年人的臉孔。只要使用線條和少量的陰影效果,就能創作出任何類型的年長者臉孔。

　　在一個人物的臉上描繪皺紋,並非單純地畫些線條而已,而必須了解造形的差異和所畫區域的光影變化。首先決定你要使用何種線條,到底

描繪孩童的頭部

正面圖

1 畫一個垂直的長方形,將水平線和垂直線各等分為二。在眼睛位置和底部之間三分之一的位置,畫一條水平線。其次在臉孔上描繪基本的五官:眼睛畫在水平線上,鼻子則正好畫在嘴巴位置的上方。請注意嘴角是否與鼻子的鼻孔及眼角對齊。如範例所示,在兩條水平線之間添加耳朵。

2 增添眉毛以加強人物角色的五官特色。由於人物屬於孩童,五官尚未發育完成,可用較細的線條描繪。

3 在頭髮及五官上加上陰影變化,以增加臉部神情和立體感。

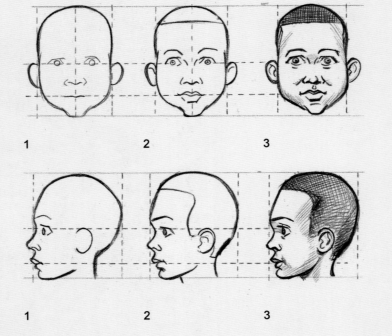

側面圖

1 畫一個垂直方向的長方形,等分割水平線和垂直線。在下方底線與擬定畫眼睛的水平線之間,大約三分之一的位置,加上一條水平線。其次在臉上描繪基本的五官:眼睛位於水平線上,鼻子則位於嘴巴線條的上方。耳朵的上緣應該從眼睛的水平線開始描繪,然後向下彎曲延伸到與鼻孔對齊的位置。

2 加上眉毛以增加人物五官的特色,並以較細的線條描繪。

3 在頭髮及五官上加上陰影變化,以增加臉部神情和立體感。

是粗的線條還是細的線條？線條是在陰影內還是在亮光內？這些皺紋屬於僵硬的實心線條，還是由周圍成堆的肌肉擠出來的條紋？當你學到了上述的要訣，就能提昇描繪人物臉孔皺紋的能力。正如前面章節所敘述的一般，你可採用參考照片協助你了解「老年」

臉孔的基本結構和正確的比例。請多多練習如何將年老的感覺加在人物臉上。

❯ 眼球的位置低於中央水平線之下方。

❯ 眼睛很大，而且兩眼之間的距離，比眼睛的寬度為大。

❯ 上嘴唇豐滿，而且有點內縮

❯ 鼻子的鼻樑凹陷。

❯ 正面圖的下顎隱沒在脖子；側面圖則顯現出圓胖的頸背。

❯ 顏面與頭部其他區域比較，所佔的比例較小。

❯ 頭部後方較為突出，頸子較短小。

❯ 通常耳朵比其他器官大。

❯ 眼睛虹膜或有色彩的部份，其大小與成人尺寸接近，並且幾乎整個露出可見。

❯ 非常年幼的孩童，兩眼之間的距離較寬。

❯ 眼睫毛較長，眉毛較為稀薄。

❯ 嬰兒的鼻子通常上翻，人中較為平坦。

嬰兒頭部結構

嬰兒的臉孔佔整個頭部的比例，比成年人為小，因此五官所佔的面積比例，大約為整個臉孔的一半，而非成年人四分之三的比例。首先開始在正方形內，練習描繪正面、側面及其他角度的嬰兒臉孔。將正面圖的正方形寬度，減少約六分之一，然後把這個修改過的方形，與側面圖的正方形，以水平線和垂直線等分為二，並將下半部分都區分為四等份。

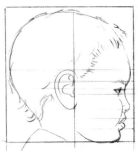
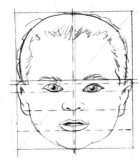

變化樣式

本頁的範例呈現各種形狀、大小、比例的小孩頭部。如何分辨一個嬰兒與其他小孩不同的關鍵，在於依據頭髮的髮型、種族背景、皮膚顏色、眼睛、鼻子、臉頰、耳朵、酒渦、下巴、雀斑，以及其他特徵的差異，塑造一個嬰兒的人物特質。

年輕與年老

為女性增添歲月痕跡

正面圖

當要描繪一個年老的人物，原始圖稿的比例應該和年輕的人物相似，因此當你在臉上增添許多細節時，看起來像是同一個人物，不過年紀較大。

1 畫一個圓形後，用一條垂直線等分為二。在圓形底部向上約三分之一的位置，畫一條水平線。從水平線向下畫一個梯形，再畫出頸部與下巴線條。

2 描繪兩個眼睛、一個鼻子和一個嘴巴，並將嘴唇的厚度變薄，鼻子則稍微向前突出。當你開始加上陰影和其他線條時，這種描繪方式可以幫助你順利發展出年老的人物樣貌。

3 添加光影變化與皺紋線條，能使人物角色呈現年老的樣子。在眼睛和鼻子的周圍，用淺淡的鉛筆，描繪光線與陰影的變化。這些陰影變化能將五官從顏面上突顯出來，並產生立體感。描繪頭髮時，先畫出整個頭髮的髮型，再使用橡皮擦消除部分頭髮，使頭髮變薄，並將前方的髮絲處理為向後疏理的狀態。

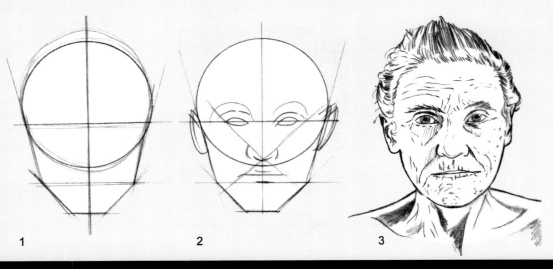

1　　　　　　**2**　　　　　　**3**

為男性增添歲月痕跡

正面圖

請依照下列基本步驟，描繪年老男性的正面圖像。

1 畫一個圓形之後，用一條垂直線等分為二。在圓形底部向上約三分之一的位置，畫一條水平線。從水平線向下畫一個梯形，再分別畫出男性的頸部與下巴的線條。

2 描繪兩個眼睛、一個鼻子和一個嘴巴，並將嘴唇的厚度變薄，鼻子則稍微向前突出。當你開始加上陰影和其他線條時，這種描繪方式可以幫助你順利發展出年老的人物樣貌。

3 添加光影變化與皺紋線條，能使人物角色呈現年老的樣子。在眼睛和鼻子的周圍，用淺淡的鉛筆，描繪光線與陰影的變化。這些陰影變化能將五官從顏面上突顯出來，並產生立體感。描繪頭髮時，先畫出整個頭髮的髮型，再使用橡皮擦消除部分頭髮，使頭髮變薄，並將前方的髮絲處理為向後疏理的狀態。

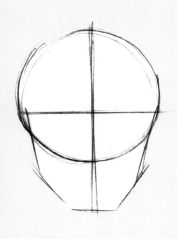 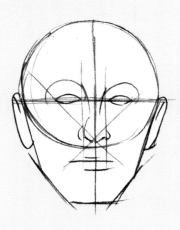

1　　　　　　**2**　　　　　　**3**

四分之三角度圖

所謂四分之三角度圖,是指從正面圖到側面圖之間所有角度,所呈現的人物頭部圖像。

1 畫個圓形,加上一個適合四分之三角度的下顎線條。

2 將此圖形以水平線和垂直線分割為二等份,垂直等分線決定頭部的角度。增加一個構成頭部正面與側面分界點的平面。眼睛和嘴唇的線條必須依據頭部的弧度彎曲,形成透視效果。這將有助於定義側面的區塊,使頭部具有三次元的立體視覺感。

3 依照正面圖的描繪步驟,增添五官和頭部的細節。

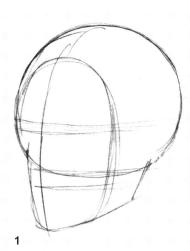

1

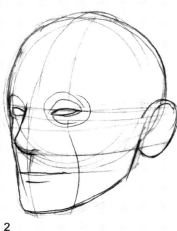

2

3

側面圖

依據下列基本步驟,為男性側面圖添加歲月痕跡。

1 畫一個圓形並分割為四等份。將垂直線向下延伸並超過圓形底部,然後畫一條對角線。把這條線向上轉折,延伸到與水平線接合的位置,形成下顎的造形。

2 在水平線上建立眼睛的線條,從下顎與圓形底部交叉的點,朝向鼻子底部的垂直線,畫一條水平線。從下顎線條後方到眼睛上方水平線位置,描繪耳朵的形狀。在水平線上輕輕畫出眼睛,然後在兩條水平線之間加上鼻子。

3 依照正面圖的描繪步驟,增添五官和頭部的細節。

→ 頭髮較稀薄或變成白髮皤皤。

→ 前額頭出現明確的皺紋。

→ 眉毛變成稀疏和散亂。

→ 眼皮呈現下垂狀態。

→ 當眼睛深陷時,眼窩骨頭突出。

→ 下眼皮眼袋周圍出現皺紋。

→ 太陽穴稍微凹陷。

→ 顴骨變成凸顯。

→ 耳朵變長,耳垂變成類似墜子一般。

→ 鼻頭呈現腫脹現象。

→ 嘴巴下陷,嘴唇出現皺紋。

→ 下顎骨突出。

→ 頸部變成枯瘦,皮膚出現垂墜皺紋。

1

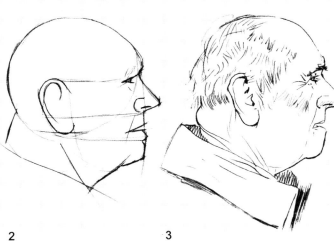

2

3

3 描繪人體

本章將敘述與人體相關的內容。你必須先了解骨骼結構、肌肉組織,以及男性與女性人體比例的差異,其次分別探索人體各個部位的特性,才能真正瞭解肌肉和骨骼如何形成四肢、軀幹、手部和腳部的機制。

基礎人體的介紹

將人體視為由基本的形態所構成的概念，能讓你創作一個紮
實的三次元立體人物角色，並且使人物具有深度和體積。

思索基本形狀

　　將人體當做簡單而基礎的形態看待，能夠
瞭解人體是由個別器官組合而成，並正確地掌握
其關連性。人體包括六個基本器官---頭部、軀
幹、雙手和雙腳等。作為一個漫畫藝術家，你不
必受到解剖學上嚴格規則的限制。當你嘗試創作
獨特的人物角色時，你可任意地拉長、縮短或扭
曲人體的各個器官。不過，不論你繪畫的風格如
何，或者強調的程度如何，仍然必須遵循三次元
立體人物造形的基本原則。當你創作出紮實的立
體人物，則後續添加細節和穿著衣服的處理，就
變得輕而易舉了。

穿透式描繪

　　當你在描繪人體的基本形態時，視線必須
「穿透」到另外一邊。換言之，你在描繪時，人
體彷彿是個透明的物體。例如：雖然在完成的圖
稿中，肩膀或手臂被其他器官所遮蔽，但是你必
須意識到它的存在。如果採取「穿透式描繪」的
概念描繪人體，則每個部位都能精確地銜接在一
起，最後必能創作出結構正確和動作自然的人物
角色。

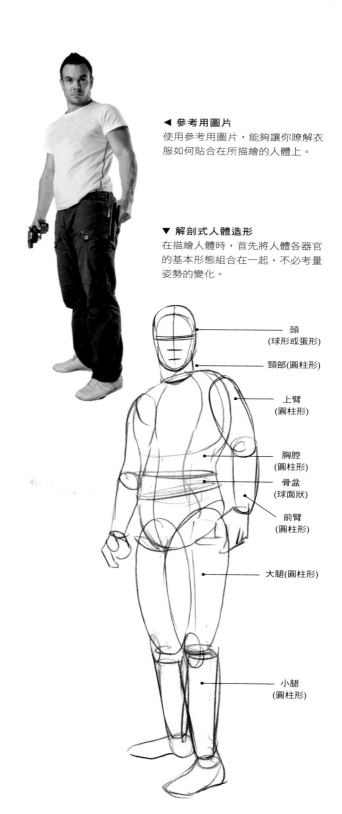

◀ 參考用圖片
使用參考用圖片，能夠讓你瞭解衣
服如何貼合在所描繪的人體上。

▼ 解剖式人體造形
在描繪人體時，首先將人體各器官
的基本形態組合在一起，不必考量
姿勢的變化。

頭
(球形或蛋形)

頸部(圓柱形)

上臂
(圓柱形)

胸腔
(圓柱形)

骨盆
(球面狀)

前臂
(圓柱形)

大腿(圓柱形)

小腿
(圓柱形)

練習描繪基本姿勢

練習基本姿勢的描繪技巧，是精進人物描繪能力
最重要的功課。四肢的伸展或彎曲、背部弧度的
調整及肌肉的表現，都能賦予人物角色特定的體
型和外觀。你必須在描繪人體時，充分了解此一
練習過程。

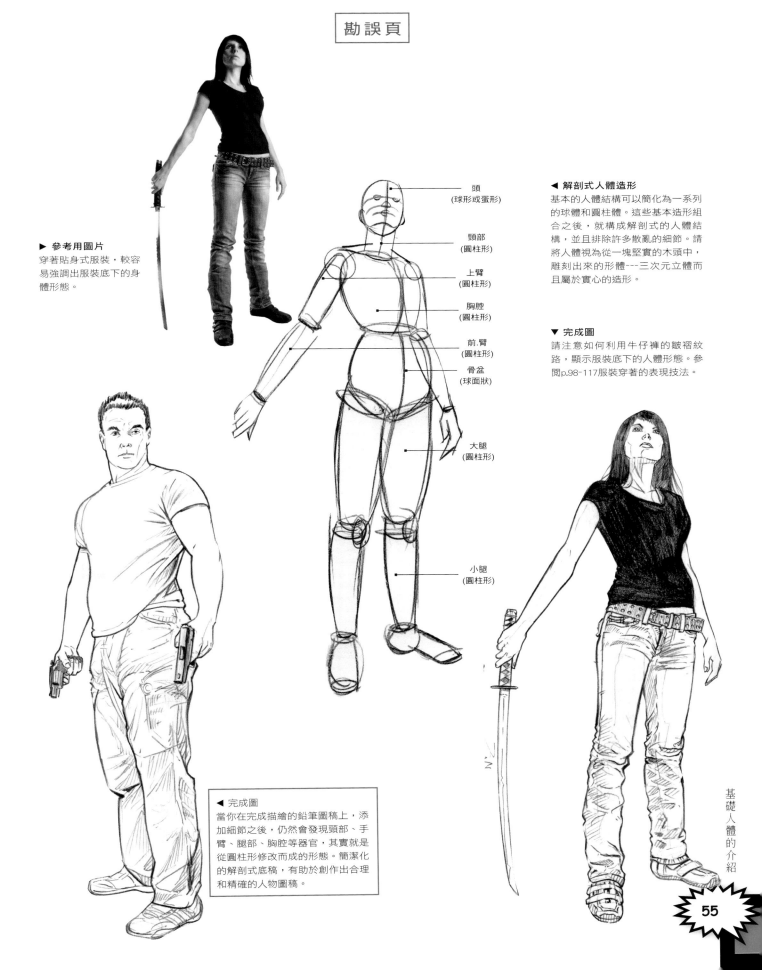

▶ 參考用圖片
穿著貼身式服裝，較容易強調出服裝底下的身體形態。

頭
(球形或蛋形)

頸部
(圓柱形)

上臂
(圓柱形)

胸腔
(圓柱形)

前.臂
(圓柱形)

骨盆
(球面狀)

大腿
(圓柱形)

小腿
(圓柱形)

◀ 解剖式人體造形
基本的人體結構可以簡化為一系列的球體和圓柱體。這些基本造形組合之後，就構成解剖式的人體結構，並且排除許多散亂的細節。請將人體視為從一塊堅實的木頭中，雕刻出來的形體---三次元立體而且屬於實心的造形。

▼ 完成圖
請注意如何利用牛仔褲的皺褶紋路，顯示服裝底下的人體形態。參閱p.98-117服裝穿著的表現技法。

◀ 完成圖
當你在完成描繪的鉛筆圖稿上，添加細節之後，仍然會發現頸部、手臂、腿部、胸腔等器官，其實就是從圓柱形修改而成的形態。簡潔化的解剖式底稿，有助於創作出合理和精確的人物圖稿。

基礎人體的介紹

55

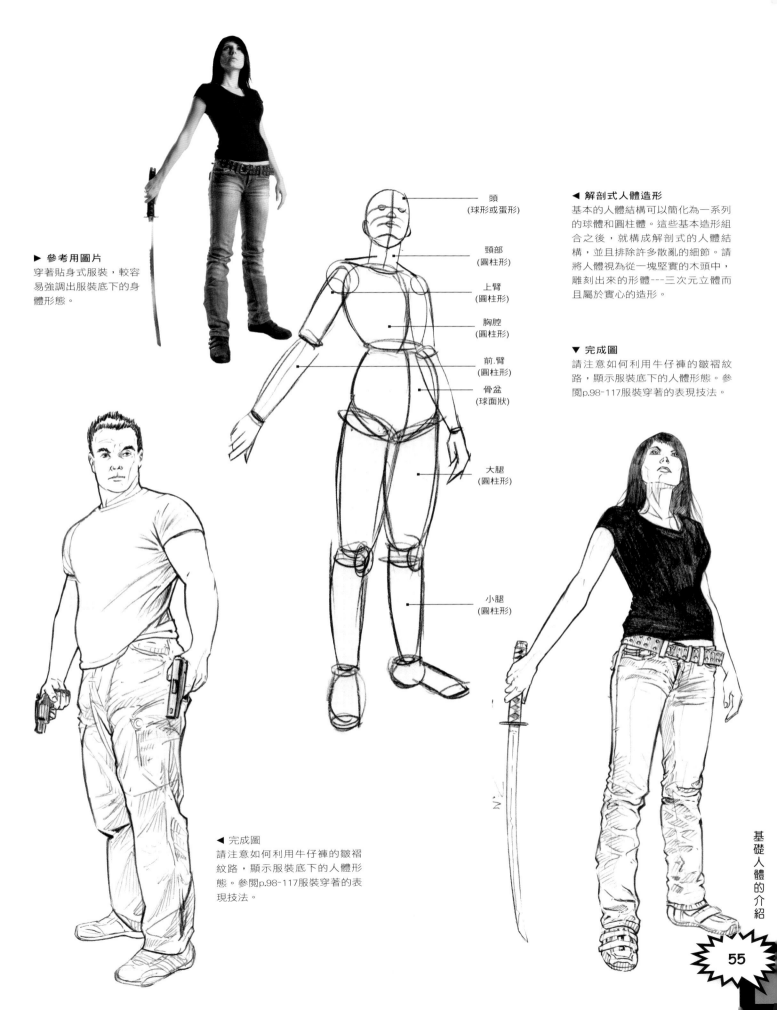

▶ 參考用圖片
穿著貼身式服裝，較容易強調出服裝底下的身體形態。

頭
(球形或蛋形)

頸部
(圓柱形)

上臂
(圓柱形)

胸腔
(圓柱形)

前.臂
(圓柱形)

骨盆
(球面狀)

大腿
(圓柱形)

小腿
(圓柱形)

◀ 解剖式人體造形
基本的人體結構可以簡化為一系列的球體和圓柱體。這些基本造形組合之後，就構成解剖式的人體結構，並且排除許多散亂的細節。請將人體視為從一塊堅實的木頭中，雕刻出來的形體---三次元立體而且屬於實心的造形。

▼ 完成圖
請注意如何利用牛仔褲的皺褶紋路，顯示服裝底下的人體形態。參閱p.98-117服裝穿著的表現技法。

◀ 完成圖
請注意如何利用牛仔褲的皺褶紋路，顯示服裝底下的人體形態。參閱p.98-117服裝穿著的表現技法。

骨骼與肌肉

瞭解基本的人體解剖學，是描繪精確人體所需的重要知識。

骨骼

　　人類的骨骼結構是由個別的骨頭，與肌腱、韌帶、肌肉、軟骨等結締組織所結合而成。骨骼結構的功能是形成一個支架，與肌肉建立連動關係，並支撐和保護腦部、肺部、心臟等重要器官。瞭解骨骼的基本結構和功能，對正確描繪人體有極大的助益。

肌肉組織

　　由於肌肉組織能賦予人體實際的形體，因此當你充分了解人體骨骼的結構之後，就必須學習骨骼如何支撐肌肉，以及肌肉覆蓋骨骼的機制。

　　從寬闊的胸肌到強勁的大腿肌肉，人類的身體是由非常複雜的各種肌肉組織，所形成的軀殼。肌肉組織與脊椎和關節的連結，支撐著骨骼和內在的器官。堅實強勁的腹部帶狀肌肉，依附在胸腔下方，並伸展到鼠蹊部和大腿的上方。這種機制能產生收縮和放鬆的動作。

　　背部的肌肉、脊椎、骨盆，以及腿部，是整個身體肌肉組織支撐架構的堅實基礎。脊柱上嬌弱的脊椎骨，是由層疊的寬大強勁肌肉所支撐著。肩膀的肩胛骨則是由束狀的三角肌維持其位置及強度。小腿的肌肉在奔跑與跳躍時，則會產生力量和動能。

男性與女性肌肉組織之差異

通常男性的肌肉組織比女性大，肌肉較為凸顯和膨起，結構也較大而明顯可見。胸肌和三角肌較為寬大而力道強勁，腹肌則非常明確。女性的肌肉組織較為輕盈柔軟，尤其在胃部和肋骨的區域，輪廓較為柔順而不明顯。

主要骨骼

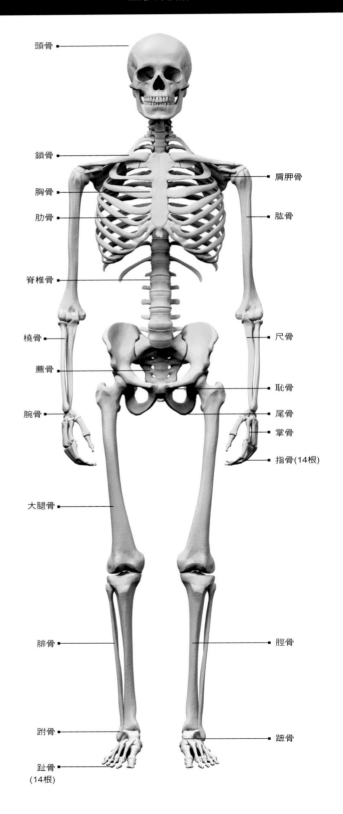

頭骨

鎖骨

胸骨

肋骨

脊椎骨

橈骨

薦骨

腕骨

肩胛骨

肱骨

尺骨

恥骨

尾骨

掌骨

指骨(14根)

大腿骨

腓骨

脛骨

跗骨

蹠骨

趾骨
(14根)

主要肌肉

胸鎖乳突肌

胸大肌

二頭肌

腹肌

外斜肌

內收肌

股四頭肌
與股直肌

三頭肌
(小腿)

斜方肌

三角肌

橈側屈腕肌
尺側屈腕肌

橈側
伸腕長肌

腓骨長肌

菱形肌

肱三頭肌

背闊肌

外斜肌

臀大肌
(屁股)

股二頭肌

三頭肌
(小腿)

人體比例

男性身體的比例為八頭身高──身體總高度等
於頭部高度的八倍。不過,理想的英雄角色人
物的高度則更高。女性身體的比例,異於男性
的比例。

男性平均體型

　　一般男性的肩膀寬度,比臀部的寬度大。
當手臂下垂時,手指尖的位置約在大腿的中央
部位,鼠蹊部則正好位於頭頂到腳底之間的中
央位置。你值得花些時間,來瞭解一般男性的
身體比例。

　　你可將男性的身體平均比例,做各種不同
的調整和變化,以創作出有趣的體型。但是,
不論體型如何誇張或強調,都必須依據平均體
型的比例去變化。

男性理想體型

　　英雄人物角色的身體比例(下圖),屬於九
頭身的體型,而且肩膀較為寬廣,整體的身體
架構也比一般人為大。

　　你可運用下方特定的身體比例圖表,作為
建立人物角色的依據。不過,你馬上會仔細觀
察到身體動作的變化,並修正身體的比例。如
果你的人物體型看起來太矮,可將頭部縮小一
點。如果體型太高,則可將頭部放大一點。請
多練習下列的圖表,以瞭解頭部尺寸與人物身
高之間的關係。

**男性平均體型
比例圖**
依照上述比例描
繪的話,就可創
作出平均體型的
男性人體。肩膀
與上半身軀幹的
肌肉相當發達,
但是腰部及下方
的軀體,與英雄
人物的體格比
較,則較為狹窄
且尚未發達。

**男性理想體型
比例圖**
若依據上述比例
描繪的話,便能
獲得理想的英雄
人物體型。雄壯
的骨架與身軀上
大量發達的肌
肉,形成典型的
理想男性體型。

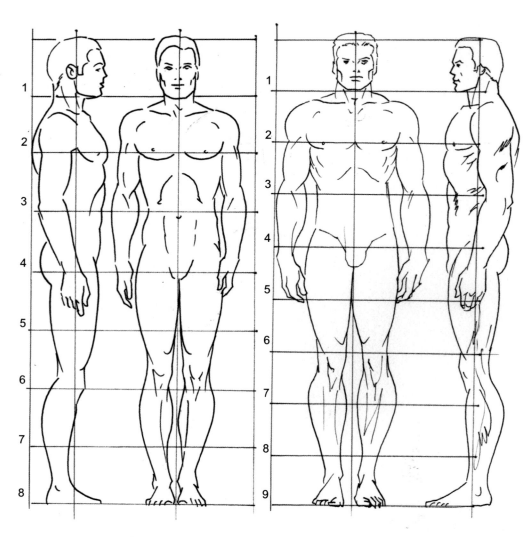

女性平均體型

一般女性平均體型(下圖)，大約為八頭身的比例，肩膀的寬度與臀部大約相同，鼠蹊部則正好位於頭頂到腳底之間的中央位置。

女性理想體型

成功的漫畫家都發現將現實的女性體型，稍微誇張地強調一下，便能吸引讀者的興趣，因此衍生出讀者喜愛的所謂「理想」體型。女性角色的頭部稍微放大，髮型則加以誇張。肩膀與腰部的寬度稍微縮減，以強調出臀部的寬度。鼠蹊部提高到身高一半以上的位置，以創造短腰長腿的女性，或者降低其位置，以創造長而低腰的女性體型。

女性平均體型比例圖

依照上述比例描繪的話，就可獲得平均體型的女性人體。纖柔的骨架和較少的肌肉比例，呈現典型的一般女性體型。

女性理想體型比例圖

理想的女性英雌人物體型，屬於九頭身的比例。肩膀與臀部的寬度大致相同。腰部與肩膀的寬度稍微縮減後，可強調出臀部的寬度。

人體比例

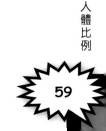

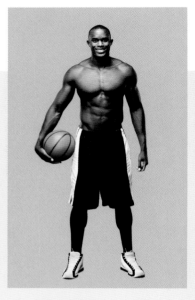

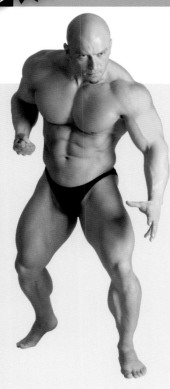

當你練習描繪健美先生型的男性人物時，應該從各個角度觀察肌肉的結構 (**1**)。

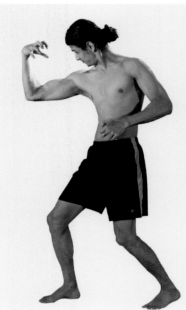

與健美先生型的體格比較，這位男性的身材較為精瘦，但是肌肉發達。他正在屈曲繃緊肱二頭肌，以顯現其堅實的肌肉感覺 (**2**)。

此一運動員型的人物，非常適合作為描繪動態人物的參考。雖然整體上的肌肉構造，比不上健美先生型發達，但是卻很適合發展為動作派英雄人物角色 (**3**)。

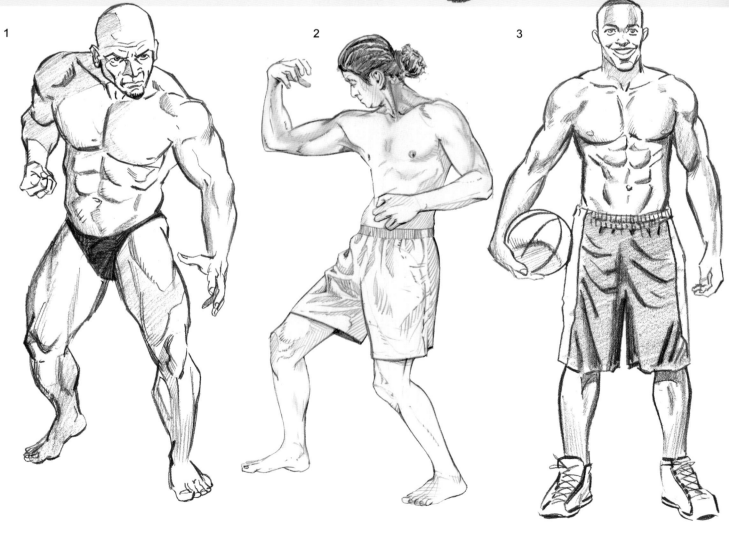

1

2

3

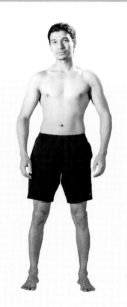

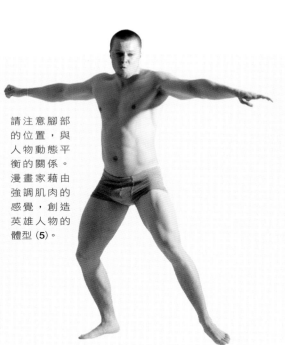

請注意腳部的位置，與人物動態平衡的關係。漫畫家藉由強調肌肉的感覺，創造英雄人物的體型 (**5**)。

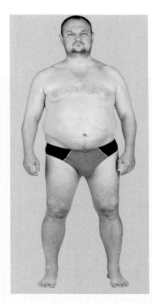

在整體比例上，拉長腿部和軀幹的長度，能創造身材較高的男性體型 (**4**)。

將肩膀縮小並將臀部放大，便能表現出一般男性的平均體格 (**6**)。

將一般比例體型的腿部和軀幹縮短，可創造肥胖圓渾的人物角色 (**7**)。

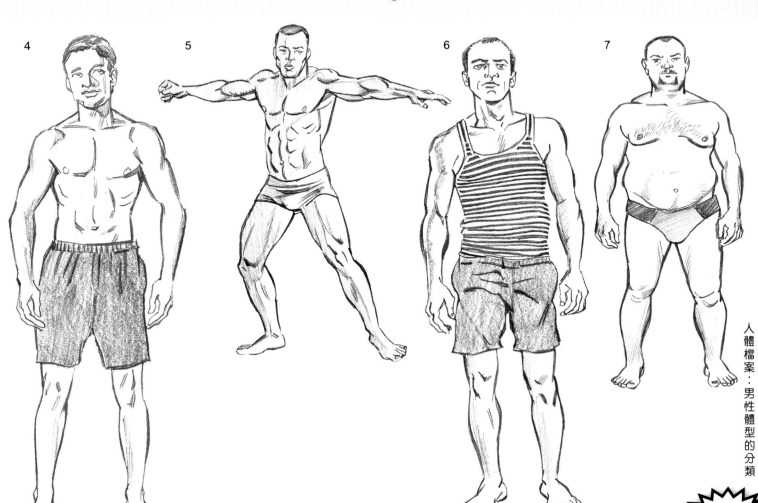

4 5 6 7

人體檔案：男性體型的分類

61

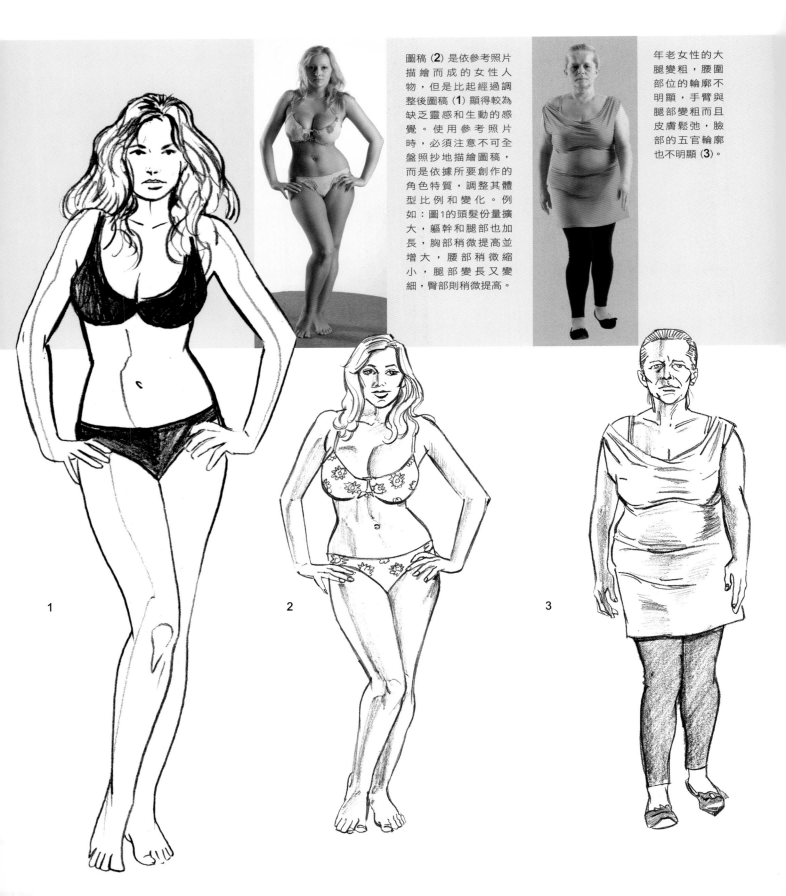

圖稿 (2) 是依參考照片描繪而成的女性人物，但是比起經過調整後圖稿 (1) 顯得較為缺乏靈感和生動的感覺。使用參考照片時，必須注意不可全盤照抄地描繪圖稿，而是依據所要創作的角色特質，調整其體型比例和變化。例如：圖1的頭髮份量擴大，軀幹和腿部也加長，胸部稍微提高並增大，腰部稍微縮小，腿部變長又變細，臀部則稍微提高。

年老女性的大腿變粗，腰圍部位的輪廓不明顯，手臂與腿部變粗而且皮膚鬆弛，臉部的五官輪廓也不明顯 (3)。

1

2

3

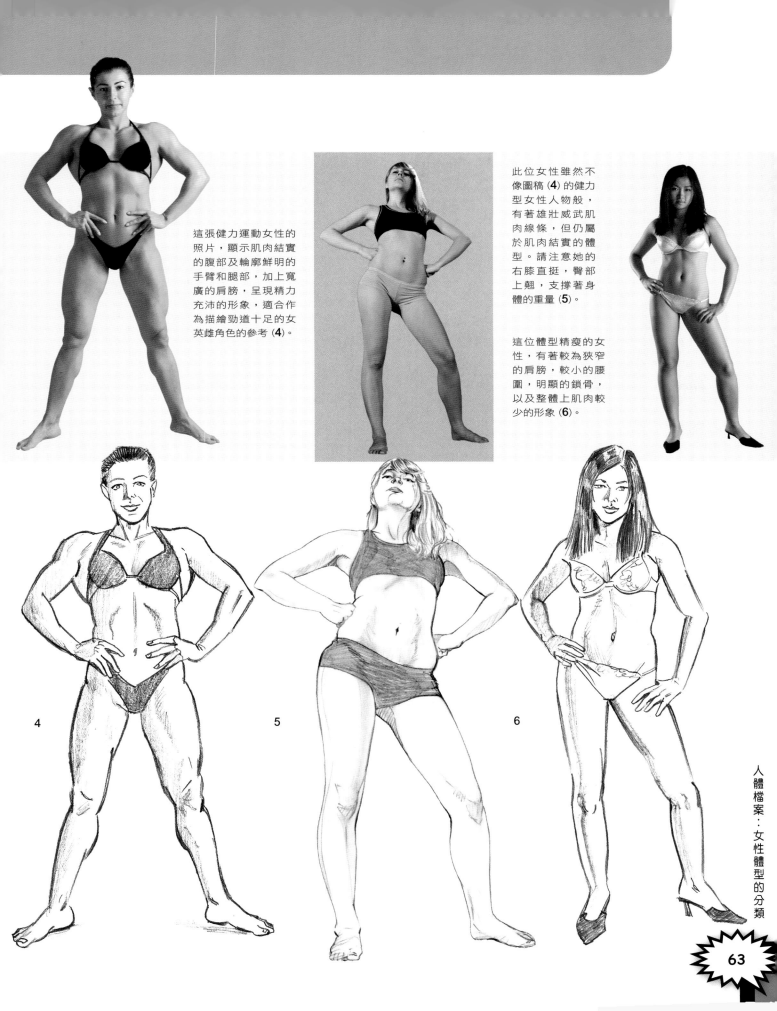

這張健力運動女性的照片，顯示肌肉結實的腹部及輪廓鮮明的手臂和腿部，加上寬廣的肩膀，呈現精力充沛的形象，適合作為描繪勁道十足的女英雌角色的參考 (**4**)。

此位女性雖然不像圖稿 (**4**) 的健力型女性人物般，有著雄壯威武肌肉線條，但仍屬於肌肉結實的體型。請注意她的右膝直挺，臀部上翹，支撐著身體的重量 (**5**)。

這位體型精瘦的女性，有著較為狹窄的肩膀，較小的腰圍，明顯的鎖骨，以及整體上肌肉較少的形象 (**6**)。

4

5

6

63

描繪女性人體的重點

臀部、腳踝、大腿、屁股等部位,是描繪具有
平衡感女性人體的重要考量要素。

臀部的動態

儘管加上服裝,也很難改善一個不正確圖稿的缺點。好的人體素描主要的關鍵,在於臀部區域的描繪是否正確。只要臀部區域的描繪正確,則人物就具有動態感覺。

所謂「相對形態」是指描繪人體動態時,肩膀的線條必須與臀部的線條,形成相對應關係,才能獲得平衡感。

保持腰部較為狹長的狀態,即使不改變屁股的大小,也能呈現渾圓和豐滿的感覺。

本範例的描繪原則,使腿部呈現修長和優雅搖曳的線條。

腳踝的正確位置

一條從大腿後方延伸出來的線條,會成為前方腳背的輪廓線。從前方大腿延伸出來的交叉線,會成為腳踝的另一邊。當腿部成為彎曲狀態時,你可用鉛筆練習畫出參考線的變化狀態,這些練習往後都會產生效益。雖然這些參考資料和方法很有幫助,但是終究並無法成為實際精確觀察的代替品。

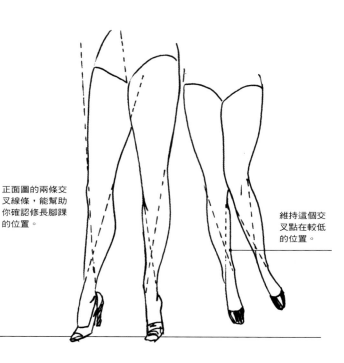

正面圖的兩條交叉線條,能幫助你確認修長腳踝的位置。

維持這個交叉點在較低的位置。

弧線

理想的女性腰部較為狹窄而細長,屁股與臀部形成優美的比例,而且豐滿而渾圓。針對一般自然女性的身體弧線和形體,作些微的調整與強調,也許更適合發展成為漫畫小說的理想人物角色。

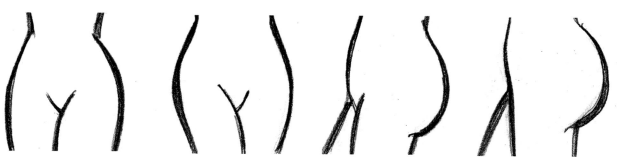

臀部的線條如圖所示...　　　....但是你應該畫得像這樣　　　你應該參考真實人體,畫出側面圖...　　　...但是顧客與設計者偏愛這種「高而渾圓」的類型

女性人體的平衡

人體在動作的狀態下，必須維持平衡。請注意範例中的人體在移動重量時，臀部和肩膀的方向變化。

在此種靜止姿勢時，呈現自然的平衡狀態。

當重量移動到左腳時，左臀移向上方。

當左臀部移向上方時，左肩會向下，以獲得平衡。

服裝上的褶紋能增加靜態姿勢的趣味。

當左臀部上移時，裙襬會產生飄動。

運用布料褶紋增加動態感時，應保持簡潔的線條。

腿部支配著動態與平衡

就像臀部一般，腿部的變化也影響女性人體的動態與平衡。下列範例顯示單腳如何支撐著身體的重量。

從頭部畫一條垂直線到人物的左腳時，若沒有將右腳向外伸展，則人物無法獲得平衡感。

重量轉移到單腳，產生美妙的動態。

從背面也能顯示人體的動態和平衡感。

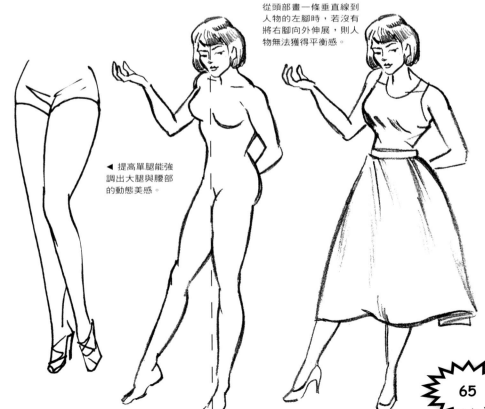

◀ 提高單腿能強調出大腿與腰部的動態美感。

人體的動態

將人體簡化為圓柱形和球體的三次元立體，能協助你瞭解
人體的各個器官和整體，在動態時的方向和變化，創造出
生動的動態人物角色。

「穿透式描繪」人體動態

當你在描繪人體時，首先必須分析動作的
特性，決定整個動作的走向，並且瞭解身體各個
部位的變化。在初期動態描繪的鉛筆草稿階段，
最重要的關鍵是採取「穿透式描繪」方法(參閱
p.54)，分析各部位在動作中的正確位置。即使在
完成稿中被遮蔽的部位，也必須描繪出來。

整體合而為一的思維

人體的任何動作變化，都會牽動整個人體
的各個器官，而非僅僅影響單一的部位。一個人
體的直立姿勢，並無法只把腿部改變成跑步的動
作，就能形成奔跑的姿勢。否則就會變成上半身
非常僵硬，下半身卻顯示動態的不合理畫面。在
最初的草稿階段，你就必須確認整個動作，是以
整體合而為一的概念來描繪。例如：一個奔跑的

動作，向前傾斜的頭部顯示出速度感，而胸腔與
臀部會因此產生對應位置和形態的變化（參閱下
方範例）。當你腦海中的人體動態意象圖越清
晰，越容易精確地呈現在圖畫紙上。

動作會說故事

動作是說一個好故事的重要關鍵。許多很
棒的創意被低劣的動作圖稿搞砸了，而有些很差
的創意，卻因為結構優良的動態圖稿，而獲得很
大的改善。

人體動態的表現並非一定要以暴力或誇張
的方式表達，既使一個角色坐在椅子上，也算是
一種動態。請觀察並記錄每個朋友坐在椅子上的
姿態；有些朋友可能慵懶而坐，其他人可能正襟
危坐。漫畫家在描繪寫實風格的圖稿時，必須保
持漫畫人物角色的動態姿勢，是真實人物所能做

建構一個奔跑人物

在拍攝參考用照片與實際描繪動態人
物的姿勢之前，通常先在腦海中想像
和建構人物角色。

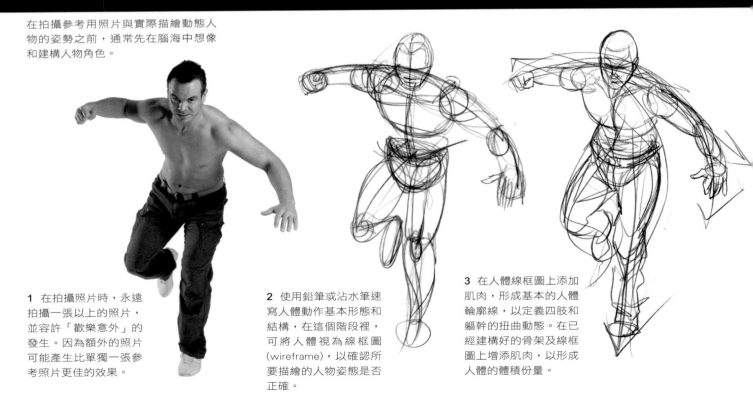

1 在拍攝照片時，永遠
拍攝一張以上的照片，
並容許「歡樂意外」的
發生。因為額外的照片
可能產生比單獨一張參
考照片更佳的效果。

2 使用鉛筆或沾水筆速
寫人體動作基本形態和
結構，在這個階段裡，
可將人體視為線框圖
（wireframe），以確認所
要描繪的人物姿態是否
正確。

3 在人體線框圖上添加
肌肉，形成基本的人體
輪廓線，以定義四肢和
軀幹的扭曲動態。在已
經建構好的骨架及線框
圖上增添肌肉，以形成
人體的體積份量。

到的動作。

　　一位竭盡全力的卡通漫畫家，能夠在腦海中構思任何動態的人物角色，更重要的是能夠畫得出來。

　　在表現人物的動態時，線條的變化能夠充分表現速度感和表情。在人物的背後畫幾條直線線段，既使線條在人體上切割出路徑，仍然能產生速度感。上述的基本步驟能引導你畫出漫畫裡的所有人物動態角色。不過，表現速度感的線條太多，會使讀者因此分心，忽略了你想表達的人物動作。

　　你的漫畫必須讓讀者第一眼看到畫面，就想買下來閱讀。有趣的動作可吸引讀者的注意，欠缺動態的話，就會喪失讀者的興趣。請將上述要訣緊記在心，畫出趣味橫生的漫畫，而且必須花費大量時間，鑽研圖稿內所有重要部分的處理技巧。

讓人物保持動態

嘗試讓人物角色一直保持動作狀態。在漫畫書中，藉著對話框可傳達故事的情節，因此不可讓人物在整個系列的畫面中，都維持同樣的站姿和坐姿，既使用手搔頭或在談話中擺出手勢均可——讓角色一直維持動作狀態。

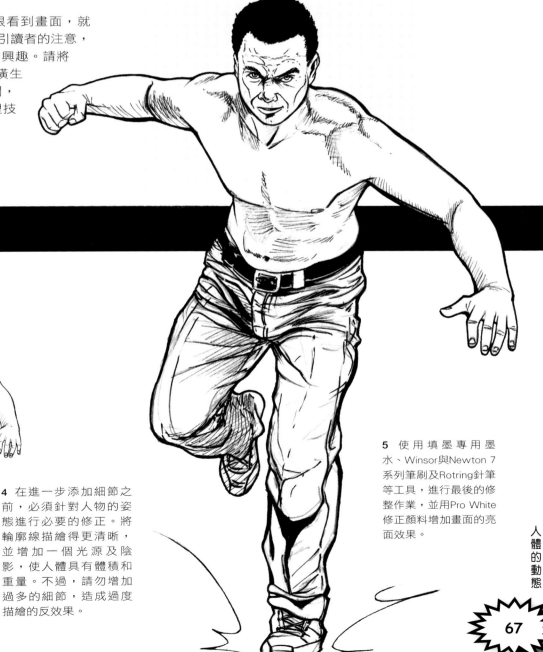

4 在進一步添加細節之前，必須針對人物的姿態進行必要的修正。將輪廓線描繪得更清晰，並增加一個光源及陰影，使人體具有體積和重量。不過，請勿增加過多的細節，造成過度描繪的反效果。

5 使用填墨專用墨水、Winsor與Newton 7系列筆刷及Rotring針筆等工具，進行最後的修整作業，並用Pro White修正顏料增加畫面的亮面效果。

人體的動態

67

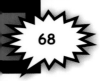

動作與角色

動作與角色本身是不可分割的一體兩面。當你思索人物角色的動作時，必須感受到人物的情感變化，以及如何反映到動作之上。漫畫家在構思人物角色時，必須精確地瞭解自己所創作的人物特質。任何一位漫畫家都能畫出肥胖而且懶散的男人，但是成功的漫畫創作者能夠透過人物的身體語言、面部表情、邋遢的服裝，將男性人物角色肥胖與邋遢的神情，生動地傳達給讀者。

建構屈膝動作的人物

下列範例將逐步解說建構立體人物動態的過程，並且在步驟中協助你思索及感覺創作人物角色的訣竅。

1 一旦你決定人物的性格和動作，先以速寫的方式描繪基本形態，並以骨架或姿態圖的方式，建立人物的動作。

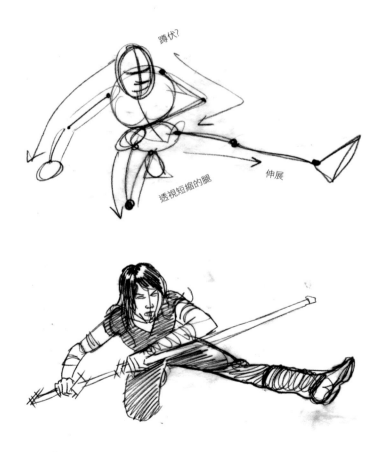

分解基本動作
一個好的動態姿勢，必須能夠讓身體的每個部位穿透表面的遮蔽，明確地瞭解人體的基本形態，是分別由不同部位的肢體組合而成。這些不同部位的肢體，都各有其平面以顯示出3D立體的深度感覺。服裝是最後畫上的細節，以呈現位於下方的肢體部位平面的動態。

4 現在人物已經建構為紮實的立體形態，你可以為人物添加服裝，並進一步發展其個性。不過，為人物描繪服裝時，必須以下面的人體為依據，才能自然地展現服裝的美感。

2 將手臂、手掌、腿部、腳部的形態特別描繪出來。依據這個精確的基本造形，能在下一個步驟，建構紮實的人體動態。

3 開始描繪立體的人體造形，賦予原來較為鬆散的草稿立體的感覺，並增添人物的肌肉。在這個階段裡，你會發現自己更能有自信的掌握鉛筆的運用。

5 比起p.67奔跑男人的圖稿，本圖最後的填墨及修整處理，採取較為簡潔的方法，因此人物呈現個性鮮明及流暢生動的形象。

人體的動態

69

這張體操選手的照片，成為下方圖稿的靈感來源，顯示人物正在進行單槓運動的情景(**1**)。

古典舞蹈姿勢採取線框圖的方式，建構基本動態(**2**)。此一動態性的姿勢具有下列效益：由於人物的重量及平衡感，是由彎曲的腿部和上揚的手臂所支撐，因此呈現自然生動的力量與美感，而服裝上的褶紋，則能顯現位於下方的身體動態變化(**3**)。

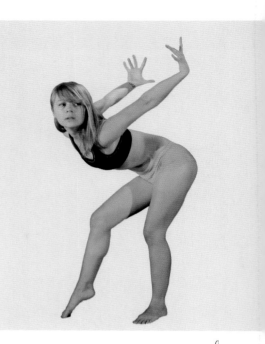

1

3

2

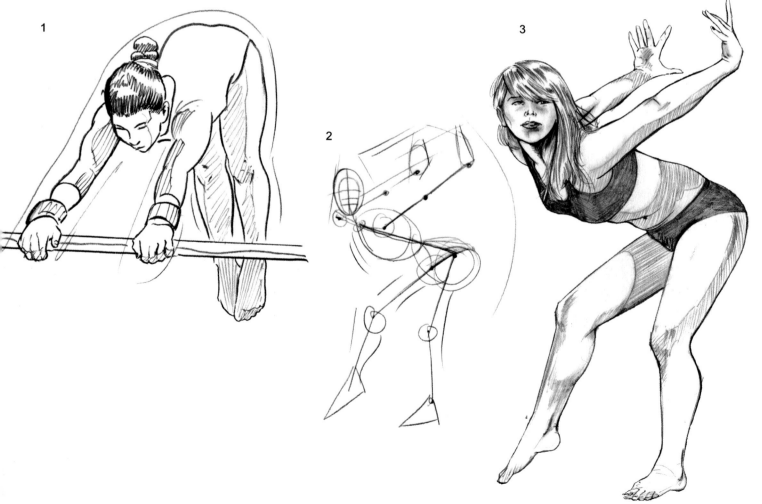

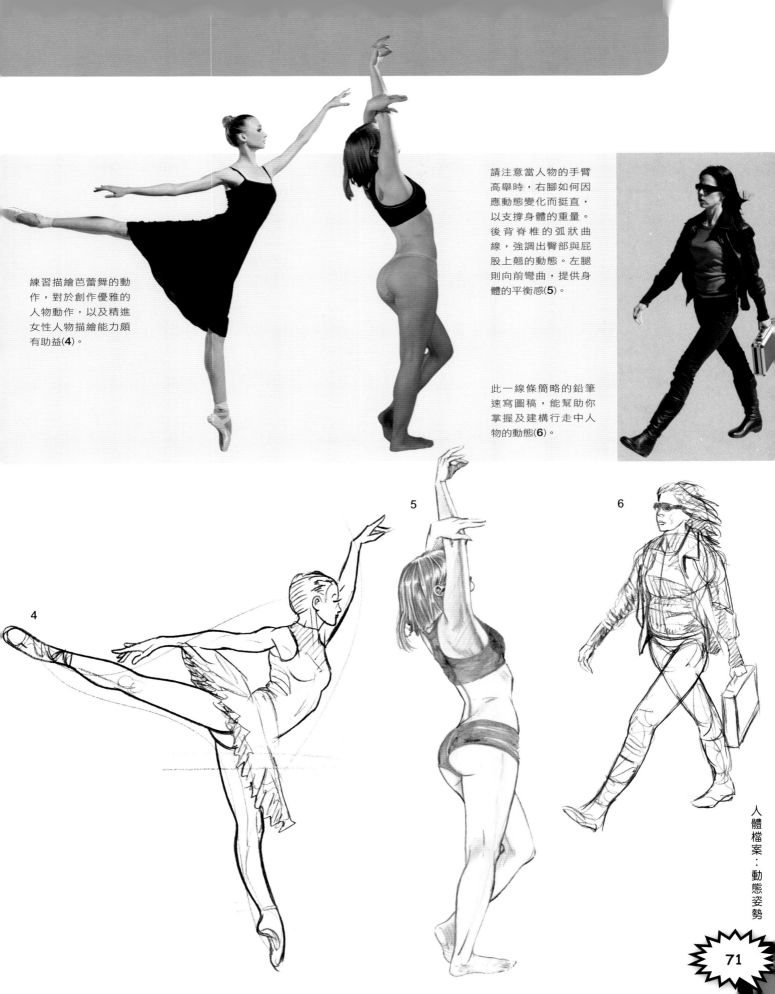

練習描繪芭蕾舞的動作，對於創作優雅的人物動作，以及精進女性人物描繪能力頗有助益(**4**)。

請注意當人物的手臂高舉時，右腳如何因應動態變化而挺直，以支撐身體的重量。後背脊椎的弧狀曲線，強調出臀部與屁股上翹的動態。左腿則向前彎曲，提供身體的平衡感(**5**)。

此一線條簡略的鉛筆速寫圖稿，能幫助你掌握及建構行走中人物的動態(**6**)。

5

6

4

人體檔案：動態姿勢

此一起跑動作的圖稿，當右手向前方伸展，右腳向後方蹬腿，以獲得重量的支撐和速度時，從頭部到腳趾形成一條最簡單的對角線(**7**)。

嘗試展現人物角色的性格特質時，既使是慵懶地坐在沙發上的人物，也是很有趣的描繪對象。所謂的動態並非一定要有實際的動作，而是必須顯現人物角色的心理意圖(**8**)。

武打動作非常適合練習人物動態的描繪技巧。請注意人物角色在踢腿之前，左腳向下點地的動作。在這個動態表現中，此一動作必須預先考量(**9**)。

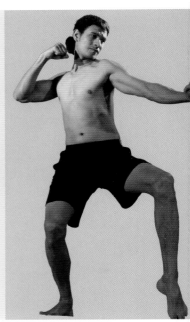

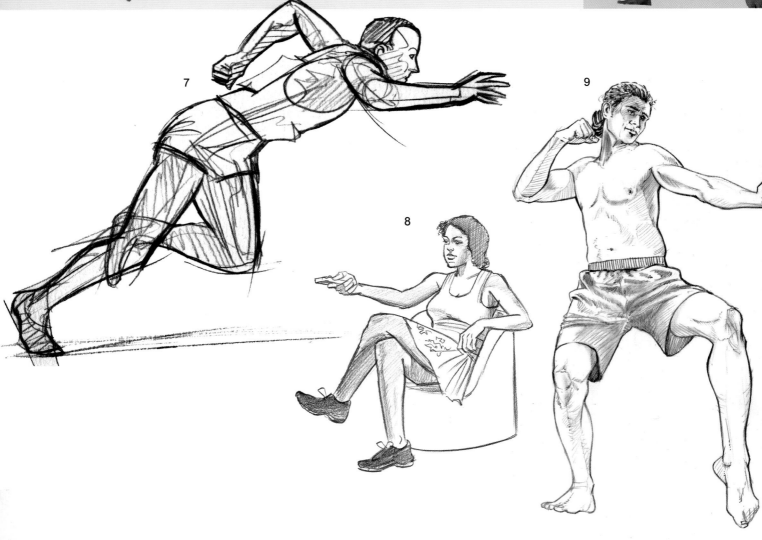

7

8

9

動態不一定要以暴力的方式呈現，也可以優雅地顯現故事中人物的特質與其他情節。這位女士的動作，表示她正在確認天氣是否下雨（**10**）。

創作漫畫人物角色時，必須記得要先建構一個精確的底稿，將人體區分為基本的形態，再添加服裝和其他細節（**11**）。

此一女性人物的動作，顯示從頭部到腳趾完全伸展的狀態。當她的腳向上蹬跳時，有一長條呈現此項動作的基本輪廓線條，從上舉的左手，通過左手臂、軀幹、右大腿到腳底（**12**）。

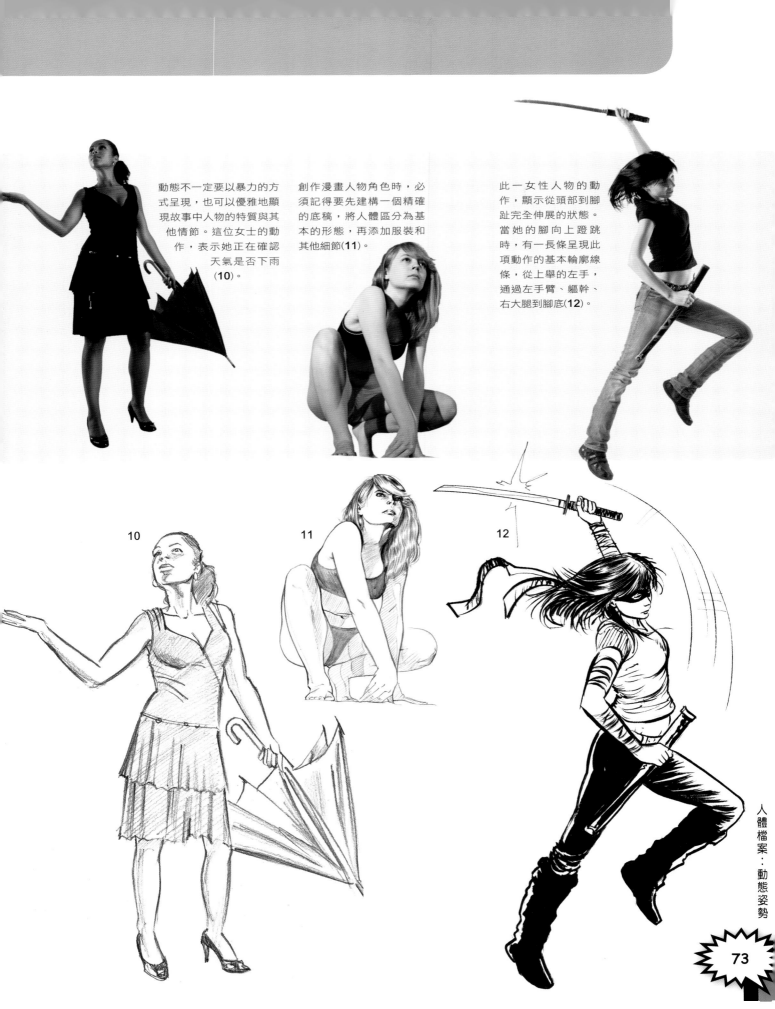

10

11

12

73

人體透視短縮畫法

透視短縮畫法(Foreshortening)是一種可以創造遠近深度錯覺的描繪技巧。它必須能有效地欺騙人們的眼睛,產生視覺上的錯覺現象。

透視短縮畫法與一點透視

　　大部分的透視短縮畫法所畫的的人物,主要都是採用一點透視法。所謂一點透視法是指你與所看到物件的一個面,形成平行的狀態。由於只有一個消失點,不論一條路、一排電線桿、一列籬笆,看起來都逐漸縮小而會合在水平線上的一個點上。從每個平面的四角畫對角線,以找出中心點,並且分割每個平面,如右方範例圖所示,作為描繪人物透視圖的參考架構。

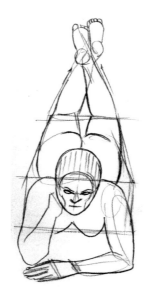
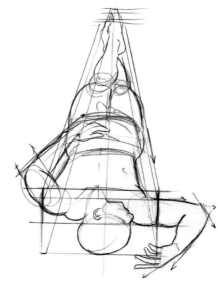

透視短縮畫法的訣竅

❯ 挺直腰桿端正坐姿。速寫時若姿勢懶散,則會嚴重影響圖稿上四肢的透視短縮圖的正確性。

❯ 描繪出你所看到的,而非你所認為的形態。

❯ 如果所描繪的物件靠近自己,則其比例顯得較大;相反地,如果物件離你的視覺點越遠,則顯得越小。

❯ 運用線條的粗細:以各種不同粗細的線條,顯示物件的遠近感。粗壯的線條感覺向前靠近,細緻的線條呈現後退的感覺。

❯ 如果對於如何掌握透視短縮畫法的正確比例,沒有自信的話,不妨買一本人物描繪的參考書《The Atlas of Foreshorten》來參考。

❯ 讓自己或朋友對著相機鏡頭,擺出各種傾斜或靠近的姿勢,拍攝自己或朋友的透視圖照片,並把這些照片歸納在透視短縮人物畫的資料檔案內。

❯ 人物身體最靠近相機鏡頭的部位,通常會顯得較大些,因此嘗試使用較粗的鉛筆線條,描繪出比正常人體誇張些的透視圖。

　　雖然長方形是建構人體透視短縮法的基本架構,但是手臂卻不受長方形的約束而突出於前方。在添加手臂和手掌等細節之前,必須採用簡單的圓柱體來速寫人體。

　　此一仰臥的人物是採取一點透視法創作出來的圖稿。在環繞著人體的周邊,畫一個三次元的方體或是長方形,能幫助你瞭解透視圖的畫法。請注意人物的上半身,由於靠近相機鏡頭,因此顯得向前突出,而另一隻手臂則顯得後退變小。

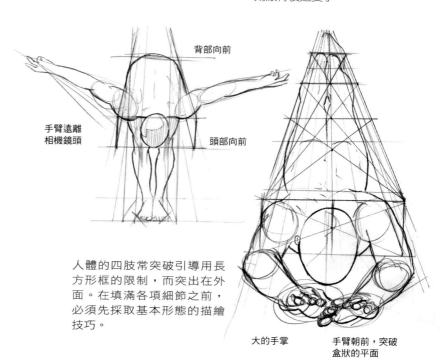

背部向前

手臂遠離相機鏡頭

頭部向前

大的手掌

手臂朝前,突破盒狀的平面

　　人體的四肢常突破引導用長方形框的限制,而突出在外面。在填滿各項細節之前,必須先採取基本形態的描繪技巧。

透視短縮畫法與兩點透視

　　若所描繪的物件與你的視覺形成某種角度時，就會產生兩點透視的立體效果。此時最靠近你視覺中心的的邊線或角落，稱為視中心軸線。位於視中心軸線兩側的結構體，會逐漸後退縮小，而且各有其消失點，因此稱為兩點透視法。若採用兩點透視法描繪人物時，首先決定消失點的位置，並在人物周圍畫一個長方體。本範例圖的右腳向前提起，創造出透視的遠近效果。

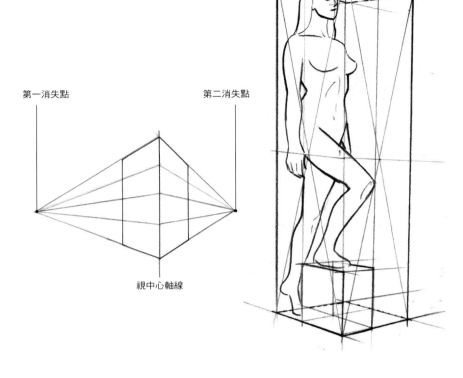

第一消失點　　　　　　　　　　　第二消失點

視中心軸線

連續動作的透視短縮畫法

當一個人物的身體部位，接近或遠離相機鏡頭和讀者時，便產生透視短縮的效果。

 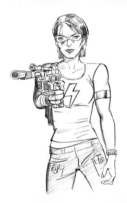 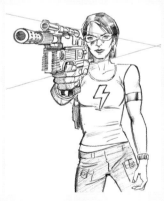

1 上圖是一位右手垂在身體側面，並且握著一把槍的女性。請注意槍枝在她手中稍微翻轉方向，因此產生兩個平面(人物正面屬於一個平面，槍枝則屬於另一個平面)。

2 第二張範例圖的槍枝稍微向上提高，此時由於人物手腕的扭轉動作變化，使槍枝的上半部顯露出來。請注意人物的手肘稍微離開身體而突出，正足以顯示出動態的現象。

3 此時的槍枝呈現一個透視短縮的角度，並指向相機鏡頭(或讀者)。圖稿中提槍的手臂存在著兩個平面(手臂上半部屬於正面，下半部的手臂則指向讀者)。

4 女性人物的手臂更向上高舉。由於槍枝的尺寸，稍微誇張放大到等同頭部的大小，而且輪廓線也比較粗，因此本範例圖比前面步驟的圖稿更為清楚傳神。

5 由於透視的消失點正好位於女性人物的頭部後方，因此讀者的注意力，會同時集中於槍枝和人物的臉部。因為槍枝的指向稍微偏離中心，所以產生對準讀者的錯覺。

描繪人體

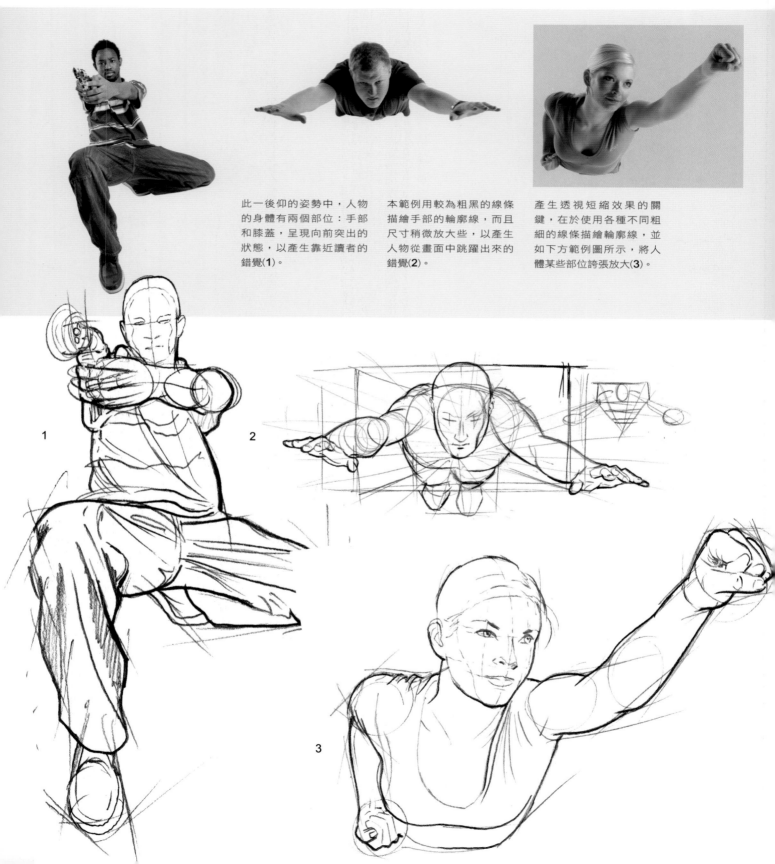

此一後仰的姿勢中，人物
的身體有兩個部位：手部
和膝蓋，呈現向前突出的
狀態，以產生靠近讀者的
錯覺(**1**)。

本範例用較為粗黑的線條
描繪手部的輪廓線，而且
尺寸稍微放大些，以產生
人物從畫面中跳躍出來的
錯覺(**2**)。

產生透視短縮效果的關
鍵，在於使用各種不同粗
細的線條描繪輪廓線，並
如下方範例圖所示，將人
體某些部位誇張放大(**3**)。

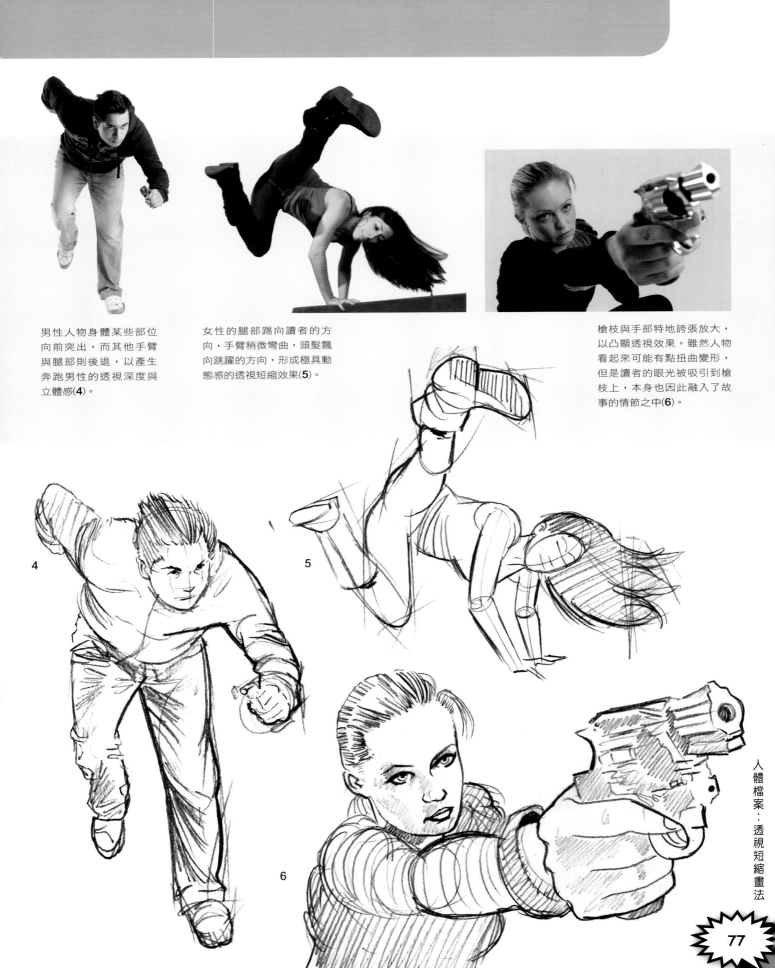

男性人物身體某些部位向前突出，而其他手臂與腿部則後退，以產生奔跑男性的透視深度與立體感(**4**)。

女性的腿部踢向讀者的方向，手臂稍微彎曲，頭髮飄向跳躍的方向，形成極具動態感的透視短縮效果(**5**)。

槍枝與手部特地誇張放大，以凸顯透視效果。雖然人物看起來可能有點扭曲變形，但是讀者的眼光被吸引到槍枝上，本身也因此融入了故事的情節之中(**6**)。

4

5

6

人體檔案：透視短縮畫法

人體檔案：透視短縮畫法

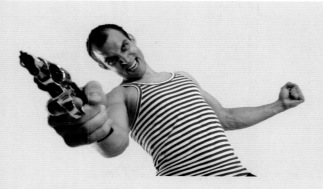

為塑造一個具有威嚇感覺的人物角色，構圖採取向上仰拍的角度。手中的槍枝指向讀者方向，並以較粗的線條描繪輪廓線(**7**)。

特別誇張放大的手掌，朝著讀者的方位伸出，並用較粗黑的線條描繪，以增加手臂的立體深度(**8**)。

採用透視短縮畫法時，人體並非一定朝向讀者的方向突出。例如下方的範例圖中，人物腰部以下的部位朝向讀者，上半身則遠離讀者(**9**)。

7

8

9

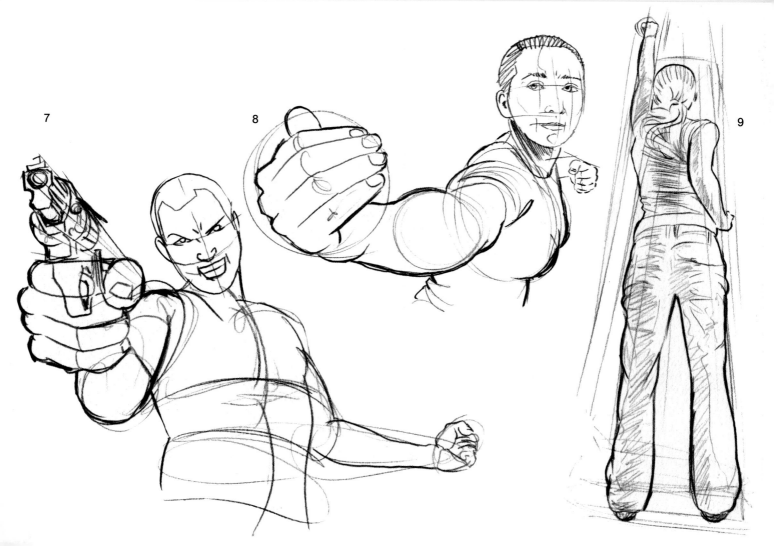

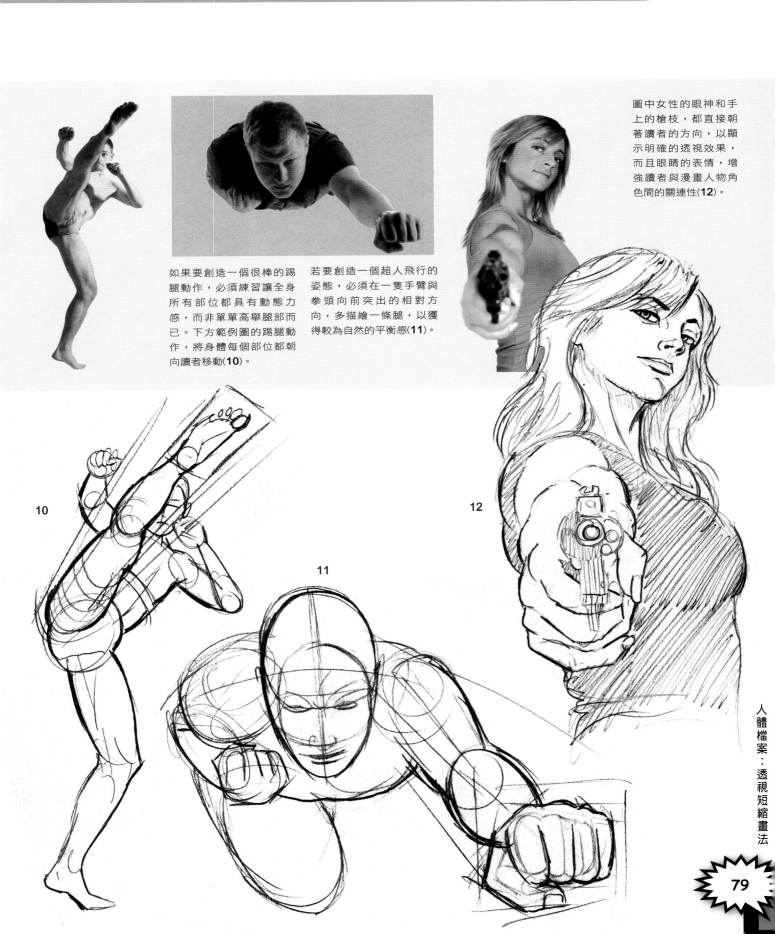

如果要創造一個很棒的踢腿動作，必須練習讓全身所有部位都具有動態力感，而非單單高舉腿部而已。下方範例圖的踢腿動作，將身體每個部位都朝向讀者移動(**10**)。

若要創造一個超人飛行的姿態，必須在一隻手臂與拳頭向前突出的相對方向，多描繪一條腿，以獲得較為自然的平衡感(**11**)。

圖中女性的眼神和手上的槍枝，都直接朝著讀者的方向，以顯示明確的透視效果，而且眼睛的表情，增強讀者與漫畫人物角色間的關連性(**12**)。

10

11

12

軀幹的細節

人體的軀幹是由胸腔和骨盆兩個部位所組成，並藉由柔軟的脊椎骨串連起來，能夠自由地做各種方向的轉動。

胸腔、脊椎、骨盆

儘管人物看起來呈現靜止的狀態，但是只要胸腔和骨盆稍微朝相對的方向扭轉，便能顯現出動態的感覺。脊椎具有柔軟的彈性，將胸腔和骨盆串接起來，容許軀幹做各個方向的變動。不論是肩膀和骨盆的傾斜或是身體的旋轉，都是藉助於脊椎骨(小骨節構成脊椎的脊柱)的扭轉所形成的動作。當每塊脊椎骨都移動少許時，整個脊柱就像連接軀幹上下部位及頂端頭部的柔軟桿子一般，能做出各種傾斜和扭轉的動作。如果充分瞭解脊椎骨和脊柱的機能，就能從各種角度描繪人體的動作。

背部與胸部的肌肉

人體有很多肌肉附著在骨骼上面，有些肌肉較為粗大，眼睛可以看到，有些則較為微小，而且隱藏起來。你不必瞭解所有肌肉的結構，只需要了解當人體做各種動作時，表面上看得到的肌肉即可。若扭轉、推擠、拉扯人體任何部位的器官時，會導致肌肉產生形狀與位置上不同的變化。如果人體進行強力拉扯或扭轉的動作時，肌肉會延展而緊繃，同時肌肉也會變長和變為平薄。若人體進行推擠的動作時，肌肉則會壓縮而且凸腫起來。你可利用這兩種不同動作的原則，描繪出生動傳神的人體動態圖稿。下頁的範例圖顯示實際描繪人體背部與胸部的肌肉。

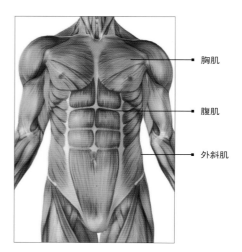

胸肌

腹肌

外斜肌

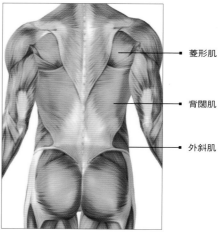

菱形肌

背闊肌

外斜肌

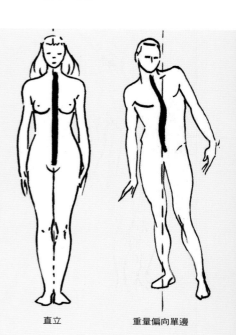

脊椎的動態變化

請觀察脊椎的動態變化，如何影響人體的動作，並從各種角度練習描繪人體的動作。範例圖中的垂直點線，代表根據腳部的位置與人體重量的支撐，所形成的平衡感中心線。

直立 重量偏向單邊

軀幹的上半部

人體軀幹上半部的基本形狀，類似一個飲水的杯子。下半部位則類似一個球體切割為一半的形狀。當這兩個形狀傾斜時，脊椎也隨著彎曲為弧線。

當軀幹的上下部位都偏離頭部的中心線，可形成顯示人體動態的角度。(頭部的中心線能顯示頭部面對的方向)

以對角線在軀幹基本形狀上，標示出手臂和大腿接合的位置，讓四肢能以正確的角度與軀幹結合。

動作中的胸部肌肉

下列各範例圖顯示軀幹和手臂移動時，肌肉隨之變化的狀態。當人體的軀幹彎曲、扭轉、傾斜或伸展時，肌肉會因為推擠和拉扯的力量，產生不同的形態變化。

肩胛骨從脊椎向外凸起

手臂的動作，壓擠胸部的肌肉。

從後方拉扯的動作，導致胸部肌肉呈現延展和平坦的狀態。

如果手臂支撐沈重的負擔，則背部的肌肉會被壓縮而凸起。若只是單純的高舉手臂而未承受重物，則背部肌肉會伸展而成為平坦的狀態。

當手臂支撐重物時，胸部肌肉隨之上舉，二頭肌和肩膀的肌肉會更加明顯。

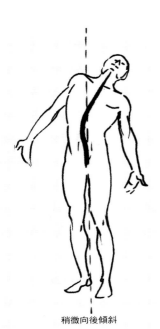

稍微向後傾斜

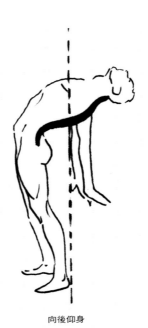

身體向一邊扭轉

向後仰身

向前彎曲

軀幹的細節

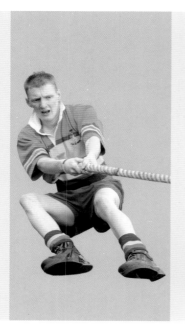

當手臂向中心拉扯繩索時，胸部的肌肉被壓擠，同時膝蓋彎曲產生抵抗力，呈現極具力感的拉扯動作(**1**)。

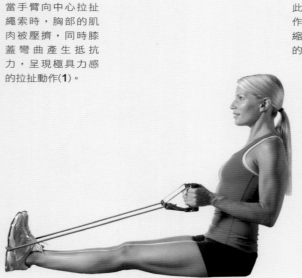

此一手臂的拉扯動作，導致二頭肌被壓縮，而且背部和胸部的肌肉也緊繃(**2**)。

當雙腳穩穩抓住地面時，女性扭轉身體的動作，呈現軀幹的迴旋和身體的平衡狀態(**3**)。

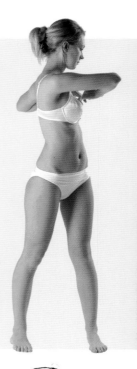

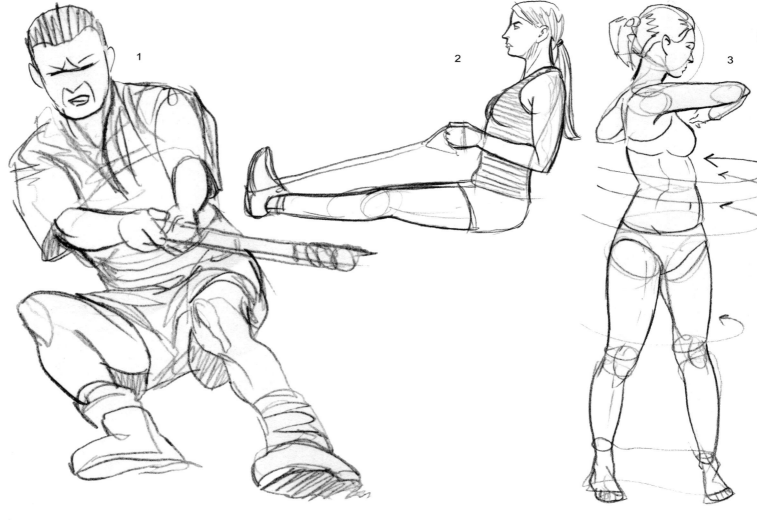

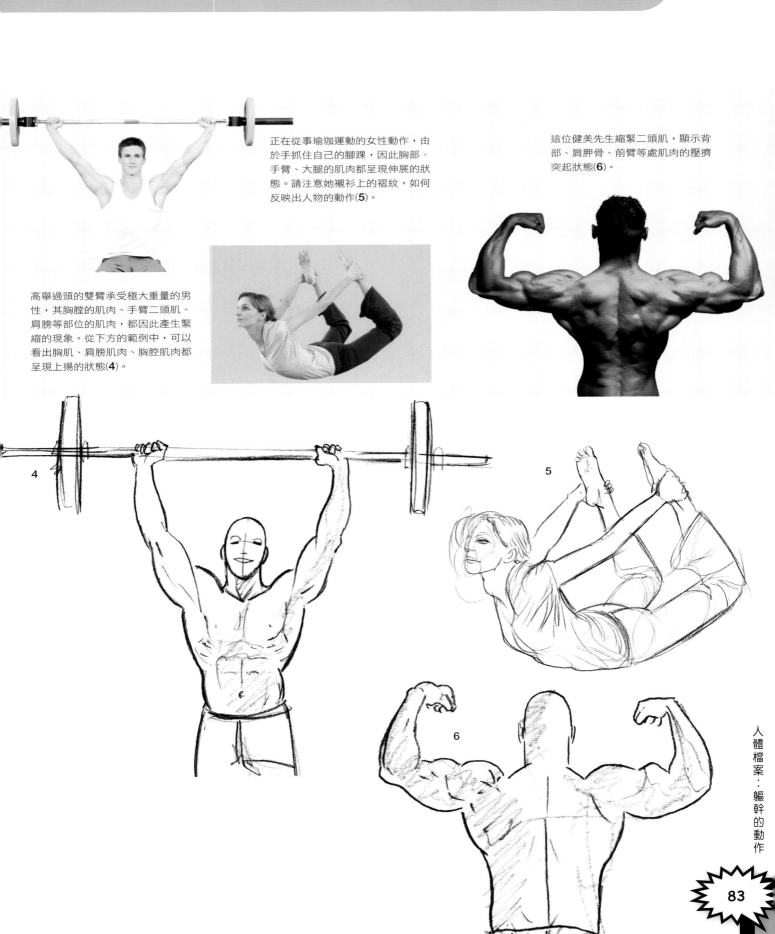

正在從事瑜珈運動的女性動作，由於手抓住自己的腳踝，因此胸部、手臂、大腿的肌肉都呈現伸展的狀態。請注意她襯衫上的褶紋，如何反映出人物的動作(**5**)。

這位健美先生縮緊二頭肌，顯示背部、肩胛骨、前臂等處肌肉的壓擠突起狀態(**6**)。

高舉過頭的雙臂承受極大重量的男性，其胸膛的肌肉、手臂二頭肌、肩膀等部位的肌肉，都因此產生緊縮的現象。從下方的範例中，可以看出胸肌、肩膀肌肉、胸腔肌肉都呈現上揚的狀態(**4**)。

4

5

6

四肢的細節

如果臉孔和雙手是人體最能表達感情的器官，
手臂和雙腿則是傳達動作的動力來源，也能在
動態中支撐人體的動作。

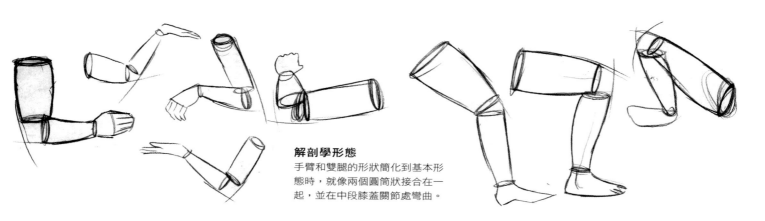

解剖學形態
手臂和雙腿的形狀簡化到基本形
態時，就像兩個圓筒狀接合在一
起，並在中段膝蓋關節處彎曲。

手臂

手臂的上半部位與下半部位都屬於類似圓柱的形
狀。手臂與雙腿最大的差異，在於兩者彎曲的方
向正好相反。手臂上最容易被看到的主要肌肉，
便是肩膀的肌肉(三角肌)、二頭肌、肱三頭肌及
橈側伸腕長肌等。橈側伸腕長肌是從手肘的上
方，延伸到手腕部位的長條肌肉，具有扭轉前臂
的功能。二頭肌則能夠使手肘彎曲，並讓前臂產
生曲屈收縮的作用。肱三頭肌長度約等於上臂的
長度，其運動的機能正好與二頭肌相反。

雙腿

若把雙腿的形態簡化到基本形狀時，上半部位與
下半部位的腿部，都屬於類似圓筒的造形，兩者
的長度大致上相同。在發育完成的腿部上，有許
多因為肌肉伸縮所產生的團塊和突起。小腿三頭
肌(由腓腸肌和比目魚肌所構成)和股二頭肌，是
主導腿部動作和形態的兩種重要肌肉。這兩種肌
肉的組合搭配，可以創造交替式的肌肉弧線，讓
腿部形成漂亮的形狀，因此它屬於第一優先建構
的主要肌肉。不論肌肉的描繪如何細緻，細節的
處理都屬於整體形態的從屬性質。

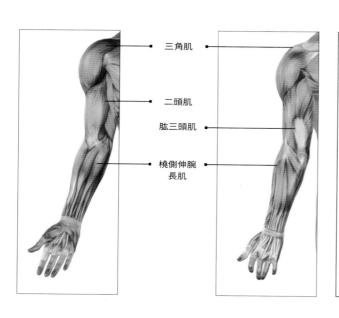

三角肌

二頭肌

肱三頭肌

橈側伸腕
長肌

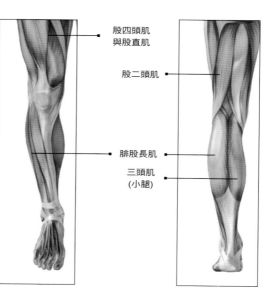

股四頭肌
與股直肌

股二頭肌

腓股長肌

三頭肌
(小腿)

動作中的手臂肌肉變化

在手臂的肌肉群中，最常在漫畫中描繪的肌肉包括：肩膀的肌肉(三角肌)、二頭肌、肱三頭肌，以及從手肘到手腕的肌肉(橈側伸腕長肌)。

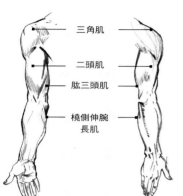

- 三角肌
- 二頭肌
- 肱三頭肌
- 橈側伸腕長肌

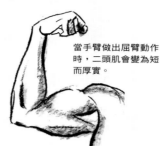

當手臂做出屈臂動作時，二頭肌會變為短而厚實。

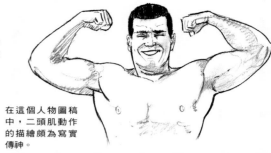

在這個人物圖稿中，二頭肌動作的描繪頗為寫實傳神。

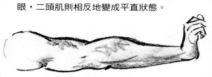

當手臂呈現伸直向前推擠的動作時，肱三頭肌和橈側伸腕長肌變得較為凸起顯眼，二頭肌則相反地變成平直狀態。

在一個激烈推擠的動作時，上臂的肌肉呈現縮短而紮實的現象。

「穿透式描繪」

當你想要描繪一個具有力感的蹲姿時，如範例圖稿所示，必須採取「穿透式描繪」的技法，將腿部各部位互相重疊，以建立所需的姿勢架構。當這個姿勢的比例正確之後，便可在線畫的基本架構上添加肌肉。

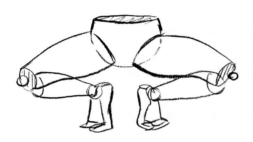
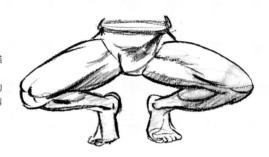

動作中的腿部肌肉變化

如下列範例圖所示，在動作中主要使用到的腿部肌肉包括：三頭肌(小腿)、股二頭肌(大腿)。

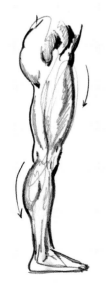

請注意大腿前側肌肉與凸起的小腿肌肉之間的相對韻律關係。

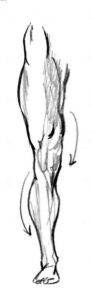

縫匠肌(從臀部到膝蓋內側)的弧線，延續到相對方向小腿肌肉的弧線。

在分別描繪個別的肌肉細節之前，必須先建構大腿與小腿之間流暢的動態輪廓線。

當腿部往後彎曲時，肌肉會被壓擠而變短和變得厚實。

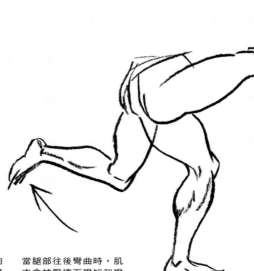

腿部向前伸展時，肌肉變得較長而且輪廓線較平滑。腿部的動作會決定那些肌肉會變得較為明顯易見。當腿部承受身體的重量時，小腿的肌肉會變得較為明顯。

人體檔案：四肢的動作

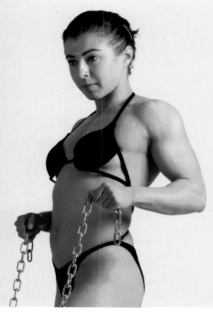

這位拉著鏈條動作的女性，顯示肱三頭肌和二頭肌呈現壓擠狀態，胸部肌肉提高，肩膀朝向後方，而中央部位的腹部肌肉，也因此呈現明顯的線條變化（**1**）。

此一手臂平伸，腿部彎曲蹲踞的女性，由於使用手臂和腿部的肌肉，因此能維持平衡的狀態。下方的範例圖稿呈現優美的平衡姿態（**2**）。

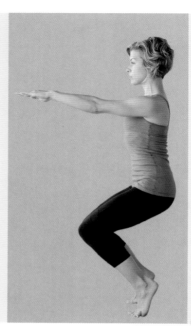

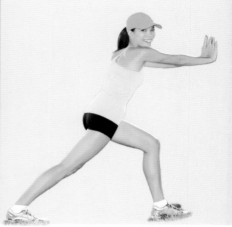

這位女性使用手臂和腿部的肌肉，與牆壁或其他人物角色產生對抗的力量。大腿與小腿的肌肉，呈現伸展的狀態（**3**）。

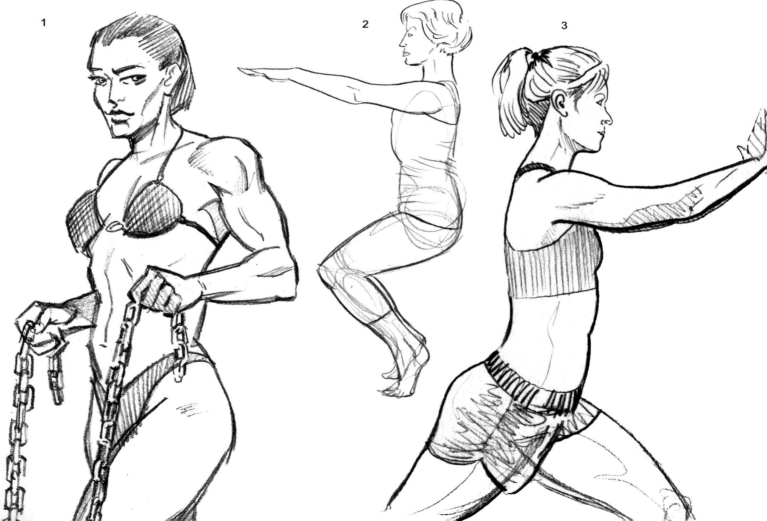

1

2

3

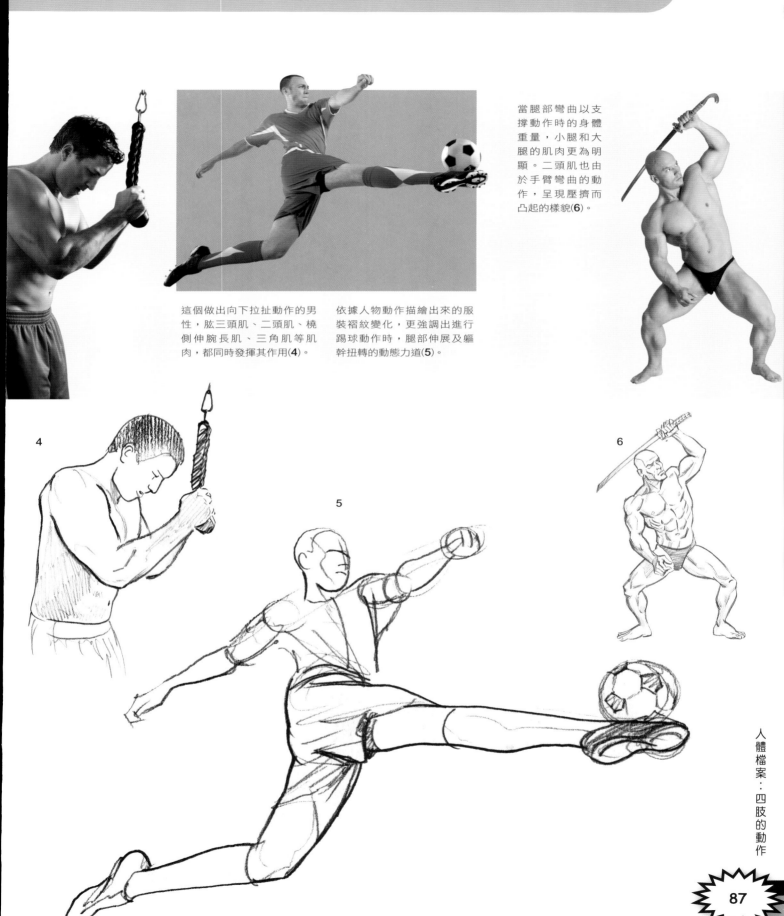

當腿部彎曲以支撐動作時的身體重量，小腿和大腿的肌肉更為明顯。二頭肌也由於手臂彎曲的動作，呈現壓擠而凸起的樣貌(**6**)。

這個做出向下拉扯動作的男性，肱三頭肌、二頭肌、橈側伸腕長肌、三角肌等肌肉，都同時發揮其作用(**4**)。

依據人物動作描繪出來的服裝褶紋變化，更強調出進行踢球動作時，腿部伸展及軀幹扭轉的動態力道(**5**)。

4

5

6

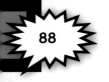
腳部的細節

漫畫藝術家很少有機會描繪不穿鞋子的裸足，通常比較多的場景都需要描繪穿鞋子的人物，其實描繪鞋子本身也算是一門藝術。

　　由於腳部與鞋子在漫畫人物角色的性格塑造和個人形象表達上，佔有蠻重要的地位，因此描繪腳部與鞋子是件很有興味的事情。不過，要精通腳與鞋子的描繪技巧相當困難。人類腳部的動態存在某種程度的限制。如果穿上鞋子，則限制更多。例如：裸足時腳趾可以上翹或彎曲向下，但是穿鞋子之後，就很難表現出腳趾的動態。腳部與鞋子的動態描繪，對於塑造漫畫人物的個性，扮演非常重要的角色。

　　許多優異的人物動態，常常被流於老套或過分僵硬的腳部描繪所破壞。因此在描繪腳部之際，應該嘗試稍微誇張一點，讓腳部呈現流暢的動態。不過，誇張的程度僅僅限於腳部實際上能夠做得出來的動作，否則會出現人物的腳部關節不自然的笨拙現象。

　　不論你如何描繪鞋子，請記住鞋子必須與角色的其他特質相符合。別把同一種鞋子的款式，應用在所有的人物角色身上。

　　請勿忽略鞋底的描繪技巧。當一個男性人物奔跑離開你的時候，後腳跟的鞋子底部應該會顯露出來。其實鞋底的描繪可以傳達許多的感覺。例如：當你想要描繪一個已經被擊昏倒地的人物時，最佳的表現方法便是把人物的腳部對準讀者，並且讓鞋底整個顯露出來，就能傳神地表現人物真正被擊倒在地的意象。

男性與女性腳部之差異

男性腳部的長度和寬度，都比女性大。通常男性腳部的肌肉較為紮實而且輪廓鮮明。女性腳部骨骼之間的軟骨較少(通常女性的肌肉較為柔韌有彈性)。除了這些特質之外，其實男性與女性的腳部，都可能具有寬腳/窄腳、高足弓/扁平足、長腳趾/短腳趾等差異性。

女性腳部

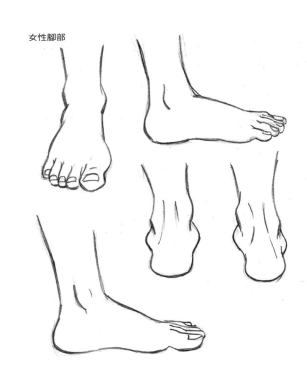

男性腳部

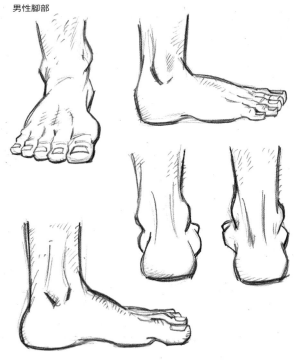

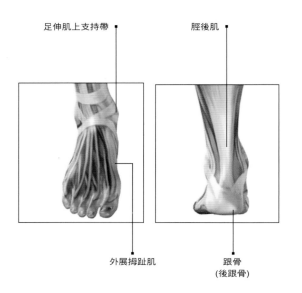

足伸肌上支持帶

脛後肌

外展拇趾肌

跟骨
(後跟骨)

腳部的解剖結構

瞭解腳部解剖學上的運作機制,是非常重要的關鍵。

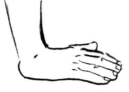
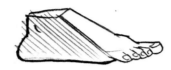

腳部的結構類似手部,但是它像一個堅實的混凝土橋樑般,承受及運搬身體的重量。

腳部可以上下左右移動。

當腳部與腳踝連結時,可以想像成類似腳部嵌入腳踝的卡榫縫隙之內,並且因此限制了腳部上下彎曲和左右移動的範圍。

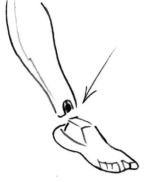

當腳踏出一步時,腳後跟會提高,腳趾頭平貼地面以承受身體的重量。範例圖中的圓點,顯示出腳部彎曲的位置。

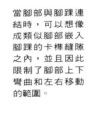

腳趾可以上翹或向下彎曲。

內側腳踝骨較高。

外側腳踝較低。

腳部內側為拱形的足弓。

腳部的外側平坦。

女性的鞋子

女性的鞋子必須簡潔化和風格化到既優雅而且結構精確的程度,同時也必須能與人物角色整體的特質互相協調。

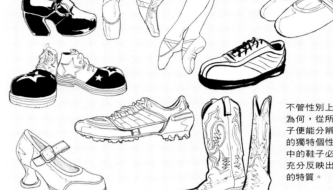

不管性別上的差異為何,從所穿的鞋子便能分辨出人物的獨特個性。漫畫中的鞋子必須能夠充分反映出穿著者的特質。

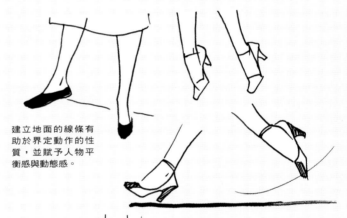

建立地面的線條有助於界定動作的性質,並賦予人物平衡感與動態感。

本範例圖稿顯示從一雙寫實的鞋子,演變為風格化鞋子的過程

為避免同時畫出兩隻右腳,可轉移身體的重量到另一隻腳,並從不同的角度描繪腳部。

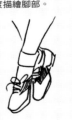
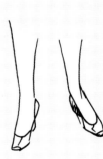

描繪褲腳翻邊的原則

當你由上而下觀察褲腳的翻邊(cuff)時,將可看到腳部的上面;若從下而上觀察褲腳時,將可看到腳的底部。

向下看褲腳的翻邊

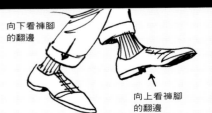

向上看褲腳的翻邊

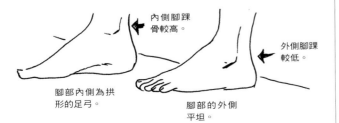

手部的細節

看過許多漫畫書之後,你會發現很少有漫畫家真正遵照解剖學上的架構精確地描繪手部。你不用理會那些懶散的漫畫家如何描繪手部。一位優異的藝術家必須確實瞭解手部的真正結構。

最佳的手部參考用照片,就是拍攝自己的手。這些照片能讓你確認手部的正確位置,而不同位置和角度的手部姿態,能賦予你所創造人物的個性。在敘述故事或呈現情感時,手部的動作是僅次於臉部表情的關鍵要素,因此你必須練習描繪各種手部的動作。

一個盪高空鞦韆動作的手部,加到一位學者的手臂上,一定格格不入。一個老紳士滿佈皺紋的枯槁雙手,強加到年輕人手臂上,也一定看起來非常奇怪。纖細修長的手指也許適合美髮造型師或鋼琴師,但是絕對不適合伐木工人。你必須根據所創造的人物角色特質,描繪最能相容的手部動作。

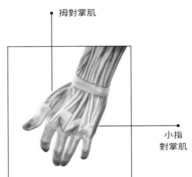

拇短展肌
拇對掌肌
小指短屈肌
小指對掌肌

手的類型

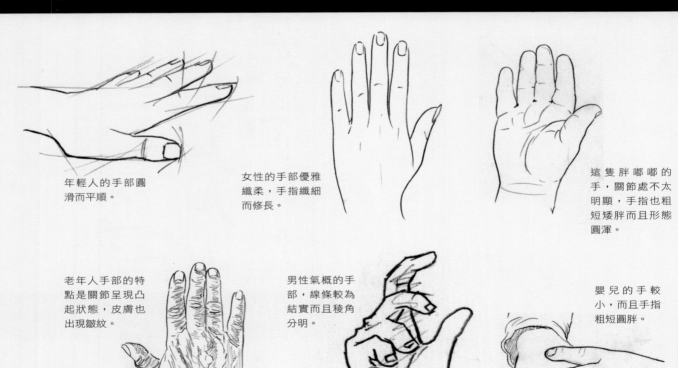

年輕人的手部圓滑而平順。

女性的手部優雅纖柔,手指纖細而修長。

這隻胖嘟嘟的手,關節處不太明顯,手指也粗短矮胖而且形態圓渾。

老年人手部的特點是關節呈現凸起狀態,皮膚也出現皺紋。

男性氣概的手部,線條較為結實而且稜角分明。

嬰兒的手較小,而且手指粗短圓胖。

手掌與手指的比例

每根手指的長度不同

手指和拇指都從同一
個點呈放射狀

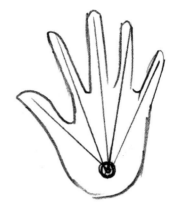

拇指與手指都各有
三個關節

手部的長度大約為下巴
到髮際的距離

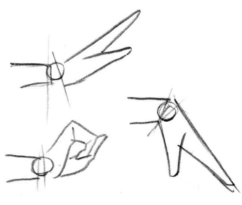

動作非常靈活的手腕,搭配手臂的運
動,形成人體手部全方位的動態。

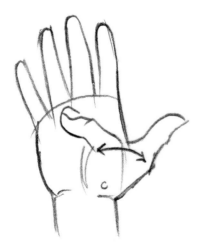

大拇指與手腕連結,與
其他四隻指頭分開,能
獨立運動。

手部與手臂連結,能進
行完整的繞圈動作。

手部的細節

手部的簡潔化

在古老中國的水墨畫技法中，有一句格言：「關鍵不在於畫入多少，而是留白多少」。優異的漫畫家會簡化手部的細節，但是你必須在真正瞭解手部的結構之後，才能將手部的描繪簡潔化。每條看起來草率而非嚴謹的線條，其實都是過去實際練習解剖學細節的描繪之後，所產生的結果。

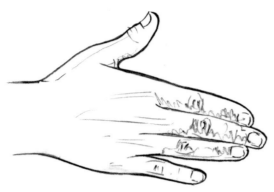

本範例圖稿雖然適合當作漫畫書內手部細節特寫的畫面，但是對於一般的圖稿而言，就過於複雜了。

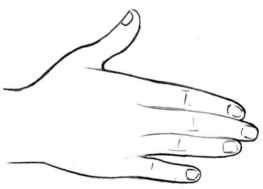

本範例為同一隻手的簡潔化版本。雖然看起來仍然相當寫實，但已經省略大部分細節。

進一步簡潔化處理，形成較為誇張的手部簡化版本。

以連指手套方式描繪手部

如果想要避開繁複的手部描繪過程，以連指手套的概念來描繪手部，是一個快速的捷徑。不過，你只有在人物的手部並非重要細節的情況下，才能運用這種描繪技巧。

1 畫出兩個交疊的圓形，代表手掌和手指的區域。

2 沿著圓形的邊界畫兩條逐漸縮小的水平線，並在兩個圓形中間畫一條弧線。

3 加上大拇指之後，形成基本的連指手套形狀。

4 畫出手指後，便完成手部的描繪。

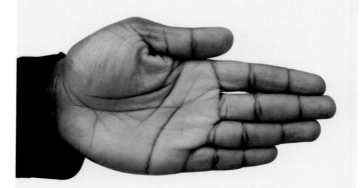

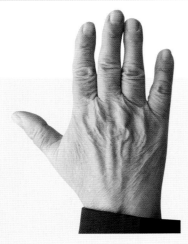

年紀大的手部皮膚開始出現皺紋，關節的骨頭突出，靜脈血管和斑點也更明顯(**1**)。

緊握拳頭的大拇指上，呈現明顯的褶紋。由於手掌緊握的壓力，手掌也出現皺紋線條，而且當手指彎曲時，指關節變成更明顯(**2**)。

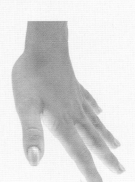

這隻手的手指姿態表情豐富，食指稍微彎曲，以固定畫筆的位置(**3**)。

這隻手向下伸展並且張開，指尖呈現突出狀態，關節也明顯可見(**4**)。

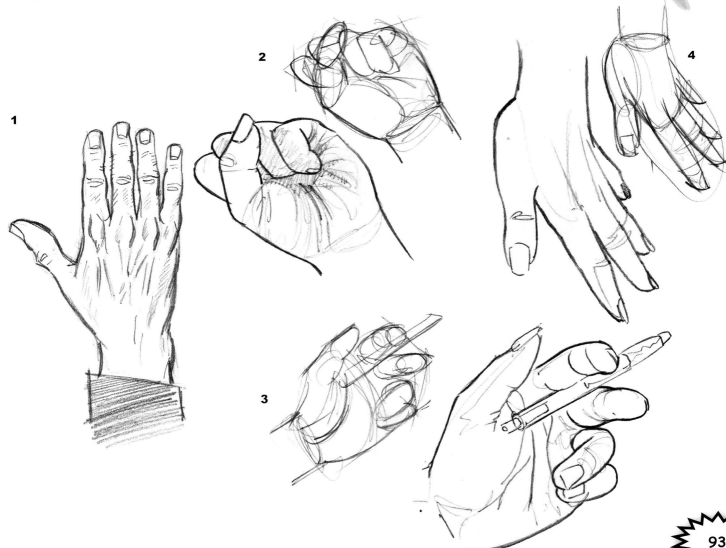

4

描繪服裝

漫畫家必須具備的重要技巧之一，便是描繪服裝褶紋的能力。本章的所有範例和內容，是協助你發展描繪服裝的技能，並運用所學的描繪原則，練習從實際人物所穿著的服裝，磨練本身的表現技法，而且根據自己的觀察，建構服裝表現的視覺語彙。

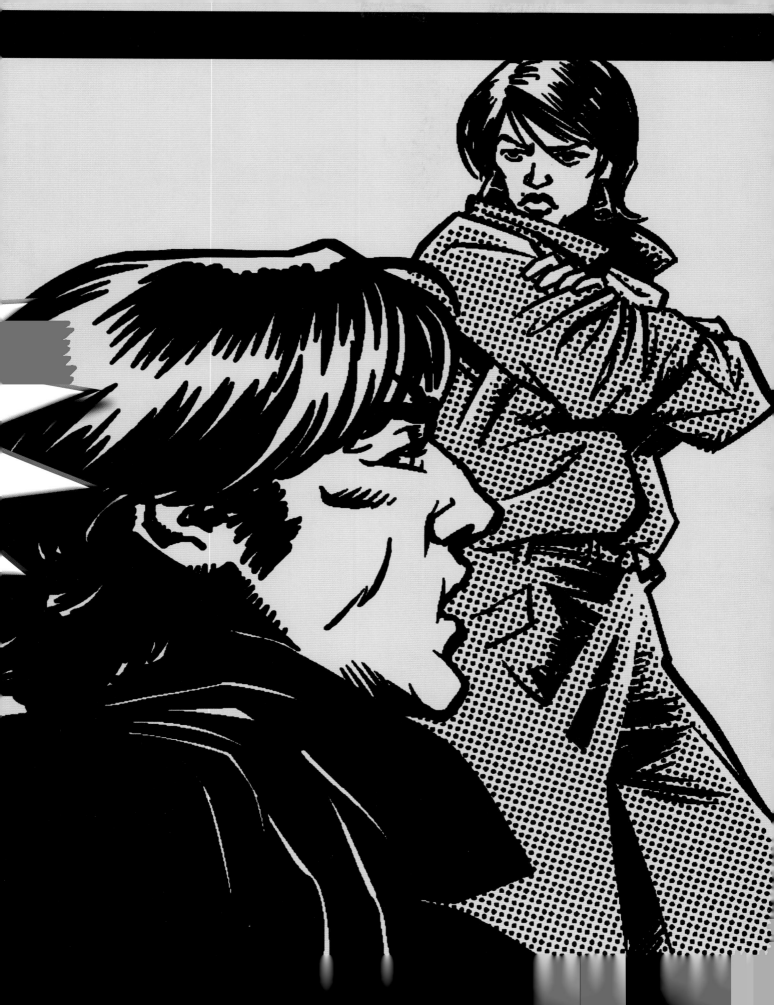

褶紋的規則

褶紋的發生主要是因為身體的許多地方，產生張力的緣故。例如：肩膀與手臂的連結處、手肘、腰部、大腿與軀幹連結處、膝蓋等處。瞭解各種褶紋的特性並且勤加練習，是精確描繪人物服裝必要的功夫。

當人物穿上服裝後，手臂、軀幹、腿部彎曲或改變方向時，在產生緊縮張力的相對方位，服裝就會出現鬆弛而形成褶子的現象。服裝產生褶紋並非改變其布料的份量，而是形成堆疊壓縮的現象。當服裝的布料被堆疊壓縮時，會在不同的地方以明確的形態產生各種褶紋。由於重力、張力、支撐力道，以及動作的不同，褶紋的形態也各有差異性。

在這個章節中，我們以圖像及圖表的方式解說一些精選的典型褶紋。在人物上運用褶紋的描繪法則之前，必須先瞭解每種褶紋的基本結構與發展方向。褶紋屬於自然形成的不規則造形：在嘗試描繪人物的任何服裝之前，必須明瞭所有的褶紋都具有不規則的特性。

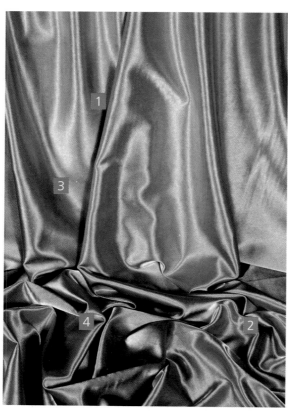

褶紋的種類

在一塊布料或一件服裝上，很少會出現單一的褶紋類型。在不同的處理方式之下，布料能同時產生各種褶紋。上方的範例圖片中，存在著管狀褶紋、波狀褶紋、半菱形褶紋、Z形褶紋等類型，你能指出各種褶紋嗎？

七種基本褶紋

雖然布料的褶紋屬於自然形成的不規則造形，但是概括而言，可歸納為七種基本類型。下列範例圖表描述七種褶紋的結構和特色。你將在後續的頁面內，更深入瞭解這些褶紋的特質與描繪技巧。

管狀褶紋(1)
參閱右頁

Z形褶紋(4)
參閱P.98

螺旋褶紋
參閱P.98

波狀褶紋 (2)
參閱右頁

半菱形褶紋(3)
參閱P.100

半鎖褶紋
參閱P.101

垂墜褶紋
參閱P.101

管狀褶紋

在向下垂墜的褶紋之中,管狀褶紋是最挺直的類型。此種褶紋通常從一個懸吊點產生,或在兩個張力點之間拉扯布料時,所形成的圓管狀褶紋。

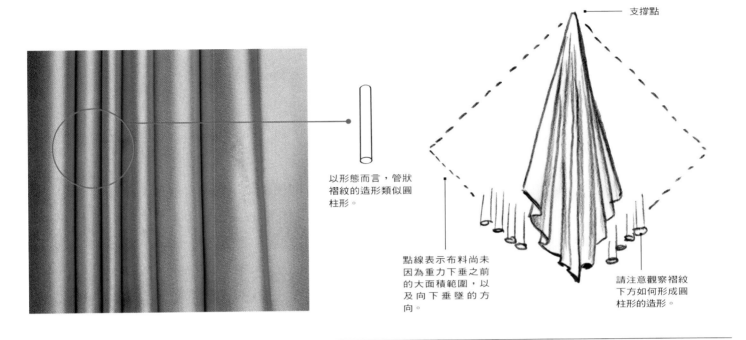

支撐點

以形態而言,管狀褶紋的造形類似圓柱形。

點線表示布料尚未因為重力下垂之前的大面積範圍,以及向下垂墜的方向。

請注意觀察褶紋下方如何形成圓柱形的造形。

波狀褶紋

由於此種褶紋看起來缺乏生命力或一無是處,呈現毫軟弱的無力感,因此波狀褶紋被視為「無生命」褶紋。它在布料表面上分別具有各種不同的形狀,但是基本的特性是缺乏規則而紊亂無序。當布料自然停留在平面上時,就會自然產生沒有特殊規則性的紊亂性褶紋。

當布料散落在水平的平面上或自然堆積時,就會形成亂而無序的褶紋。

在視覺的造形上,波狀褶紋的形態類似波浪形的水平線。

▶ 布料自然散落堆積於水平面時,其表面會形成不規則的波狀褶紋。

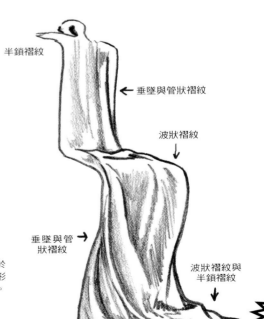

半鎖褶紋

← 垂墜與管狀褶紋

波狀褶紋

垂墜與管狀褶紋 →

波狀褶紋與半鎖褶紋

Z形褶紋

當一個管狀褶紋被彎折時，在折疊處鬆弛的一邊，會產生鋸齒狀的Z形褶紋。若觀察穿著外套的人，把手插入口袋時，袖子的布料會產生彎折，這時手肘外側的布料會產生張力而拉扯延伸，相對的內側布料則會形成連續的Z形褶紋。

當布料下垂時，鬆弛的部分會扭轉並產生褶紋。

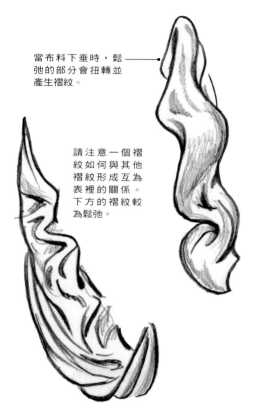

請注意一個褶紋如何與其他褶紋形成互為表裡的關係。下方的褶紋較為鬆弛。

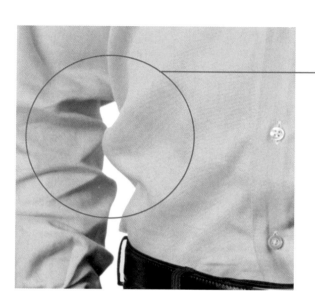

Z形褶紋會在產生張力的兩側，交替出現鋸齒狀的褶紋。此外，布料的質地也會影響褶紋的形狀，質料越硬挺則褶紋越明顯。

螺旋褶紋

此種褶紋常見於布料包覆在圓柱形物體上，所產生的連續性環狀褶紋。當原來支撐褶紋的物體改變形態時，螺旋褶紋也會隨之改變方向。服裝上的袖子和褲子是解釋螺旋褶紋形成的最佳範例。

通常螺旋褶紋是環繞一個圓筒狀物體所產生的褶紋。你可以想像成一塊布料，包覆在圓柱形的物體之上，並且在圓柱物體與布料之間，維持大致相同的鬆弛空間，所形成的連續性褶紋。

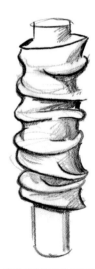

從視覺的角度觀察，螺旋褶紋是在一個管狀物體上，形成向上或向下的連續性褶紋。

由於布料與圓柱形物體之間，存在著鬆弛的空間，因此布料會自然壓縮而形成螺旋狀褶紋。

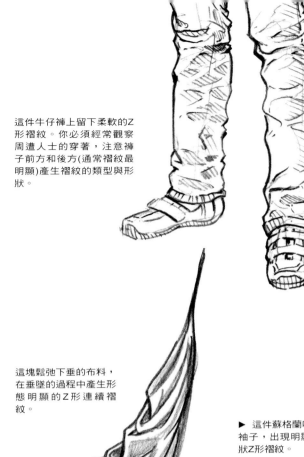

這件牛仔褲上留下柔軟的Z形褶紋。你必須經常觀察周遭人士的穿著，注意褲子前方和後方(通常褶紋最明顯)產生褶紋的類型與形狀。

當手肘彎曲時，袖子上會產生鑽石狀的褶紋。這種褶紋的上方與下方的褶子會彼此相對，並在中點相接，形成兩個三角形的平面。

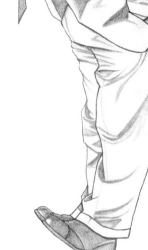

這塊鬆弛下垂的布料，在垂墜的過程中產生形態明顯的Z形連續褶紋。

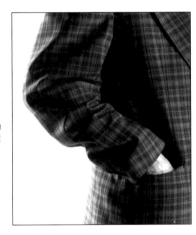

▶ 這件蘇格蘭呢外套的袖子，出現明顯的鑽石狀Z形褶紋。

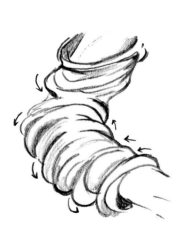

若要描繪出精確的螺旋褶紋，必須根據布料下面的手臂形狀繪製褶紋，並且在手臂變換方向時，也隨之調整褶紋的形態。

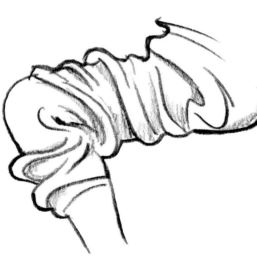

本範例圖稿顯示鬆弛的布料環繞在腿部的狀態，螺旋褶紋的方向朝前方移動，產生些許緊繃的張力。若此種緊繃力道增強，則螺旋褶紋會緊緊纏繞在腿部。

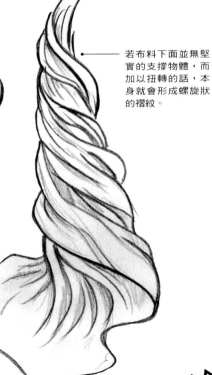

若布料下面並無堅實的支撐物體，而加以扭轉的話，本身就會形成螺旋狀的褶紋。

褶紋的規則

半菱形褶紋

此種稱為尿布褶紋(diaper fold)的倒三角形褶紋，通常在較為寬大而平坦的布料上形成，而非包覆在圓柱形物體上的褶紋。上方的褶紋角度比較銳利，下方褶紋的角度較為鬆弛和緩。不同質料的布料，會影響褶紋的方向和形狀。若上方支撐的位置不同，下方三角形尖端的角度也隨之產生變化。

這個精緻描繪的範例圖稿，呈現明確的倒三角半菱形褶紋。

照片裡的褶紋呈現倒三角的形狀，在三角形水平邊的一點到另外一點之間，垂墜成優雅的曲線褶紋。當方向改變時，褶紋有時會呈現較為尖銳的角度，而非圓滑的曲線造形。

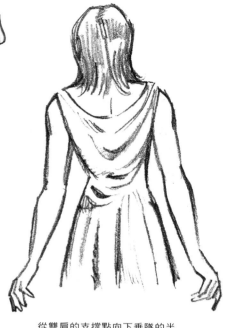

從雙肩的支撐點向下垂墜的半菱形褶紋，創造出希臘風格的優雅領圍線。此種款式已流行好幾世紀，而且目前仍然常出現在人物角色的服裝之上。

半鎖褶紋

當圓柱狀或平坦布料下方的形體產生動作或方向變化時，便產生兩個褶紋互相插接的半鎖褶紋(half-lock fold)。此種褶紋通常出現在布料鬆弛的一邊。若要描繪半鎖褶紋，須先練習速寫基本類型的褶紋。

範例圖中箭頭所指位置，顯示布料的兩個部分互相堆疊，形成雙半鎖褶紋。布料本身先反摺之後，再轉折為互相層疊的連續性褶紋。

若以圖像造形的角度分析，半鎖褶紋屬於改變褶紋方向的變化性褶紋。

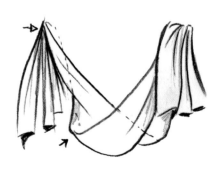

通常在布料改變方向時，會自然產生半鎖褶紋。範例圖稿中的點線，顯示褶紋後方布料的方向。

垂墜褶紋

布料從一個懸吊點向下懸垂和扭轉時，便形成垂墜褶紋。當布料直線懸垂而下，會形成管狀褶紋，而懸垂為弧線的布緣時，則會產生螺旋狀的效果。雖然垂墜褶紋之中，會出現較小的Z形褶紋、螺旋褶紋、半鎖褶紋等紋路，但是整體而言仍歸納於垂墜褶紋內。

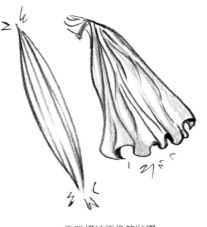

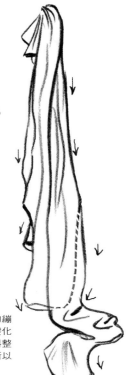

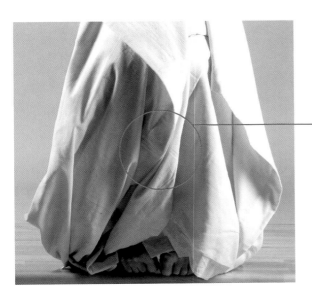

垂墜褶紋不像管狀褶紋那般齊整排列，而屬於非對稱性的不規則性褶紋。

若以圖像造形的角度分析，垂墜褶紋是布料從一個點或一個區域自然垂下所形成的褶紋。

雖然由於布料內側的繃緊張力，產生其他變化褶紋，但是因為布料整體從上而下懸垂，所以仍然屬於垂墜褶紋。

▼ 本範例圖稿中半鎖褶紋的角度和方向，僅僅稍微不規則而已。這裡所產生的方向變化，主要是由於褶子本身，以及布料的自然繃緊張力和鬆弛力道所造成的結果。

▶ 本範例圖稿採取四分之三角度描繪半鎖褶紋，讓你清楚地觀察一隻彎曲的腿，以及另外稍微彎曲腿部上的褶紋。從彎曲的膝蓋處，產生半鎖褶紋。

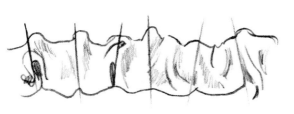

範例圖稿中的箭頭表示三個半鎖褶紋的布料改變方向，以及鬆弛部分的位置。

◀ 本範例圖中有兩個改變方向的點：一個在腿部與軀幹的接合處，另外一點在膝蓋處。

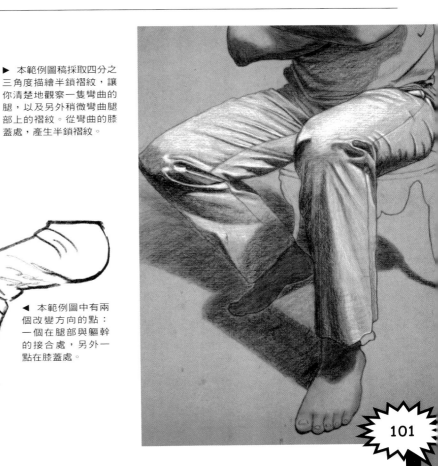

男性人物的穿著

男性人物服裝上的褶紋，主要是由於重力的原
理而形成，而且有兩個關鍵的支撐點：肩膀和
腰部。

在直立人物上標定褶紋位置
在為人物穿著任何服裝之前，首先
必須在人體上進行區域分割，再依
據人物的動態，標定服裝上褶紋的
主要方向。

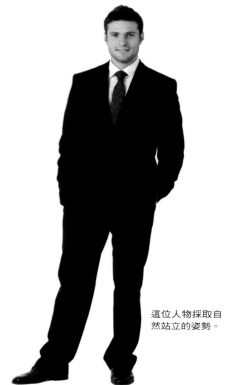

這位人物採取自
然站立的姿勢。

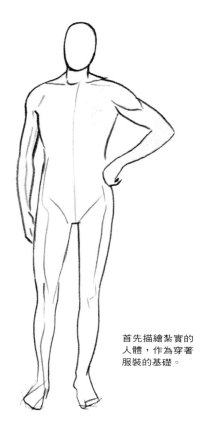

首先描繪紮實的
人體，作為穿著
服裝的基礎。

動態人物
當人物處於動作狀態
時，服裝上的褶紋也
會隨著身體的動態改
變形狀。

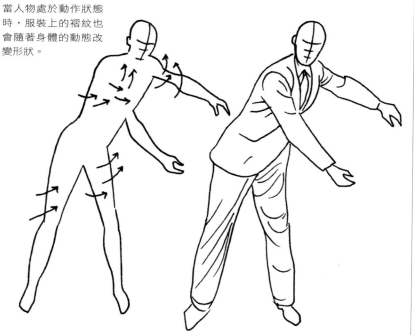

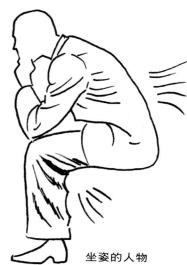

坐姿的人物
當人物採取坐姿時，從服
裝上繃緊處相對鬆弛的一
邊，也就是從膝蓋內側會
產生許多褶紋。

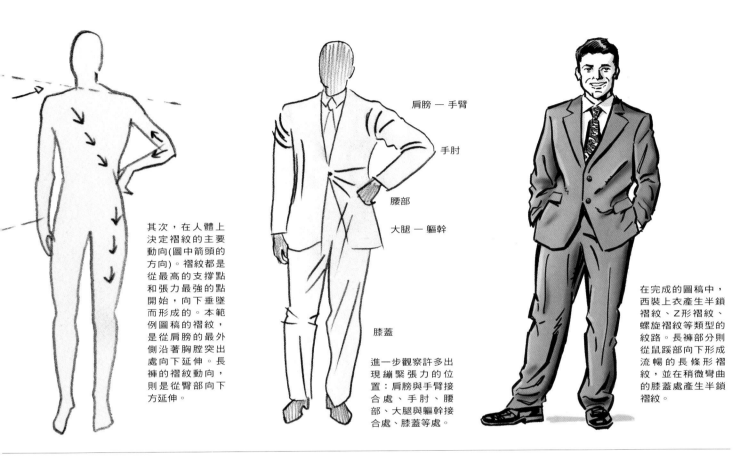

其次，在人體上決定褶紋的主要動向(圖中箭頭的方向)。褶紋都是從最高的支撐點和張力最強的點開始，向下垂墜而形成的。本範例圖稿的褶紋，是從肩膀的最外側沿著胸腔突出處向下延伸。長褲的褶紋動向，則是從臀部向下方延伸。

肩膀 — 手臂

手肘

腰部

大腿 — 軀幹

膝蓋

進一步觀察許多出現繃緊張力的位置：肩膀與手臂接合處、手肘、腰部、大腿與軀幹接合處、膝蓋等處。

在完成的圖稿中，西裝上衣產生半鎖褶紋、Z形褶紋、螺旋褶紋等類型的紋路。長褲部分則從鼠蹊部向下形成流暢的長條形褶紋，並在稍微彎曲的膝蓋處產生半鎖褶紋。

向外伸展的手臂

當人物穿著扣上鈕釦的西裝上衣，而且手臂向外伸展時，在肩膀與軀幹接合處，會形成許多具有繃緊張力的褶紋。這些褶紋是以鈕釦為中心，向兩側的肩膀形成具有弧度的放射狀褶紋。

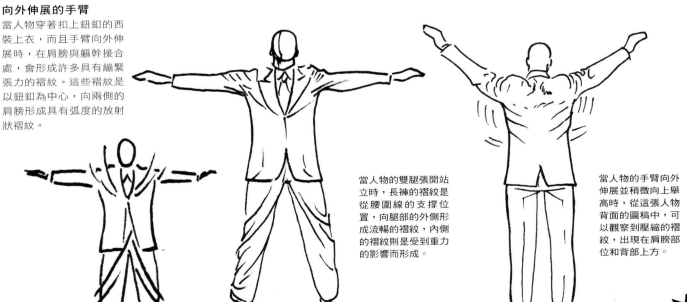

當人物的雙腿張開站立時，長褲的褶紋是從腰圍線的支撐位置，向腿部的外側形成流暢的褶紋，內側的褶紋則是受到重力的影響而形成。

當人物的手臂向外伸展並稍微向上舉高時，從這張人物背面的圖稿中，可以觀察到壓縮的褶紋，出現在肩膀部位和背部上方。

男性人物的穿著

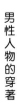

長褲

腰圍是位於長褲最上方的支撐位置,而臀部的寬度越大,則可形成支撐點,使長褲的褶紋越明顯。在描繪長褲的褶紋之前,必須考慮位於布料下面的腿部形態。人體的下半身屬於圓筒狀的形態,男性的長褲便是以布料包覆圓筒狀的雙腿,並留出適當的寬鬆份量,以讓腿部能自由運動。長褲的布料必須圍繞著腿部,並且依循重力的法則,以及支撐點的位置、張力及功能,以形成各種褶紋。

▶ 支撐長褲重量的位置是在腰圍處,但是布料卻是「懸吊」在臀部和屁股。由於重力的緣故,長褲上熨燙的褶痕呈現直線向下的狀態,其他流暢的褶紋則隨著腿部的輪廓線而形成。

◀ 描繪長褲時,別忘記下面雙腿的形態。

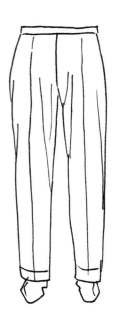

▶ 從側面的角度觀察,朝向支撐點向上或向下拉扯的布料,形成滑順的長形管狀和垂墜褶紋。

支撐點

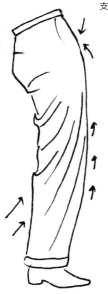

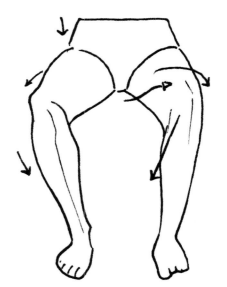

在這個坐姿的狀態下,請注意肌肉上動態的張力點。

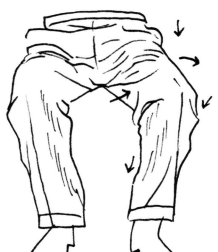

同一個坐姿畫上長褲後,螺旋褶紋出現在大腿與軀幹接合處,並依循大腿上方肌肉的方向與形態產生褶紋。此外,從膝蓋彎曲處則向下形成管狀褶紋。

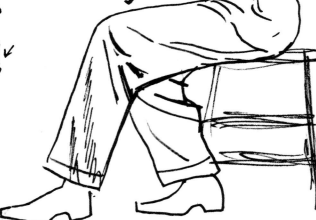

長褲的褶紋是從腿部緊繃的張力點,依循重力的法則向下垂墜成形。這種褶紋只能向下延續到布料的長度為止。

▶ 本範例圖稿的左腳呈現直立狀，而右腳在膝蓋處稍微彎曲。在彎曲腿部的內側和布料鬆弛處，產生因方向改變而形成的半鎖褶紋。在左大腿與軀幹接合處，則出現較為緊繃的半鎖褶紋和管狀褶紋。

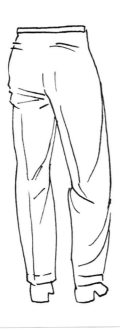

▶ 本範例圖稿的右腳稍微向後彎曲，導致從腰圍的支撐點產生拉扯的力道。一條長條狀的圓滑管狀褶紋，由上而下延伸到小腿的位置。由於這種張力的緣故，在屁股的部位也產生小型的螺旋褶紋。

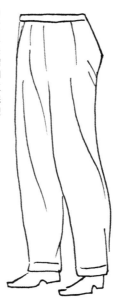

▶ 本圖稿出現三個重要的褶紋：第一個褶紋在大腿的上方；第二個褶紋在膝蓋；第三個褶紋是因為左腿長褲的布料沒有緊繃的張力，所以形成直向褶紋。

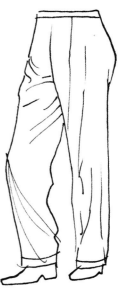

袖子

這些描繪袖子的範例圖，顯示出各種位置所產生的半鎖褶紋、螺旋褶紋、Z形褶紋。有一種基本的半鎖褶紋，常常出現在上臂部位手肘相對的位置，因此特地用粗黑的線條強調出來。

向前伸展的手臂上，袖子呈現清晰的半鎖褶紋和Z形褶紋。

從這個角度觀察手肘彎曲時的張力點，所產生的半鎖褶紋和螺旋褶紋。

在稍微上舉的手臂上，整個袖子產生形狀明顯的半鎖褶紋和Z形褶紋。

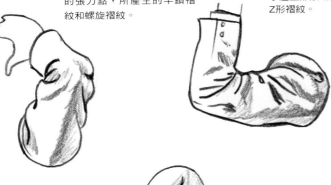

上臂出現鬆弛的螺旋褶紋，而半鎖褶紋和Z形褶紋則相當明確。

從這個角度觀察，彎曲的手臂上的布料呈現半鎖褶紋和一些明顯的Z形褶紋。

從這個側面圖觀察，手肘的張力點附近出現明顯的褶紋，下臂的袖子上則呈現Z形褶紋。

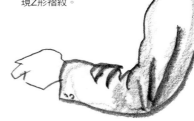

西裝外套

人體的肩膀是外套或夾克布料的支撐點，所產生的褶紋比長褲複雜而且數量較多的原因有三：第一點是由於手臂較多的動作，第二點是因為上衣可以扣上鈕釦或不扣鈕釦，第三點是服裝的不同設計產生各種重力的變動。若要正確地描繪服裝的褶紋，必須充分瞭解手臂和軀幹的動作和形狀變化。比起軀幹上有限的少數動態變化，肩膀和手臂的動態變化較多，因此產生為數眾多的布料褶紋。

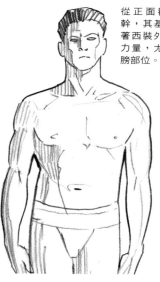

從正面觀察男性的軀幹，其基本結構給予穿著西裝外套所需的支撐力量，尤其是胸腔和肩膀部位。

這件西裝外套是以肩膀為支撐部位，並向下方形成少許的褶紋。在手臂與肩膀銜接的地方，西裝的袖子以微妙的角度，接合在西裝外套的衣身之上。

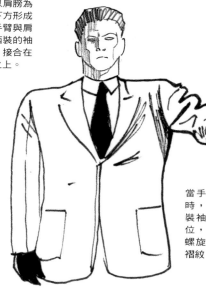

當手臂向上舉高時，圓筒狀的西裝袖子在腋下部位，產生壓縮的螺旋褶紋和半鎖褶紋。

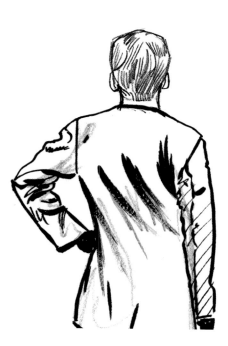

這個西裝背面的圖稿顯示長條的弧形褶紋，從肩膀向斜方向下垂到背面的中央。在彎曲的手臂上出現半鎖褶紋和Z形褶紋，直向下垂的右臂則產生輕微的垂墜褶紋。

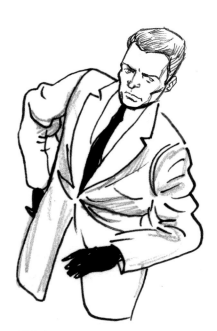

請注意西裝外套腰部鈕釦的位置，產生大型的半鎖褶紋。這是由於男性人物彎向外側的姿勢，導致布料出現大量的鬆弛份量，因此產生份量較大的褶紋。

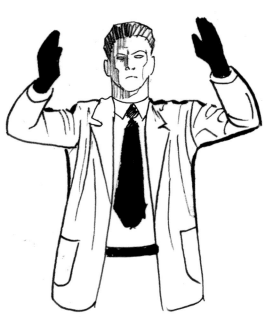

當西裝外套並未扣上鈕釦，手臂向上舉起時，肩膀部位出現明顯的褶紋，而外套衣身上則產生鬆弛的垂墜褶紋。

在手臂和肩膀的接合處產生繃緊的張力，從西裝的鈕釦和手肘處，沿著背部形成褶紋。

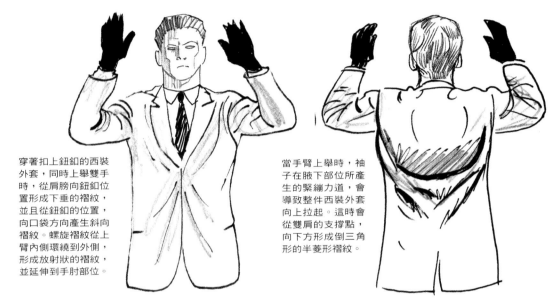

穿著扣上鈕釦的西裝外套，同時上舉雙手時，從肩膀向鈕釦位置形成下垂的褶紋，並且從鈕釦的位置，向口袋方向產生斜向褶紋。螺旋褶紋從上臂內側環繞到外側，形成放射狀的褶紋，並延伸到手肘部位。

當手臂上舉時，袖子在腋下部位所產生的緊繃力道，會導致整件西裝外套向上拉起。這時會從雙肩的支撐點，向下方形成倒三角形的半菱形褶紋。

襯衫

西裝外套與襯衫穿著方式的最主要差異，在於穿著襯衫時會使用皮帶，而在腰圍處形成緊縮狀態，並從腰圍處以放射狀形成垂墜褶紋與管狀褶紋。這些褶紋會由於張力點的角度不同，形成各種類型的褶紋。當身體做扭轉動作時，可能產生緊繃的螺旋褶紋，也可能因為布料的鬆弛，而形成數量很多的半菱形褶紋。

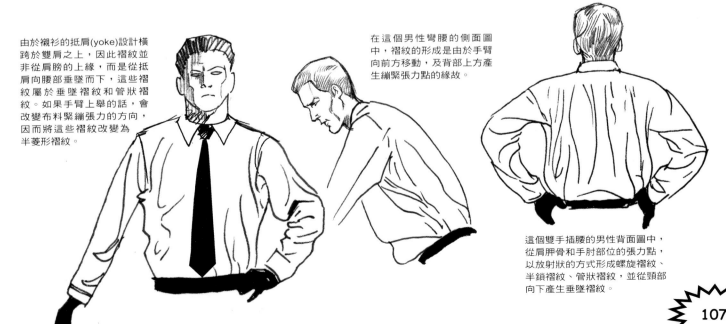

由於襯衫的抵肩(yoke)設計橫跨於雙肩之上，因此褶紋並非在肩膀的上緣，而是從抵肩向腰部垂墜而下，這些褶紋屬於垂墜褶紋和管狀褶紋。如果手臂上舉的話，會改變布料緊繃張力的方向，因而將這些褶紋改變為半菱形褶紋。

在這個男性彎腰的側面圖中，褶紋的形成是由於手臂向前方移動，及背部上方產生繃緊張力點的緣故。

這個雙手插腰的男性背面圖中，從肩胛骨和手肘部位的張力點，以放射狀的方式形成螺旋褶紋、半鎖褶紋、管狀褶紋，並從頸部向下產生垂墜褶紋。

女性人物的穿著

由於女性的服裝款式繁多，因此
你必須經常練習描繪女性的人體
姿態，再依據女性人體的特性，
描繪出各種不同款式的服裝。

　　女性服裝的布料可能先在腰部收
縮，褶紋從胸部向腰圍延伸，然後經
過臀部向下方垂墜。如果女性的服裝
屬於上衣和裙子分離的款式，則由於
重力的緣故，裙子的布料從腰圍向外
擴展，並在臀部向下方形成垂墜褶
紋。這張範例照片的服裝，屬於傳統
的女性服裝，類似男性穿著西裝外
套、長褲和襯衫的打扮。

　　在描繪服裝的褶紋時，必須遵循
各種褶紋的自然特性，從頭到尾完整
地畫出褶紋的輪廓、體積和立體感。
當你能夠依照上述方式描繪褶紋時，
便能按照人體的基本形態控制褶紋的
方向和形狀。如果依照重力的法則控
制褶紋時，就能瞭解突出的邊緣和布
料開始向下垂墜的位置。

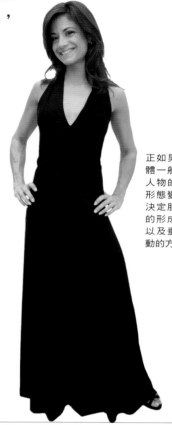

正如男性的人
體一般，女性
人物的體型和
形態變化，能
決定服裝褶紋
的形成方式，
以及垂墜和流
動的方向。

這張女性人體
的輪廓圖稿，
類似左側女性
的參考照片。
請注意其站立
姿勢和基本形
狀及身體重心
的轉移方式。

姿勢與服裝式樣之變化

服裝的穿著方式和人體姿勢的變化，會形成截然不同
的服裝風格和褶紋類型。你必須練習描繪位於服裝下
方的基本人體姿態，然後再添加上適當服裝，並用點
線表示裙子下緣的輪廓線和立體份量。

本範例圖是很簡潔
的服裝款式……

◀ 穿在直立站姿
的女性身上，褶
紋呈現自然垂墜
的直線形狀。

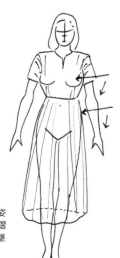

服裝布料在腰部
收縮後形成垂墜
的管狀褶紋，並
且在胸部形成緊
繃的張力。

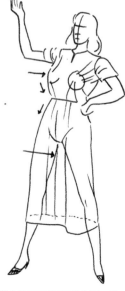

當人物站立時雙腳分開，身
體稍微向後仰，則服裝的布
料會從胸部經過胃部，朝向
兩腿之間垂墜而下。

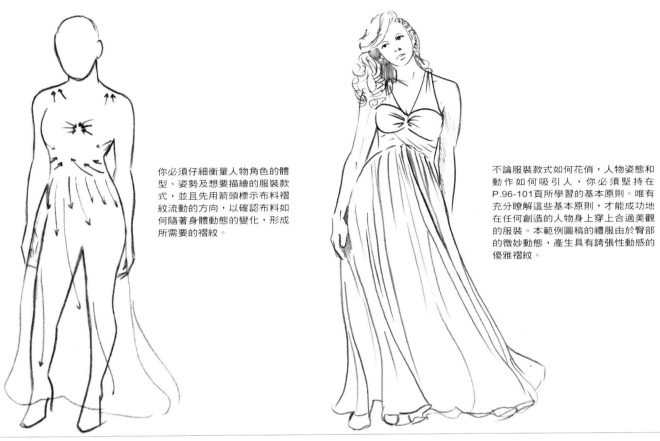

你必須仔細衡量人物角色的體型、姿勢及想要描繪的服裝款式,並且先用箭頭標示布料褶紋流動的方向,以確認布料如何隨著身體動態的變化,形成所需要的褶紋。

不論服裝款式如何花俏,人物姿態和動作如何吸引人,你必須堅持在P.96-101頁所學習的基本原則。唯有充分瞭解這些基本原則,才能成功地在任何創造的人物身上穿上合適美觀的服裝。本範例圖稿的禮服由於臀部的微妙動態,產生具有誇張性動感的優雅褶紋。

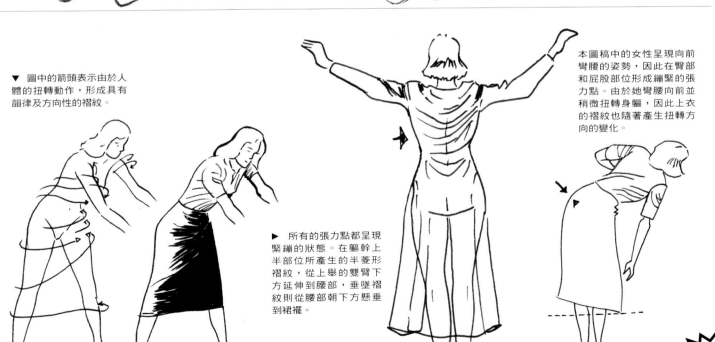

▼ 圖中的箭頭表示由於人體的扭轉動作,形成具有韻律及方向性的褶紋。

▶ 所有的張力點都呈現緊繃的狀態。在軀幹上半部位所產生的半菱形褶紋,從上舉的雙臂下方延伸到腰部,垂墜褶紋則從腰部朝下方懸垂到裙襬。

本圖稿中的女性呈現向前彎腰的姿勢,因此在臀部和屁股部位形成繃緊的張力點。由於她彎腰向前並稍微扭轉身軀,因此上衣的褶紋也隨著產生扭轉方向的變化。

描繪服裝

裙子

裙子的造形屬於圓柱形的變化體，其腰圍部位稍窄小，裙襬則較為寬大。由於裙子的褶紋會隨著人體的動作和站立姿勢而改變，因此描繪裙子時必須隨時注意是否符合布料下面的人體形態變化。

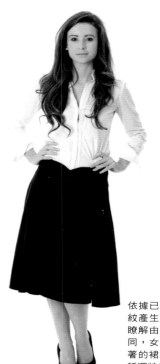

依據已經學過的褶紋產生原則，可以瞭解由於款式的不同，女性人物所穿著的裙子會形成各種獨特的褶紋。

透過分析裙子底下的人體結構，能瞭解布料的支撐點和張力點的位置。

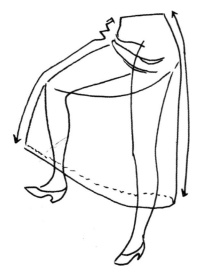

圖稿中的兩條有箭頭的長線條，表示裙子兩側的長度相同，基本的緊繃張力點位於向前突出的膝蓋，以及後方的臀部。這種姿勢導致從膝蓋到臀部之間的布料呈現鬆弛狀態，並且形成大型的半菱形褶紋。

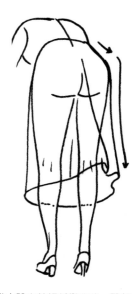

當人體向前傾斜彎曲時，臀部上方的裙子布料呈現平坦狀態，然後向下垂墜。身軀向前彎曲所產生的拉扯力量，會使裙子後方的布料因此向上提高，並從屁股突出的邊緣，產生一條或兩條大型的垂墜管狀褶紋。

這張裙子的側面圖顯示當人體向前彎曲時，臀部上翹會使裙子後方提高。

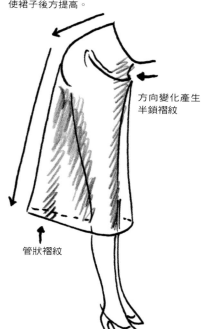

方向變化產生半鎖褶紋

管狀褶紋

穿著這種半寬鬆的裙子時，如果腿部動作不大的話，便不會影響裙子的褶紋。

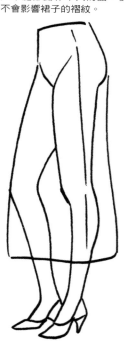

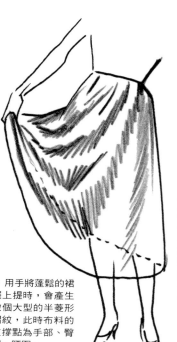

▶ 用手將蓬鬆的裙襬上提時，會產生數個大型的半菱形褶紋，此時布料的支撐點為手部、臀部、腰圍。

▶ 雖然人物的姿勢看起來屬於直立的狀態，但是由於身體重心微妙的轉移，以及膝蓋稍微向前的站立姿勢，使裙子上出現獨特的褶紋。

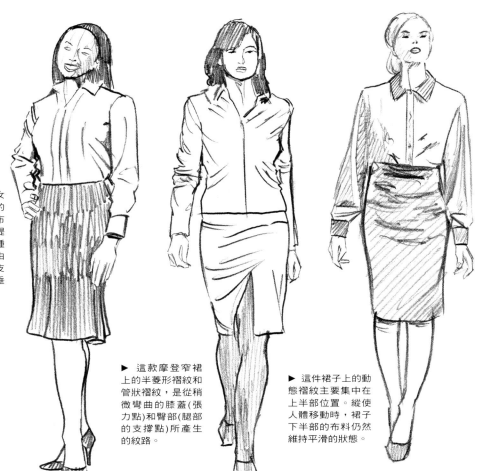

▶ 這張速寫畫稿中的女性，穿著具有現代感的及膝長度休閒裙，而布料的緊繃張力點在上提的臀部位置。由於這種姿勢的身體重量，是由臀部上翹的那隻腿所支撐的緣故，因此產生垂墜的管狀褶紋。

◀ 由於裙子的款式和使用的布料材質不同，所產生的褶紋也各有差異。這張穿著款式簡單的緊身迷你裙女性側面圖中，裙子上幾乎看不到褶紋。

▶ 這款摩登窄裙上的半菱形褶紋和管狀褶紋，是從稍微彎曲的膝蓋(張力點)和臀部(腿部的支撐點)所產生的紋路。

▶ 這件裙子上的動態褶紋主要集中在上半部位置。縱使人體移動時，裙子下半部的布料仍然維持平滑的狀態。

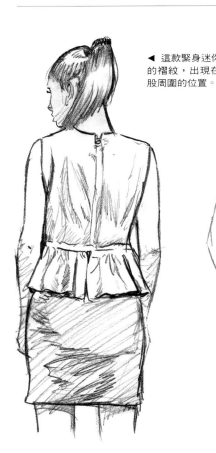

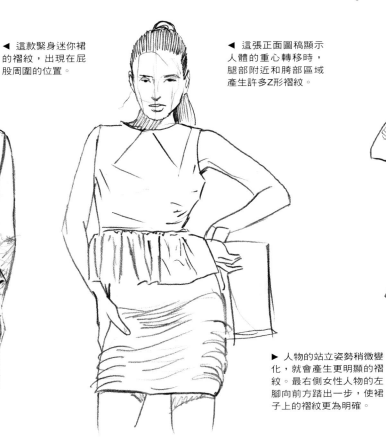

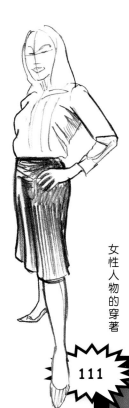

◀ 這款緊身迷你裙的褶紋，出現在屁股周圍的位置。

◀ 這張正面圖稿顯示人體的重心轉移時，腿部附近和胯部區域產生許多Z形褶紋。

▶ 人物的站立姿勢稍微變化，就會產生更明顯的褶紋。最右側女性人物的左腳向前方踏出一步，使裙子上的褶紋更為明確。

描繪服裝

女衫

女性所穿著的女衫(blouse)的剪裁方式，與男性的上衣差異性不大。不過，由於女性的身體結構與男性截然不同，因此女衫布料上的褶紋，也會依循女性身體的形態而變化。

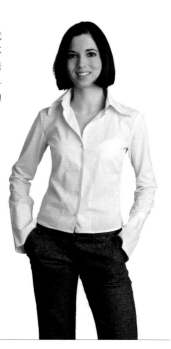

在描繪女性所穿著的女衫時，請用筆記本紀錄下服裝的款式。女性服裝的流行款式和流行趨勢，遠比一般穿在男性身上基本型襯衫的種類還要多出很多。

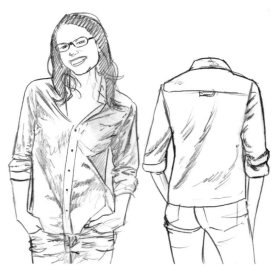

羚羊皮或牛仔布質地的女衫正面和袖子，依照手臂和軀幹的形狀和弧度，產生類似男性襯衫的褶紋，但是根據你模特兒體型的差異，女性乳房附近可能會產生有別於男性襯衫的額外褶紋。通常女衫的背面布料，會維持平坦而滑順的狀態。

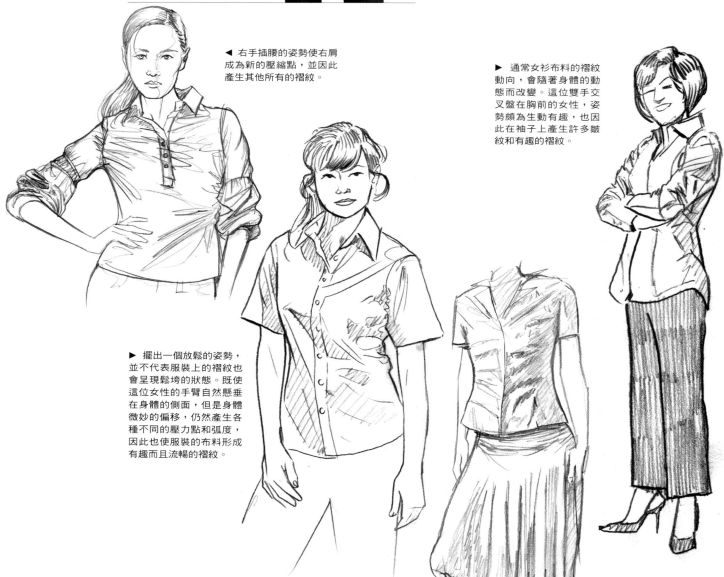

◀ 右手插腰的姿勢使右肩成為新的壓縮點，並因此產生其他所有的褶紋。

▶ 通常女衫布料的褶紋動向，會隨著身體的動態而改變。這位雙手交叉盤在胸前的女性，姿勢頗為生動有趣，也因此在袖子上產生許多皺紋和有趣的褶紋。

▶ 擺出一個放鬆的姿勢，並不代表服裝上的褶紋也會呈現鬆垮的狀態。既使這位女性的手臂自然懸垂在身體的側面，但是身體微妙的偏移，仍然產生各種不同的壓力點和弧度，因此也使服裝的布料形成有趣而且流暢的褶紋。

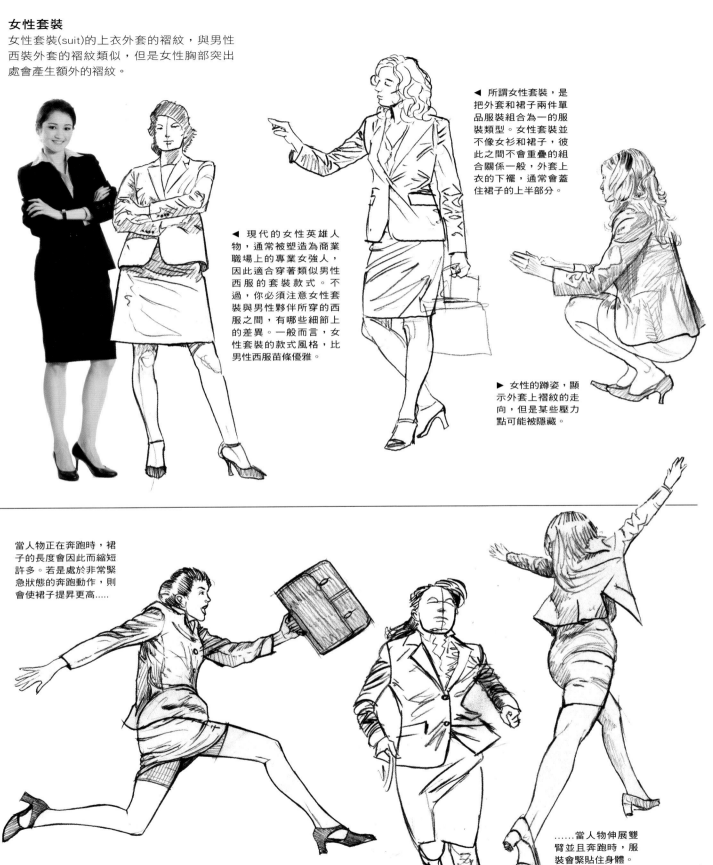

女性套裝

女性套裝(suit)的上衣外套的褶紋，與男性西裝外套的褶紋類似，但是女性胸部突出處會產生額外的褶紋。

◀ 所謂女性套裝，是把外套和裙子兩件單品服裝組合為一的服裝類型。女性套裝並不像女衫和裙子，彼此之間不會重疊的組合關係一般，外套上衣的下襬，通常會蓋住裙子的上半部分。

◀ 現代的女性英雄人物，通常被塑造為商業職場上的專業女強人，因此適合穿著類似男性西服的套裝款式。不過，你必須注意女性套裝與男性夥伴所穿的西服之間，有哪些細節上的差異。一般而言，女性套裝的款式風格，比男性西服苗條優雅。

▶ 女性的蹲姿，顯示外套上褶紋的走向，但是某些壓力點可能被隱藏。

當人物正在奔跑時，裙子的長度會因此而縮短許多。若是處於非常緊急狀態的奔跑動作，則會使裙子提昇更高⋯⋯

⋯⋯腿部的移動顯示人物向前奔跑⋯⋯

⋯⋯當人物伸展雙臂並且奔跑時，服裝會緊貼住身體。

女性人物的穿著

連身洋裝

大部分的連身洋裝,都屬於上半身稍微寬鬆、搭配窄裙或寬鬆長裙的基本款式所衍生的變化設計。當上半身屬於較寬鬆的款式時,會比緊身上衣出現更多不同類型的褶紋。你必須慎重學習這種變化,瞭解張力點的位置和角度,如何影響褶紋的性質,並應用到連身洋裝的上半身和裙子之上。下列範例顯示各種不同的基本褶紋,你必須瞭解緊身服裝與寬鬆服裝上褶紋的差異。

描繪女性人物的服裝是件愉快的事情。觀察連身洋裝上的褶紋,可以充分瞭解服裝下面人體的形態變化。

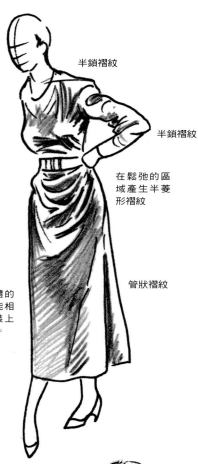

半鎖褶紋

半鎖褶紋

在鬆弛的區域產生半菱形褶紋

管狀褶紋

同樣地,瞭解身體的形狀和動態,也能相對地掌握連身洋裝上褶紋的形態和走向。

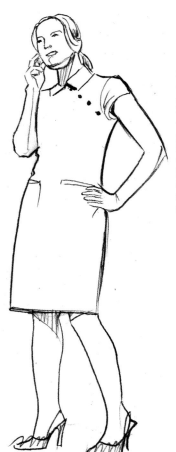

某些連身洋裝類似平凡的制服一般,看起來款式不太顯眼,但是你必須瞭解服裝是穿在真實的人體之上,因此儘管只有在肩膀和腰部出現細微的褶紋,也能對人物的個性發揮很大的影響力。

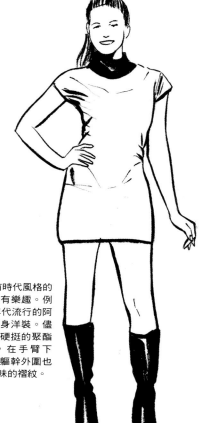

▶ 描繪具有時代風格的服裝,也頗有樂趣。例如:1960年代流行的阿哥哥款式連身洋裝。儘管採用質地硬挺的聚酯纖維布料,在手臂下方、臀部、軀幹外圍也能產生有韻味的褶紋。

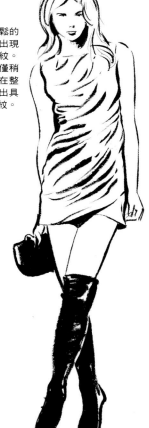

▶ 這件稍微寬鬆的連身洋裝上,出現為數眾多的褶紋。一邊的肩膀僅僅稍微偏移,就能在整件服裝上創造出具有流動感的褶紋。

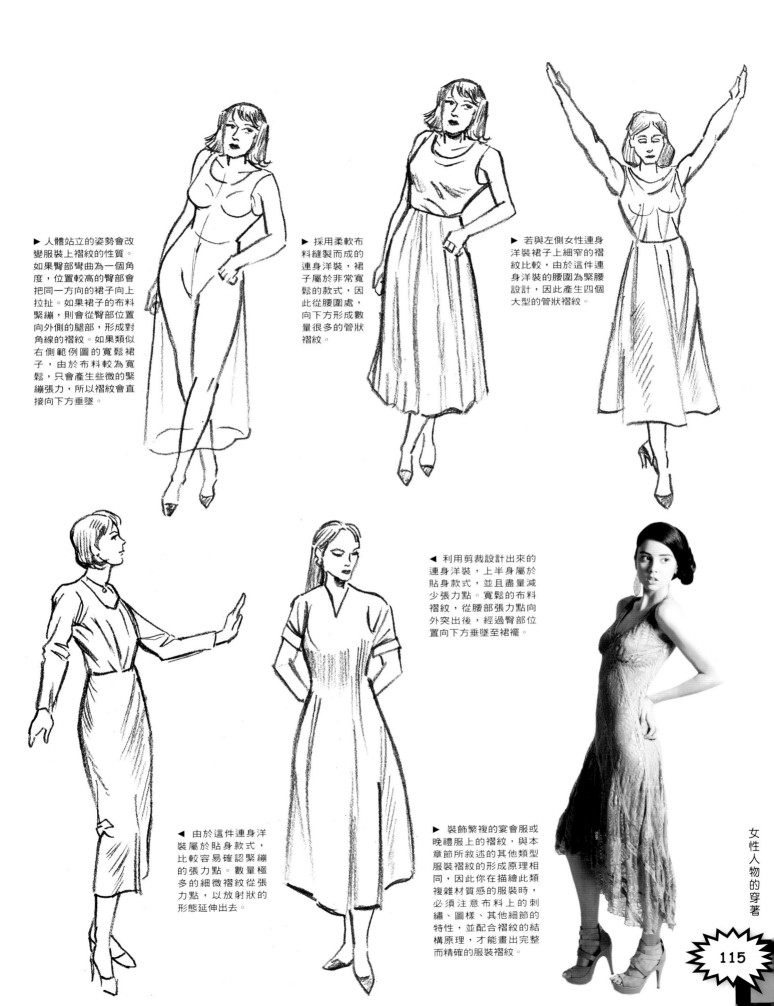

▶ 人體站立的姿勢會改變服裝上褶紋的性質。如果臀部彎曲為一個角度，位置較高的臀部會把同一方向的裙子向上拉扯。如果裙子的布料緊繃，則會從臀部位置向外側的腿部，形成對角線的褶紋。如果類似右側範例圖的寬鬆裙子，由於布料較為寬鬆，只會產生些微的緊繃張力，所以褶紋會直接向下方垂墜。

▶ 採用柔軟布料縫製而成的連身洋裝，裙子屬於非常寬鬆的款式，因此從腰圍處，向下方形成數量很多的管狀褶紋。

▶ 若與左側女性連身洋裝裙子上細窄的褶紋比較，由於這件連身洋裝的腰圍為緊腰設計，因此產生四個大型的管狀褶紋。

◀ 由於這件連身洋裝屬於貼身款式，比較容易確認緊繃的張力點。數量極多的細微褶紋從張力點，以放射狀的形態延伸出去。

◀ 利用剪裁設計出來的連身洋裝，上半身屬於貼身款式，並且盡量減少張力點。寬鬆的布料褶紋，從腰部張力點向外突出後，經過臀部位置向下方垂墜至裙襬。

▶ 裝飾繁複的宴會服或晚禮服上的褶紋，與本章節所敘述的其他類型服裝褶紋的形成原理相同，因此你在描繪此類複雜材質感的服裝時，必須注意布料上的刺繡、圖樣、其他細節的特性，並配合褶紋的結構原理，才能畫出完整而精確的服裝褶紋。

女性人物的穿著

駐地藝術家：**克里斯．瑪利南**
動作中人物的穿著

藝術家簡介

克里斯．瑪利南畢業於舊金山藝術學院，並獲得插畫的學士學位。他最初從事廣告插畫的工作，但是很快地被漫畫的魅力所吸引，而進入Eclipse出版社工作，後來又在Heroic Comics公司任職，最後在Marvel和DC Comics公司獲得穩定的工作。多年來，他曾經替許多出版社畫漫畫。當他替Image Comics公司畫漫畫時，創作了HeadHunters和Ms.Fortune的主題漫畫書。目前他除了抽出時間幫廣告客戶畫插圖之外，仍持續創作漫畫，並且在舊金山藝術大學網路學程任教。

選擇參考用照片

我選擇這張照片是因為它具有我想要的動作要素，但是我並非完全依據照片的姿勢描繪，而是留下一些能讓姿勢更具動態感的修改空間，好讓自己能將參考用照片當作創造角色人物的起點，卻不會完全依賴照片來創作。

鉛筆素描

我並不直接依據參考用照片描圖，而是來在進行鉛筆素描時，將照片放在繪圖板旁邊作參考，以掌握所需要的動態姿勢。在創作這個持槍射擊的女性角色時，我希望她的腿部更為彎曲，因此畫了許多不同的姿勢。從已經擦掉的部分速寫草稿，你可以瞭解我嘗試各種姿勢變化的速寫，以找出最適合的動作姿態。

為人物著裝

女超人

這是已經完成的系列中的第一張圖稿，女超人所穿著的服裝經過多次變更，才成為目前的服裝搭配款式。我希望女超人的服裝看起來形象清晰獨特，避免出現太俗氣或裝模作樣的感覺。我花費很多時間進行槍枝的修改，直到看起來符合女超人的意象為止。我希望女超人所使用的武器，不但看起來造形獨特新穎而且真實可用。

剽悍女強人

有時候最大的挑戰是描繪一個真實的人物，穿著普通的服裝款式。我參考其他藝術家創作的人物，讓這個人物角色有著適當的髮型和穿著風衣，並參考好萊塢老電影內的角色，給予適當的化妝，以建構她具有女性黑道角頭的時代風格。最初我並不滿意她的整體風貌，直到我賦予她如範例圖內所顯示的髮型為止，同時我也讓她右腳站立的角度拉得更開些。因為我彎喜歡這樣的姿勢，所以我也將女超人右腳的角度，調整為你目前所看到的站立角度。

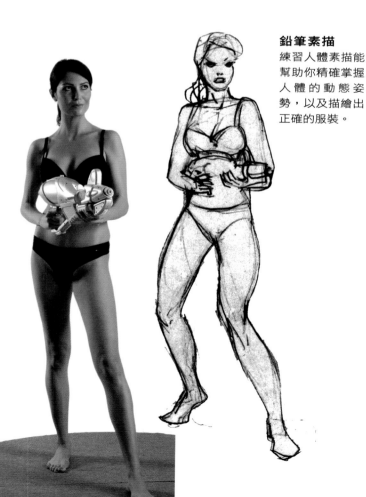

鉛筆素描
練習人體素描能幫助你精確掌握人體的動態姿勢，以及描繪出正確的服裝。

女超人

雖然這兩個女性角色的體型和動作姿態類似,但是所穿著的服裝則各有差異性。從她們個別的服裝上,可以分辨出不同的皺褶和紋路。女超人肩膀上披著一件斗蓬,腰際垂掛著一條腰布飾帶,兩者都顯現出許多垂墜的褶紋。她所穿的高筒長靴上也同樣出現褶紋,尤其是膝蓋位置的褶紋最明顯。

剽悍女強人

這位看起來冷酷無情的街頭剽悍女強人,在穿著上並沒有女超人那般華麗。她所穿著的層疊搭配服裝款式上,產生了不同的緊繃壓力點,因此也出現不同類型的褶紋。從她所穿著的風衣上,你可觀察到一件衣服就能形成多種褶紋。例如:袖子上手肘位置的紋路,以及前面開襟的流暢褶紋。雖然她穿著緊貼腿部的窄裙,但是在腰圍到下襬之間,仍然形成一些褶紋。

背景

本章將探索漫畫的背景、細節、道具的處理技法，以及如何簡化背景，如何反映腳本所需的要素，如何為角色人物鋪陳脈絡清晰的場景等方法。你將會學到處理3D立體感的技巧，如何利用相機鏡頭和快門取景，以及如何利用透視法讓漫畫角色的動態更為生動傳神。

道具與細節

漫畫的畫格(panel)就是你的舞台,你所創造的人物角色,將在這裡依照你所策劃的腳本演出各種故事情節。為了幫助你說故事並且創造某種氛圍,你必須為故事裡的角色準備適當的背景,而使用適當的道具和細節,能完成背景的建構。

專有名詞

「道具(Props)」是「財產、資產、道具(Properties)」的縮寫。在漫畫領域裡,「道具」泛指在畫格內除了人物角色之外的所有東西。例如:雲彩、樹木、家具、山峰、石頭、水波等,都屬於道具的範圍。所謂的細節則是指道具上的零件和裝飾。例如:一張桌子算是一個道具,而桌腳上的雕刻就算是細節。此外,如果一輛轎車屬於道具,則轎車上的頭燈、方向盤、輪胎、擋風玻璃等零件都算是細節。在漫畫的分鏡或畫格內,各種道具的搭配組合就構成了背景。

你也許可以畫一本全部沒有背景的漫畫書,但是讀者將很難搞清楚漫畫裡的人物角色到底在幹什麼。當你在畫漫畫時,必須描繪出「何人(who)」、「何事(what)」、「何地(where)」等故事的情節要素。故事裡的人物角色就是「何人」,角色的動作和道具的使用就是「何事」,而故事發生的空間背景就是「何地」。

寫實的背景

如果缺少了背景,故事中的人物角色就沒有地方生存和活動。在描繪背景時,創造出某種寫實的感覺是很重要的關鍵。不論你的圖稿畫得多麼出色,如果缺乏寫實性和可信賴性,則無法發揮應有的效應。

為達到讓背景具備符合故事脈絡而且適合漫畫人物存在和活動的寫實性,你必須投資時間蒐集所需的資料,以描繪出讀者能夠理解和接受的背景。此時,參考用照片再度可以派上用場了。

簡化細節

大部分的漫畫新手認為描繪細節非常繁複的圖稿,就能創作出寫實的背景。不過,這種想法離事實相當遠。漫畫背景的主要功能,是讓人物角色和故事情節能夠突顯出來。如果角色迷失在細節繁複的畫格背景中,將無法表達出動態感。請參閱p.122-123有關簡化背景的內容。

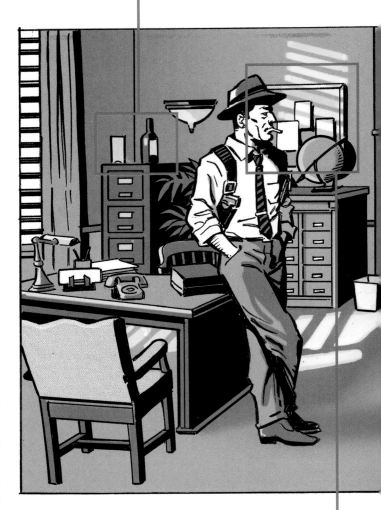

烈酒酒瓶
一支烈性酒的瓶子,顯示出這位私家偵探喜歡在上班或下班時刻小酌一杯。室內場景的陳列擺設,確定屬於1920或1930年代的藝術裝飾風格。

需要道具嗎?

在某些成功的圖像小說中,你會注意到偶而有些畫格內完全沒有背景,而只存在著人物角色和一把劍。不過,這只能在前面的畫格已經完整建構所需的道具之後,才能偶而為之。如何在關鍵畫格內省略道具的描繪,必須累積經驗並且適時作出正確的決定。千萬別低估道具在漫畫中的重要性,它們必須存在於讀者的腦海裡,不管你已經畫出來或省略它們。

拳擊練速球

畫面中拳擊手練習出拳速度用的練速球，以及沙包道具，是否暗示這位私家偵探以前曾經是個傑出的拳擊手？或者當偵探在某個難以解決的案件上遭遇挫折時，就拿沙包出氣呢？這些道具能創造一個具有個性的場景，並且顯示出人物角色的特質。

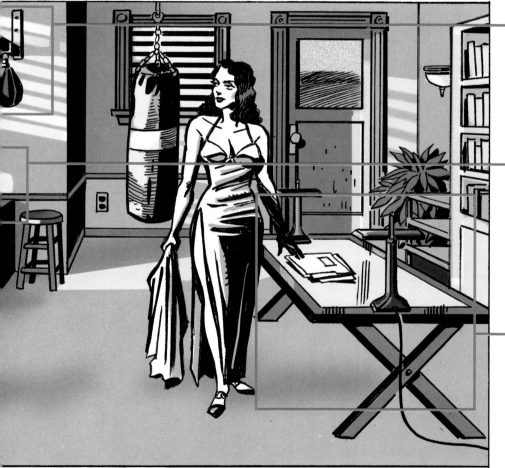

咖啡機

這個咖啡機是一個道具；它的造型及把手的形狀，能充分顯示出屬於哪個年代的風格，而這些細節能夠反映出故事的情節。

軟木皮公佈欄

牆面上軟木皮公佈欄上釘著備忘紙條、簡報資料、照片、地圖等，暗示私家偵探正在處理非常重要的案件。

附檯燈的玻璃桌

附有兩座檯燈的大型桌子，看起來有點空蕩蕩，但是它在這個場景裡，扮演一個特殊的功能：讓旁邊的女性人物有個可以倚靠的東西。這時它不再是單純的背景，而成為整個場景內重要的元素。

道具與細節

背景的簡化

所謂簡化，意指省略道具內不必要的細節，例如：如果人物角色正在一輛老爺車內按喇叭，就必須畫出喇叭的按鈕，但只是個單純駕駛汽車的場景，喇叭按鈕就成為多餘的細節了。因此你應該瞭解為何與何時該簡化背景了吧？

為何必須簡化？

左下方的照片是紐約市區人們穿越馬路的場景。你若花費幾小時複製所有的細節，那可能相當浪費時間，尤其當一張簡化的圖稿就能傳達相同的情境和氣氛時。描繪背景時只需要選擇能夠傳達主題意象的元素，以及跟故事情節和角色有關的細節。盡可能簡化背景和道具，讓讀者自行透過想像補足其他的細節。

維持簡化的一貫性

以視覺方式說故事的關鍵是維持其敘述的一貫性，因此不可在一個畫格內描繪寫實的場景之後，在接續的另一個畫格內卻過度簡化。一個太簡化的畫格與其他細節複雜的畫格比較時，可能會出現格格不入的情況。一個細節過於繁瑣的道具，就像寫故事時用了太多的對話一般冗長囉唆。你必須練習如何簡化不必要的細節，以避免讀者因為討厭繁瑣的細節而放棄你的漫畫。

從參考用照片開始
這張照片很具有參考價值，因為可藉此建構一個場景和營造氣氛。照片內的帝國大廈是世界知名的地標，行人穿越馬路及來自四面八方的汽車，賦予這個場景生氣活潑的氣氛。事實上，漫畫的背景必須提供足夠的資訊，讓讀者感受到這個場景發生在何處。漫畫藝術家必須將場景內的道具簡化，並只使用與故事情境相關的元素。

簡化後的鉛筆素描
經過簡化後的照片版本，正是讀者想看到的場景。素描草稿中的人物成為視線的焦點，而後方背景能提供地點的暗示，讓讀者自行透過想像補足其他的細節。

描繪重要細節

這是經過簡潔化之後的完整版鉛筆圖稿。前景的主角人物正舉手招呼計程車，背景的建築物和往來的人群，清楚地說明故事情節發生的地點。設計一個場景就如同創造故事的角色一般，漫畫場景的樣貌和氣氛能使故事中角色的個性明確化，也能反映出主角人物生活地區的特色。

從腳本創作背景

某些腳本作家可能將所有的細節都描述得一清二楚，所以你必須逐字解讀其內容。相對地，有些腳本作家則容許藝術家們擁有自行創作的空間。下列範例是從不同的腳本中節錄出來的有關背景的描述，其中的標題能提供你如何解讀腳本內容的參考。

這裡所提示的腳本範例，顯示作者在撰寫圖像小說腳本時，採取不同的創作流程。

漫畫或動漫小說的腳本通常分為兩個類型：概要型腳本與全文型腳本。

概要型腳本

所謂概要型腳本也稱為馬威爾方式(Marvel Method)，是指腳本作家與藝術家合作的一種模式。腳本作家提供故事的概要內容，而非完整敘述的全文型腳本，漫畫藝術家則依據概要腳本，自行發展出每頁的概要細節。這種技巧的命名是由於馬威爾漫畫公司(Marvel Comics)在1920年代時開始採用，後來廣泛被運用於漫畫創作上。當時該公司編輯兼作家身份的史坦利(Stan Lee)與藝術家傑克·基爾拜(Jack Kirby)、史帝夫·迪克寇(Steve Ditko)等人合作時，都是採取此種方式。

優點：當腳本作家寫故事的腳本時，確切瞭解故事的樣貌，以及留下多少空間給藝術家創作。

缺點：腳本作家放棄部分有關構圖和創作進度的控制權，因此可能最後會從藝術家那裡獲得不想要的結果。除非藝術家與編輯已經建立良好的溝通關係，否則不適合採取這種方式。

全文型腳本

這是普遍被採用的漫畫書腳本寫作形式，腳本寫作者將整個故事分割為一系列的排序，然後依照一頁接著一頁，一個畫格接著一個畫格的方式，詳細敘述每個畫格內的人物角色、動作、背景、相機鏡頭角度，以及所有標題和對話框內容。幾十年來，DC漫畫公司都喜歡採用此種方式出版漫畫書。

優點：腳本作家能夠完全控制故事的內容和進度，也能隨時修改原始的創意，並且不必依賴任何人也能完成工作。

缺點：在瀏覽整個漫畫之後，你可能必須修改或校訂標題和對話框的內容，而且全文型腳本的編撰比概要型腳本耗費時間。

極度周密的描述

下方的腳本範例是尼爾·蓋蒙(Neil Gaiman)針對沙人(Sandman)漫畫某一畫格的場景，撰寫非常詳實的描述內容。他在腳本中敘述所有的背景細節，並提供充分的角色視覺資訊。一個優良的腳本作家必須能提供給漫畫藝術家，有關背景和人物角色的詳細視覺資訊，讓故事情節更為清晰明確。

尼爾·蓋蒙的沙人：迷霧季節

第1頁　畫格1

一個長畫格位於頁面的左側。OK，凱利，現在你必須尋找任何你覺得需要的相關參考資料。你要假設自己身處於第九世紀的挪威，或者至少是第九世紀挪威人認為的好地方。建築物的房間是採草編的方式建構，沒有窗戶而且煙塵瀰漫。請忘掉所有傑克·基爾拜創作的驚奇四超人的科幻風格，這裡所有的東西都是原始、污穢、古老的事物：沒有金屬，只有木頭和草料。地板屬於泥土質地，上面鋪著草席。奧汀坐在自己的椅子上，雙腳旁邊各自蹲伏著兩匹巨大的灰狼，腳爪懶散地匍匐在地面上，灰狼綠色的大眼睛直視著我們。奧汀坐在一個大木椅內，用唯一正常的眼睛凝視著我們。他頭有點光禿並且有著及肩的灰白薄髮，以及灰白短髭和鬢髮。他的左手拿著鑲上寶石的黃金製高腳酒杯。這個房間陰沈灰暗而且塵土飛揚。奧汀穿著一件款式簡單的無袖短上衣，下襬長度約在膝蓋附近，並用粗皮帶繫在腰部。他的腿上蓋著布料的綁腿，並用皮革質地的細帶交叉纏繞在整個腿部 (請參考有關維京人裝扮的資料)。奧汀的臉龐瘦削而扭曲變長，看起來不像個善良的好人，反而有點像是上了年紀的受雇殺手，唯一正常的一隻眼睛裡透露出淫穢和殘忍的兇光。你可能會讓他的臉全部處於陰影中，只讓人們看到他一隻閃著兇光的眼睛。這裡不是傑克·基爾拜所描繪的色彩繽紛的北歐神殿，而是帶著艱苦和危險氣氛的古老挪威居所，因此整體畫面屬於灰暗和褐色調的感覺，偶而閃耀出一絲絲黃金的光芒。奧汀右眼失明---若從我們視覺的角度觀察，應該是在他頭部左側的眼睛。

安德魯·梅爾的OM NOM NOM NOM

第1頁 畫格1

場景：Polly Presser的家居日

開場：一個擁擠的壁爐台上，有著你所能想像到的奇妙擺設：綁著緞帶的獨角獸、穿著硬布裙子的小丑、中國哈巴狗等，都是年老孤獨的女主人在半夜三點時，在家庭銷售網路上買到的廉價品。位於畫面中間的是一張鑲著醜陋畫框的褐色照片，左上角還貼著一個木質的心形裝飾品。

這是一張彩色照片(如果你想要畫彩色版的話)，但是有點模糊和曝光過度的現象，類似1970年代老照片的感覺。照片中的男人和女人看起來年紀約三十出頭，臉龐上都顯露出帶有凶險個性的氣質。男人看起來憔悴枯瘦，身旁的女人則圓渾肥胖。她的頭髮屬於平直的髮型，帶著一副1970年代風格的寬邊眼鏡，使她的臉顯得比一般人為大。他們兩人都穿著聚酯纖維質料的服裝，搭配燈芯絨和針織的襯衫。這些裝扮的服裝在當時的Sears大型量販店都可以買到。

布萊恩 K. 瓦格漢的逃亡

第1頁 畫格1

OK，我們開啟了這一頁最大而且最勁爆的畫格。那是個白天場景，我們位於白宮前的草坪中央，美國隊長正舉起他的盾牌抵擋綠巨人浩克的攻擊(老樣子：穿著紫色短褲，皮膚綠色的巨人)。浩克正舉起雙拳想把美國隊長像踩死小昆蟲般擊扁。看起來美國隊長似乎無法在浩克的攻擊下存活，但是他毫不畏懼，反而正在冷靜地與畫格外的人對談著呢！

道具與細節創造出場景

在一個畫格內需要置入多少的元素和資料，並沒有任何標準和限制。當你在每個畫格內描繪時，都必須思考哪些人物的特徵、物件、排列組合是創造某個特定場景所需的必要元素。

腳本雖然完整但仍容許創意的發揮

這份摘錄下來的腳本，細節的描述相當完整，但是畫格內的敘述只是作者的一些建議，因此如果你是拿到這份腳本的漫畫藝術家，而且發現有更好的方式，能建構一個更棒的頁面排版或取景角度，作者建議你跟他聯絡。縱使一份角色的細節交代得非常清楚的腳本，漫畫家仍然擁有某些發揮創意的空間。

案例研究

這份腳本範例顯示我為漫畫家傑夫·海密斯(Jeff Himes)所撰寫的超自然驚悚漫畫原子雪人(Atomic Yeti)部分腳本內容,以及他如何解讀腳本內涵,以完成最後的呈現順序。

丹尼爾·寇涅的原子雪人(Atomic Yeti)

第1頁　畫格1

穿著中等長度休閒服的男性,手中拿著八卦小報,眼睛看著正在找零錢給另外一個顧客的報攤小販。這是一個紐約市晴朗而寒冷的二月上班天,背景裡有個推著嬰兒車的女人和樹木,前景則有賣報的攤子。這一定是個冬天的紐約市場景。

第1頁　畫格2

主角正要過馬路,擁擠的街頭充斥著汽車、計程車、送貨卡車,街角有一群人圍繞著他。他的手機響起,於是拿到耳邊接聽著。

第1頁　畫格3

主角正在橫越馬路,報紙塞在他的臂彎裡,啃一半的蘋果在他手中,手機則握在另一隻手上。在背景中可以看到紐約時報大樓的建築物。

藍色鉛筆速寫

許多漫畫家都採用這種藍色鉛筆速寫的方法,描繪漫畫頁面的底稿,傑夫·海密斯(Jeff Himes)也在這個漫畫創作中採用這種技法。在正式上墨之前,漫畫家能自由地描繪,以藉此尋找最佳的構圖。更多的漫畫家使用電腦,以數位的方式處理速寫稿,再列印出藍色稿件以進行填墨處理。這種方法能將底稿掃描後清除髒污之處,以便進行後續上彩或鍵入文字的處理。

依據腳本描繪

注意事項:如果腳本內沒有提到的話,就不可任意增添不必要的物件和背景。保持整體上清晰明確是第一要務,每個畫格內的角色、道具、背景都必須依據腳本所敘述的內容整合在一起。

畫格1

由於畫面的焦點是站在報攤前買報紙的男人，因此我蠻喜歡Jeff決定在背景裡加上女人推著嬰兒車的黑色剪影。這個背景提供了足夠的資訊，顯示場景是發生在冬天的城市外圍地區。我們如何知道那是個寒冷的冬天呢？從人們穿著的厚外套，戴的帽子、圍巾，以及樹葉全部落光的枝椏等線索，就可以確認一定是冬天。

畫格2

我並未在腳本內註明要採取鳥瞰圖的角度，但是這個角度成功地將所有我希望出現的事物，都涵蓋在場景內。Jeff利用紅綠燈和行人過馬路的指示燈，幫助讀者理解畫格中的焦點所在位置。除此之外，還有兩個要素能強調出視覺的焦點：全黑的人物陰影以及人物穿著的黑色外套，都能增強對比性，使主角在擁擠的人群中仍然很醒目。

畫格3

這個場景可以用各種方法描繪。將動作分割在幾個畫格內顯示，或者將複數的動作合併在一個畫格內顯示(如本範例所示)。這個背景是為了呈現主角人物從左邊走到右邊而建構出來。這是一種符合美學及樂趣的描繪技巧，而且能誘導讀者的視線，從畫面左邊移動到右邊。

建構背景

針對某個場景創作背景時，不同的道具和細節常會改變整個場景的風貌。

有背景 VS 無背景

描繪背景可能是個無趣的例行公事，難怪有許多漫畫家不喜歡畫背景。你是否發現漫畫書的某些畫格內，主角的背景全是黑色，或者完全沒有背景？有時候一個角色人物可能攜帶一支雨傘，站在公車站等巴士，但是卻沒有畫出雨傘、座椅、公車站牌，甚至也沒畫出路邊行人道供人物角色站立。

是的，有時候繁複不如精簡。不過，你必須確認已經建構足夠的視覺資訊，能充分顯現人物角色的連續動態，才能在後續

的動態畫格中，適切地省略部分的背景。

由於你已經在前面的畫格內，清楚地交代人物的動作，所以當描繪人物角色揮舞刀劍或是射擊武器時，只要在人物後方畫一些表示速度的線條，而不必描繪複雜的背景。

對於第一次畫漫畫的初學者而言，最感興趣的事情是描繪人物或角色的各種動態姿勢，而不喜歡畫建築物、走廊、臥室、腳踏車輪圈等單調無趣的事物。事實上，背景在漫畫中的重要性，幾乎等同於主角人物，因此你必須多練習描繪背景。

請想像你正在描繪超人搶救從帝國大廈六十層高樓鷹架失足摔落的建築工人(參閱右方圖稿)，如果只畫出超人飛越天空和接住建築工人的畫面，卻沒有描繪任何背景時，會不會覺得漏掉了什麼呢？這時所欠缺的要素就是背景。如果畫面中看不出失足的建築工人摔落的高度，就無法凸顯超人的英勇功績。帝國大廈和周遭的建築背景，能有效地呈現失足建築工人所處的危險高度。你應該把背景視為腳本內另一個必須描繪的主要角色。

背景能說故事

右側的四張圖稿都是描繪相同的情節：主角人物走向一棟建築物。若改變背景和道具，則可創造三個不同的場景。請注意每張畫面中的人物樣貌，也隨著建築物的變化而調整，以配合他居住地的背景。

1 基本圖稿內呈現人物角色、建築物的門、窗戶。
2 增加道具和細節之後，漫畫家創造出前方庭院。
3 改變基本圖稿之後，創造出後方庭院。
4 建築物外觀改為磚牆，並增加適當的細節後，場景變成市區。

背景創造視覺張力

背景是説故事時不可或缺的重要元素。你能比較出只有描繪人物角色的圖稿(左側圖)，和加上背景的圖稿(下方圖)之間的差異嗎？欠缺背景的圖稿，無法產生相同的視覺衝擊力。描繪建築物背景，使超人搶救失足建築工人的情節，更具有動態性的視覺張力。

建構背景

前景、中景與背景

在一般的漫畫構圖中，通常將場景區分為前景、中景、背景等三個平面。構圖中的前景是最靠近讀者的視覺平面，背景是最遠離讀者的視覺平面，中景則是介於兩者之間的視覺平面。

在漫畫構圖裡，前景通常由於具有較大的圖像尺寸，因此居於視覺的主導地位。不過，這也不一定絕對如此。當構圖內的要素和組成方式改變的話，主導地位也會隨之轉換。

在視覺上，畫面中物件尺寸的大小，會影響讀者的認知和判斷。如果物件在空間中靠近讀者，則顯得比較大。相對地，當物件後退到背景時，則會顯得較為縮小。畫面中的主要物件(常位於中景)必須在前景和背景裡，主導所有的動態。

藉由上墨創造景深

如果打算在三個視覺平面上創造動態感覺，則必須利用上墨技巧創造出視覺深度。在圖稿內用黑色墨水上墨，可使能移動的物件和不能移動物件之間的對比增強，也能創造深度的錯覺，同時也可使物件或背景的線條改變粗細。背景中物件的線條及細節，比前景物件線條細，而且細節較少，這樣能讓背景稍微不顯眼些。將背景畫得較模糊鬆散時，能凸顯出主要角色或物件的特質。

景深的三個平面

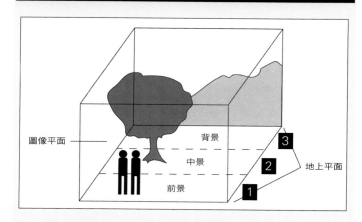

當畫面舞台產生動態時，你必須注意前景、中景、背景裡的元素。一個有趣的動態畫面，必定是前景(人物)、中景(樹木)、背景(山巒)，都存在吸引視線的要素。

這張圖稿不需要背景的襯托，因為畫面中以仰角方式呈現三個互相爭論的人。縱使是非常接近的特寫鏡頭，畫面裡仍然有前景、中景、背景等三個圖像平面的景深。中景穿著深黑西服外套的男人，成為畫面的主導角色，尤其與前景淺色頭髮的女人形成強烈對比。

這個畫面的視覺焦點是兩個位於前景的人物角色。人物後方樹木所投射的黑色陰影，以及橫跨在畫格上半部的樹木枝葉，使主要人物角色更為凸顯。女人的腳指向前方，引導讀者的視線朝向背景裡的兩個人物，這是一種在畫格內誘導讀者視線很有效的技巧。

前景中兩個人物的近接特寫畫面，誘導讀者視線集中在背景的人物身上。漫畫家利用另外的要素，增強畫面的對比性。他使用黑色的布簾和上方逐漸向後縮小的燈具，產生立體深度的錯覺。

這個畫格的前景裡有兩個重要的視覺元素：舞台燈具和女性人物。舞台燈具能讓讀者理解這個畫面的情節發生在何處。雖然女性人物也是畫面的主角，但是舞台燈這個道具所扮演的功能，並不亞於人物角色的份量。漫畫家選擇讓女性人物的服裝採取明亮的色彩，目的是要產生與黑色布簾背景的對比效果。

中景是視覺焦點

> BUT YOU'LL STILL BE ANGRY! IF I PROMISE TO BE GOODER THAN GOOD WILL YOU FORGIVE ME?

> DO YOU WANT TO KNOW WHAT **REALLY** MAKES ME FURIOUS? YOU **ROBBED** ME!

◀ 這張圖稿的視覺焦點是中景的露營拖車。畫家利用兩個技巧強調出焦點所在的位置：其中之一是前景中的道具，另外是利用陰影的對比效果。在這個畫格內，背景只用幾條簡單的線條交代而已，並且用精簡的線條讓焦點的物件清晰明確，同時利用物件大小的調整，鏡頭的角度變化，以及黑白的對比，形成立體景深的錯覺。

▼ 這個畫面利用樹木的陰影投射，使中景的人物成為黑色輪廓的剪影，並且利用此種技巧引導讀者的視線焦點，集中於人物身上。

> WHY? BECAUSE I LOVE HER!...LIKE PETE LOVES HER...LIKE EVERYONE WHO EVER SAW HER! ALL THE TIME WE WERE ASSOCIATED SHE NEVER ASKER FOR ANYTHING! WELL... NOW SHE'S ASKING!

> THERE'S SOMETHING ELSE...

▲ 由於地面上的透視線條和黑色的陰影的誘導，使得中景的人物成為畫面中視線的焦點。

> THAT'S **EXACTLY** RIGHT! AMATEUR PRODUCTION OR NOT I **DO** TAKE IT SERIOUSLY! I'VE ALWAYS **LOVED** THE THEATER! IN FACT,I'M GOING TO NEW YORK MYSELF!!

> MY GOODNESS! IT SEEMS EVERONE'S GOING!

這個畫面的焦點是背景中黑色剪影的人物。漫畫家利用接近讀者視覺角度的方式，引導視線集中在焦點之上。此外，漫畫對話框也扮演類似的功能，協助誘導讀者的注意力。漫畫家最大的任務，就是透過視覺的呈現手段，明確地傳達故事的情節與內容。

畫面前景中的階梯和黑色平台等道具的配置，形成誘導讀者視線集中於背景人物的視覺結構。

畫面裡的人物雖然像螞蟻那麼小，但是由於構圖和鏡頭的角度設定，以及對話框的引導，讀者的視線焦點便會集中在目標人物身上。

這是一個婦女開門的單純畫面，前景中的舞台投射燈具以及白色的光線，都明確地顯示婦女站在門外面。此外，大面積的黑色畫面也將婦女定位於視線焦點的位置。

前景、中景與背景

133

相機取景與角度

漫畫或動漫小說之所以能夠成功吸引讀者，主要是由於創作者能根據紮實的故事架構，提供讀者明確的視覺資訊。利用各種不同的相機鏡頭取景與拍攝角度變化，能確實建立動態而且變化多端的人物角色。

相機鏡頭取景

在電影與漫畫之間，存在著許多相同與不同處。兩者都是使用語言和影像說故事，而且運用科技達成最後的成果。電影所使用的許多說故事的技法，常被應用在漫畫創作上。下列所敘述的主要說故事的方法，你將會運用在創作漫畫及動漫小說之上。

▼ 仰視角度

這種稱為蟲眼角度的拍攝方式，從下方仰拍人物和場景，具有顯示較為雄偉的主題人物角色的效果。

▲ 基本場景之取景

在建構故事的場景時，一個原始場景的取景是最基本的關鍵。此一原始的場景可以用於任何地點，並提供足夠的視覺資訊，讓讀者能掌握故事的動態情節發生在何處。通常當每次有新的要素導入場景內，或是當一個角色人物在場景中移動，抑或每次必須變更場景時，都會利用到基本場景的取景。

專門術語

下列四個基本要素是吸引讀者對你的作品，維持高度興趣的重要關鍵。你所選擇的相機鏡頭取景和拍攝角度，可讓讀者的眼睛透過你的安排，觀察逐步展開的故事情節。

畫格：畫格是一個置入故事的角色人物、地點、情節的最佳框架。一個漫畫書頁裡的每個畫格，至少要包含下列要素中的一種，讓故事能夠以視覺的方式運作。

人物角色：在你的故事裡，角色人物便是「誰」，也是視覺的焦點。

地點：在你故事裡，地點是指「哪裡」是故事場景發生的地方。

狀態：狀態是指在你的故事裡，發生了「什麼」事情。

◀ 中景
畫格內的人物角色
是以仰角取景的方
式，顯示腰部以上
的畫面，背景可以
是非常複雜或完全
沒有背景。

▼ 特寫
這個畫格以近接特寫的
方式強調出人物的個
性，並包含臉部的表情
以及手勢。特寫鏡頭的
取景能用來顯現人物角
色的微妙細節，及手上
拿著的東西(本圖為蘋
果)，讓主角人物更靠
近讀者。

◀ 遠景或全景
想像一個角色人物在畫面中出
現，從頭到腳全身都顯示出
來，並且主導著整個畫面。當
相機鏡頭拉開足夠的距離，便
能顯示故事發生的地點，以及
誰出現在這個場景之中。

▶ 觀點鏡頭取景
這種取景方式是假設讀者就是特定的人物角色，眼睛直接透過相機鏡頭而看到景象。

◀ 大特寫
人物的眼睛和嘴巴充滿了整個畫面。

▼ 過肩鏡頭取景
這是一種從某個人物的背後，越過肩膀拍攝另一個人物或事物的取景方法。前景的人物肩膀和頭部的背面，被用來界定相機鏡頭所拍攝的人物或東西。當兩個人物正在討論事情時，常常用此種取景技巧，在已經設定的原始場景中，引導讀者的視線集中在人物角色身上。

相機鏡頭角度

相機拍攝的角度種類非常多樣，任何一種鏡頭取景的角度，都能使畫格中的內容呈現有趣的透視效果。有時候鏡頭的取景角度不同，會使讀者對畫面內容的解讀，造成極大的影響。

▶ 高角度鏡頭
這種取景角度也稱為鳥瞰鏡頭取景(bird's-eye shot)，採取從頭部以上的高度向下俯瞰拍攝。以這種角度拍攝，能使主題顯得脆弱而易被掌握。

◀ 傾斜鏡頭
此種亦稱為荷式鏡頭(Dutch tilt)的取景方法，是拍攝電影時常用來描寫主題人物心理不安或緊張狀態的手法。這種拍攝技法是將相機傾斜在拍攝對象的側面，因此構圖會包括水平線到畫格底部的畫面。

▼ 低角度鏡頭
這種也稱為蟲眼鏡頭(worm's-eye shot)的取景方式，是從下方仰拍對象人物，因此主題顯得較為強而有力。

運用透視

當主題人物或事物離得越遠，就變得更小。線性透視法是一種能在畫面內，創造遠近深度感和形態大小變化的簡單技巧。你可利用此種有條理的方法，讓物件重疊、變小或會合於消失點上。

當你瞭解如何讓物件在畫面空間裡移動的原理，就能創造出生動傳神的視覺效果。在一個畫格內讓物件變小(遠離讀者)，然後在下一個畫格內使物件變大(靠近讀者)，能產生有趣的視覺效果。這種技巧能讓讀者在兩個畫面之間，感受到主題人物或物體的移動。許多漫畫家常用表示速度的斜線，代表主題的移動狀態。不過，當你嘗試描繪主題人物的動態時，

使用速度線條並非你的第一選項。若要在畫面中傳達動態的視覺效果，首先應注意人物角色的動作變化，其次是運用與角色互動的其他構成要素。人物角色或物件在畫面中向讀者逼近時，會比朝向左右移動，更具有視覺的衝擊力。讓一個物件直接朝讀者靠近，能夠述說某種動作的視覺狀態。下列範例都屬於使用透視法的創意表現技巧。

讀者觀點鏡頭取景
在電影「法櫃奇兵」中，主角人物印地安瓊斯正在洞窟內為躲避快速滾動而來的巨石，拼命地奔逃。由於拍攝鏡頭取景採取觀賞者的觀點鏡頭(point of view)，因此觀眾能夠感受到精彩的動態視覺效果。比起讓主角朝左右方向移動的方式，直接朝向讀者逼近的鏡頭取景方法，較具有生動和躍出畫面的效果，讓讀者更能體驗到緊張的動態經驗。

長鏡頭取景
當主角人物或物體從右側向你逼近時，背景的所有要素也必須依據透視法則改變，以強化其方向的變動。此種方法更能強力吸引讀者對主題事物的注意力。假使你在角色或物體上運用厚重的陰影，則可增加其份量感，並在朝向讀者逼近時，產生戲劇性的視覺張力。

傾斜鏡頭

這個畫格改變了透視的角度,使一輛在沙漠公路上逃避警車追逐的車輛,具有強烈的速度感和動態張力。請注意整個畫格和所有的構成要素,都描繪成傾斜的角度,強調出車輛急速衝向讀者的視覺效果。

改變透視點

這些連續動作的畫面是來自Duval & Cassegrain所創作的漫畫Code McCallum。這些畫面的動態效果頗佳的理由如下:第一個畫格引導讀者的視線,集中在屋頂上俯瞰彩色玻璃天花板的兩個角色人物。在第二個畫格內,漫畫家採取低角度的取景方式,讓角色人物跳躍之後,朝向讀者前進,並且在下個畫格內,使人物更逼近相機鏡頭,但是仍維持同樣的取景角度。在最後的畫格中,相機的鏡頭轉移到另一個夥伴的背面,眼看著同伴墜入爆炸的火焰之中。由於相機鏡頭取景角度的多樣變化,以及角色逐漸逼近鏡頭的緣故,使得這個連續畫面充滿視覺的躍動感。

運用透視

139

處理背景

你必須設法使背景維持精簡,讓訊息保持清晰及躍動,才能吸引讀者的注意力。下列範例從鉛筆速寫稿到添加細節及上色彩,以逐步解說的方式說明處理背景的方法。

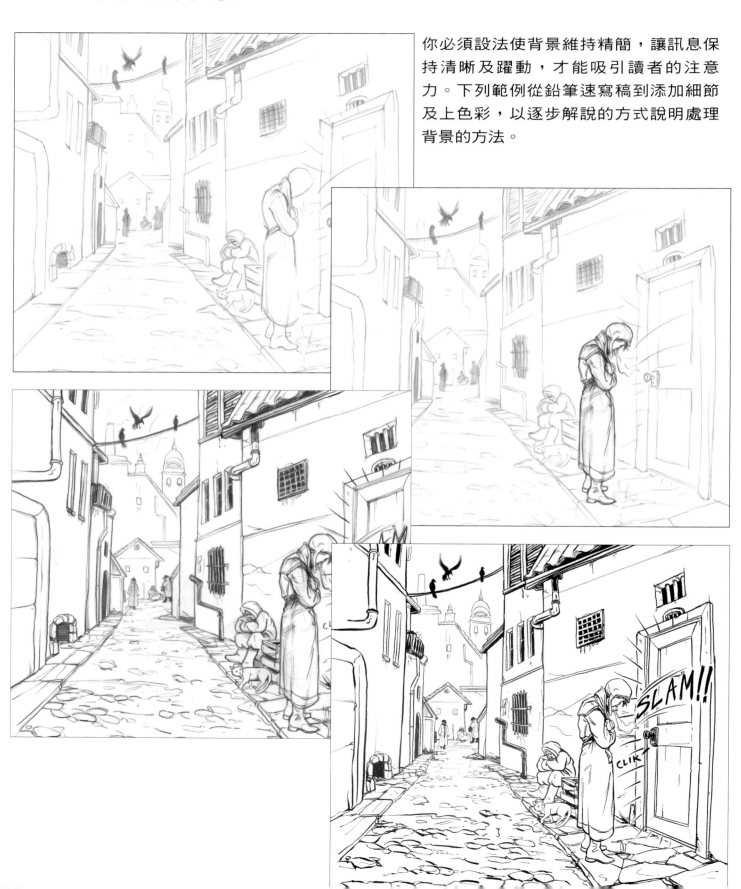

1 首先決定哪一種類型的背景適合作為故事的場景。本範例是採取視平線接近水平線的一點透視法，建構出建築物、街道，以及街頭上的人。在描繪人物角色時，先使用輕柔的筆觸速寫所有的事物。透過速寫尋找所需要的背景，以及與這個場景相關的物件。在這個階段裡，不必在意描繪細節的問題。

2 用較為明確的線條描繪輪廓線，以及陰影可能投射的地方，以增加對比和遠近感。站立在門口的婦女，已經用鉛筆描繪得更完整了。

3 在正式上墨之前的最後階段裡，必須完成畫格內的所有細節。處理的順序是從背景開始，逐步處理到前景。線條的粗細可用來強化透視的效果，以建立場景的遠近感。

4 首先將人物上墨，然後再處理背景，並用毛筆和修正液或白色顏料，修正任何錯誤之處(你定會犯錯)或不需要的線條。用砂紙小心磨平任何突起的地方，以便後續可能必須在同一區域再度上墨。

5 在連續性的人物描繪畫面中，色彩是另一個重要的構成要素。這個範例採用冷色調的色彩，以配合場景的陰沈氣氛。

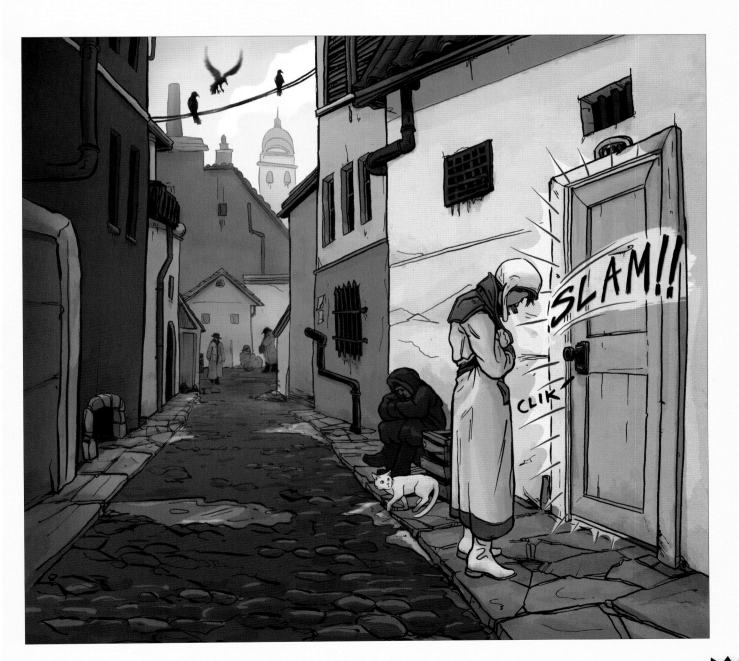

處理背景

141

駐地藝術家：馬克・賽門斯
快速與非快速背景

藝術家簡介

自從2009年從藝術學院大學畢業之後，馬克・賽門斯曾經為Archaia Studios和MakingFun公司畫漫畫，並為Unicorn Studios編寫漫畫企畫案，同時也從事秘密計畫、教學以及大型機器人相關的顧問等工作。你可以在他的藝術部落格toysdream.blogspot.com看到他有關8-、12-、24小時漫畫(24-Hour Comics)的作品。

快速背景

我是個喜歡挑戰類似每年舉行一次的「24小時漫畫日」(24-Hour Comics Day)的快速畫漫畫活動的人。「24小時漫畫」活動的原始構想，是事先沒有任何計畫和參考資料的情形下，在24小時內完成24頁的漫畫創作。不過，有時我會稍微違反規則。參加2011年活動時，漫畫的主題是「我們的世界(Our World)」，腳本是由Julie Davis所撰寫，故事裡的許多情節發生在一個餐廳內，所以我在參加活動之前，找機會到一家越南麵館畫了許多速寫，作為創作時的參考資料。

雖然我只有速寫一張餐館內部的圖稿，以及一些道具和餐具，但是這些參考草圖已經足夠讓我在24小時漫畫的活動中，描繪出傳神的餐廳漫畫了。作為一位專業漫畫家，你必須隨時注意到畫面裡的視角、眼睛的視覺高度，以及相關的尺寸變化。我特別在意餐館牆壁上，高度約等於坐著的顧客頭部的帶狀線條。

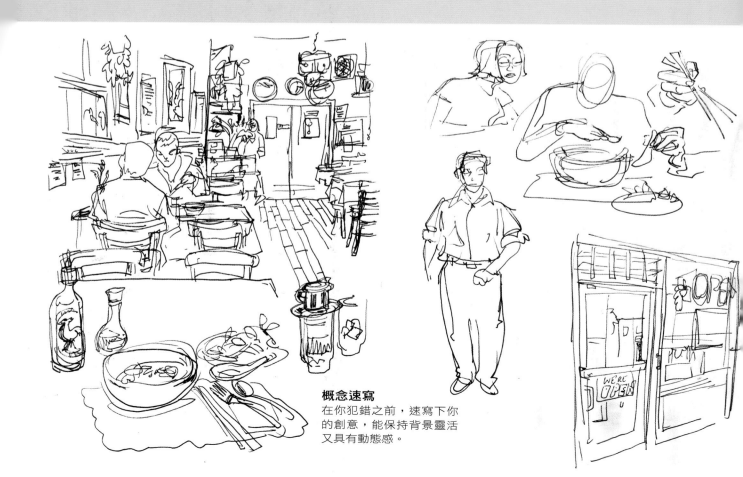

概念速寫
在你犯錯之前，速寫下你的創意，能保持背景靈活又具有動態感。

這些線條不僅是很有用的量測工具，也是畫面內很重要的設計要素。這是我從故事情節內，毫不忌諱地偷偷學到的創意。

我並未放棄在故事內呈現餐廳的正面圖，因此將它作為第8頁下方圖稿的背景要素(參閱下方圖稿)。餐廳內部的畫面呈現在第9頁，並且以特寫和簡潔的輪廓線大幅度簡化圖稿的複雜度。當你在一小時之內，要完成一整頁的畫格時，這種方法能節省大量時間。建構正確的場景位置圖，能讓你有充裕的時間簡化場景中的背景部分。請注意第9頁兩個爭論

中的遊戲開發者，與牆壁上帶狀線條的高度差異(參閱下方圖稿)。

雖然在24小時漫畫活動中，沒有時間和理由去煩惱是否畫出直線的問題，但是你仍然必須注意維持物件的大小和符合基本的透視法則。每個畫格應該有明確的水平線和平行線，以界定線條會合的消失點。在連續的畫格內，每個畫格的道具和場景尺寸不可任意改變，以免造成混淆的現象。

上墨的第8頁
這張已經上墨和加上對話框的漫畫頁面，上方的三個畫格內雖然有些背景襯托，但是最後一個畫格裡完整的背景，才顯示出兩個角色互動時所處的場景所在地。請注意在這些連續畫格內，黑色陰影如何增強畫面的氣氛和對比性，並強調出視覺的焦點。

上墨的第9頁
若與後續頁面內第4、5、6畫格的非快速背景(not-so-quick)比較，本範例圖稿的人物角色屬於速寫的草稿，而背景也僅僅點到為止地簡略描繪。

參考用照片
根據原始概念所拍攝的餐廳照片，能提供故事所需的清晰背景參考影像。

非快速背景

　　有時你有較多時間處理背景。當你希望能描繪更寫實的漫畫頁面時，必須在背景裡下更多的功夫去考量。為了描繪背景，讓我們回顧那些概念速寫圖稿，並且稍微潤飾一下。此時該讓我們回到原來的越南麵館拍些參考用照片，不過我們並非直接拷貝照片中的所有細節，而只是作為描繪細節的參考而已。參考這些照片能建構想像中的餐廳內任何要素，並畫

底稿
從參考用照片中只選擇與故事場景相關的要素，進行概念速寫的描繪。在漫畫頁面的排版上，藍色鉛筆常用來當作畫底稿的工具，以確認畫格內的構圖、背景、人物角色的正確位置。

鉛筆圖稿
使用黑色鉛筆描繪，可使底稿更為清晰明確，並且使線條變粗，以界定人物角色與背景之間的距離和遠近感。

出透視的水平線，然後畫出比例正確的所有內容。在下列三個畫格內，我們的視線水平分別與角色人物的臀部、桌面及較高人物的眼睛對合。

我瞭解某些畫格的圖稿鉛筆線條清楚明確，因此我能顯示較多的環境細節，同時也賦予置入對話框足夠的空間。

在最後完成上墨的畫格裡(下方圖稿)，有一些黑色的陰影區域強調出前景的動態。第一個畫格的人物稍微改變一些姿勢，並且調整出較為動態的視覺水平線。這些圖稿基本上與參加24小時漫畫活動的作品類似，但是細節較完整而且完成度較高。

上墨頁面
這張完成上墨處理的漫畫，呈現出運用概念速寫與參考照片創作出來的高品質場景

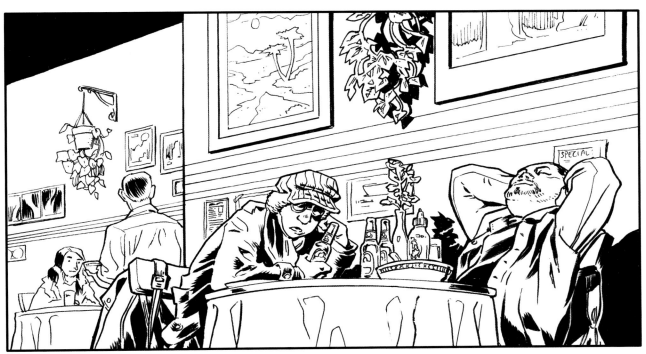

6 人物與畫格

本章將教導如何畫出構圖完整的畫格,並探討視覺的清晰度、空間與虛空間、動態的架構等主題。記住你正在用動漫小說敘述故事情節,是件很重要的概念。優異的動漫小說構圖是根據每個畫格內敘事的需求去建構,並挑戰創作者的創意。

畫格構圖的基本原則

你所描繪的大部分人物角色，都置入頁面構成中的一個畫格之內。這個畫格便是你所創造的人物角色表演的舞台。畫格中的人、事、地、物都將發揮說故事的功能。若要從眾多的藝術家中脫穎而出，端賴你是否能夠巧妙地展現說故事的技巧。

就像表演的舞台一般，漫畫或動漫小說的畫格也有侷限性。作為一個藝術創作者，你的任務是如何在一個受限制的空間裡，呈現清晰而有一貫性的故事情節。

像導演一般思考

在畫格內、外都練習描繪。每個畫格都像一個窗戶般，可以通往你所建構世界，你可以為讀者決定他們觀看的角度和視覺焦點。你不僅是個畫漫畫的藝術家，也是個依據故事需求，指揮演員如何靠近或遠離鏡頭的導演。你必須負責掌控燈光、舞台、演員的表演等所有事務。

在每個畫格內，你可使用不同粗細濃淡的鉛筆線條，描繪故事所需的人物角色和道具的輪廓線，利用濃黑的陰影強調出遠近感和視覺焦點。你的演員可能會在某個時間，單純地站在某一位置，但是你必須讓演員看起來生動有趣。例如：搔抓頭部、眼球滴溜溜轉動、看看手錶、聳聳肩膀等動作。不過，你只能畫出跟故事有關的事物，不可超過故事情節範圍。盡量清楚描繪與故事情節相關的要素，保持圖稿的簡潔化，以吸引讀者進入故事中。

跨越畫格的描繪

傳統的描繪程序是先描繪人物角色，然後畫上背景以建構一個場景。其次是將圖稿疊在畫格框架上，以決定最佳的構圖。有些漫畫家能夠先在漫畫書頁中排列畫格之後，直接在畫格內描繪人物和背景。如果你是個漫畫新手，請避免採用這種描繪程序，而是先學習如何發展出一個質感優異的構圖。在大部分的情況下，新手直接在畫格內描繪，會使人物的正確比例產生扭曲狀況，而不知道如何繼續描繪下去。這個時候你可能被迫將人物的手腳，勉強塞進畫格的框架之內。如此一來，圖稿看起來既不專業而且缺乏動態感。

參考用照片
僅使用參考照片內與故事情節相關的要素，以建立所需的場景。

建構背景
正如舞台一般，你在每個畫格內所建構的環境，就是讓你所創作的人物角色表演、移動、表達故事所需情節的空間。

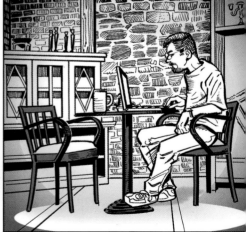

加入人物角色
當你完成創作故事場景所需的背景之後，可增加人物角色，讓人物在畫格內活動和對話，以傳達故事的情節和內容。

若要解決人物角色比例不正確的問題，以及確定角色位置是否恰當的最佳方法，便是採用超越畫格(Drawing through)的描繪技巧。雖然人物角色在畫格內只有出現一部份，但是你必須養成描繪出整個人物的好習慣。為了維持正確的人物身體比例，不可僅僅畫出畫格內的部分，而是在一開始描繪時，就忽視畫格的存在，完整地畫出整個人物。

維持畫格內的比例

下列的範例圖稿顯示正確的描繪程序，能維持畫格內人物的正確比例。如果只依靠猜測，可能造成錯誤的比例。

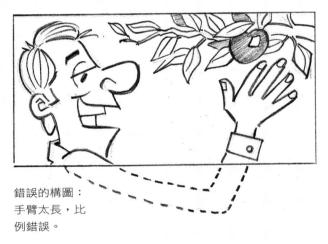

錯誤的構圖：手臂太長，比例錯誤。

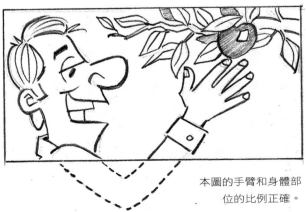

本圖的手臂和身體部位的比例正確。

'跨越畫格' 的描繪方法

本範例圖稿顯示兩個人物正在交談的畫面。他們的身高比例已經建立在讀者的印象中：一個高個子和另一個矮個子。

本圖稿出現一般新手漫畫家容易犯的錯誤—把兩個人物的頭部拉高到同一水平上。這將讓讀者產生一個錯誤的認知，以為矮個子是站在一個隱形的箱子上，使他的身材能夠變高。但這並不是創作者原本想要做的事情。

為避免產生上述的錯誤，你必須採取跨越畫格的描繪方法，將人物角色的整體形態描繪完成之後，再與畫格並排疊合，使畫格內出現的人物角色，維持正確的比例與專業的一貫性。

進入與離開畫格

　　人物角色常在畫格內移動：腳本可能要求人物走進或離開一個房間。下面的圖稿是顯示如何描繪人物進入和離開一個場景的範例。

進入

前景中的人物從左側進入畫格。由於這個人物較靠近讀者的觀點(POV)或相機鏡頭，因此顯得較大。

這個人物進入畫格後，從左側走向場景中右側的另一個人物。由於兩人與相機鏡頭的距離相同，所以兩者的身體比例大致相等。

當前景的女性人物角色轉頭回望時，男性角色以四分之三的視覺角度，從背景中的門進入房間。

人物主導畫格內的動態

　　下列圖稿的畫格都相同，但是畫格內人物角色的身體語言，卻生動地傳達動態的情節。為了強調人物身體語言傳達訊息的強大力量，特地省略了對話框和人物表情。

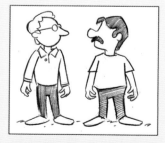 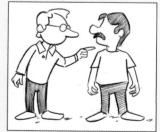 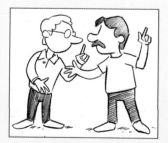 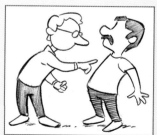

兩個手臂垂落身體兩側的人物站立在畫面裡，卻完全無法顯現故事的情境。由於人物的身體姿勢與畫格的方形外框平行，因此所呈現的故事敘事性既靜態且無聊。

不論畫格的形狀和規格如何不同，漫畫家必須創造具有動態感的構圖。左邊的人物身體前傾，並用手指著對方，因此讀者能瞭解誰正在講話。

在方形的畫格內，讀者感受到其中正在上演一個故事。兩個人物的身體彼此互相前傾靠近，顯示出兩者正在熱烈討論或爭吵中。

雖然方形的畫格從未改變，但是裡面的人物會演變出各種故事。左側的人物看似強勢而具侵略性，他身體向前傾斜並靠近另一個畏縮後仰的人物。

離開

畫格內背景的女性人物，正望著從畫格左側離開的男性人物。

當畫格右側的人物離開房間時，左側的女性正凝視著他。雖然男性人物在畫格內僅呈現部分身體，但是必須採用前面章節中，已經敘述過的「跨越畫格」的描繪技巧，才能維持正確的比例。讓人物在進入或離開房間時，只顯現部分的身體，是一種呈現人物角色在畫格之間移動的有效手法。

背景中的男性人物角色，以四分之三的鏡頭角度踏出房門時，位於前景的女性正望著他的離去。

畫格右方的人物，似乎對另一個角色人物所說的事情毫無興趣。請注意左側人物的身體語言和手勢，表示他正嘗試與位於右側的角色溝通，但是右側的角色卻轉身背對著他，而且雙手盤胸，頭部上揚，顯示拒絕溝通的態度。

這個畫格內的情境與上一個畫格相同，但是人物的動作和構圖已經改變。左側的人物利用手部的動作和手勢，引起右側人物的注意。

左側的人物正與畫格外的角色交談中，右側的人物則朝著手指的方向凝視。

畫格內的兩個人物都轉頭朝向外側，似乎在等待畫格外的某人或某事的發生。

人物與對話框

每個畫格內的人物角色必須位於正確的位置，以便將對話框放在適當的地方。這裡並沒有一種如何運用對話框的標準方法，但是如何讓讀者透過對話框，清楚地瞭解故事情節，是你最重要的考量。

對話框的疑難排解

右側的範例圖，顯示如何解決人物和對話框之間的問題，以達到正確傳達訊息的目的。這些畫格顯示從不正確的方法，逐步演變為正確而精心設計的對話框和人物。

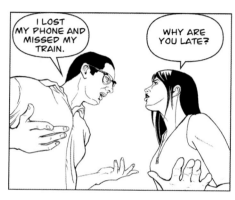

不正確
本圖稿的對話框和對白的構成不正確：問題在被問起之前，已經被回答了。

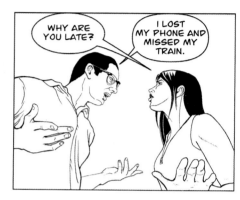

混淆不清
強烈不建議讓對話框的尾巴互相交叉，除非你急著趕在期限之前交稿。

對白文字與聲音特效

作家兼藝術家馬克·史邱爾茲(Mark Schultz)分享他的動漫小説Zenozoic Tales中的畫面，説明如何在畫格的人物角色周圍，有效地安排對話框、聲音特效、文字敘述等要素。

複數對話框

讀者的視線隨著對話框，在畫格內從背景轉移到前景，同時從左邊移動到右邊。這個畫格的構圖頗佳，對比也很強烈，因此讀者能清楚地知道人物談話的順序。穿插的畫格是強調兩個焦點人物的對談狀況。

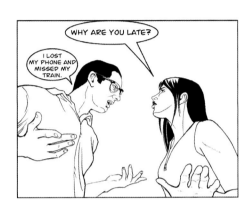

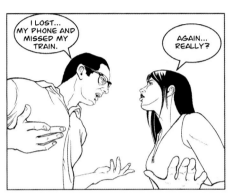

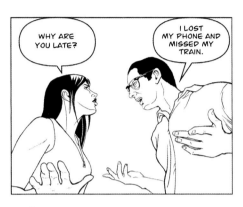

構圖不良

雖然畫格內的文字尚可清楚看到，但是整體構圖看起來很糟。一個構圖粗劣的畫格，並不適合加入對話框和文字。

問題解決了？

解決問題的一個選項是修改對話內容。如果左側男性人物必須先說話，右側的女性再回答的話，則可改變右邊女性回答的文字內容。

正確

解決畫格內由左而右閱讀對話框問題的最佳方法，是在最初的階段裡就建構正確的構圖，以便依據讀者自然的閱讀習慣，安排敘事文字和對話框。

建立場景

這個場景是以一個紙質捲軸加以介紹。畫格內長長延伸到前景的吊橋，引導讀者的視線集中在獵人的對話框。

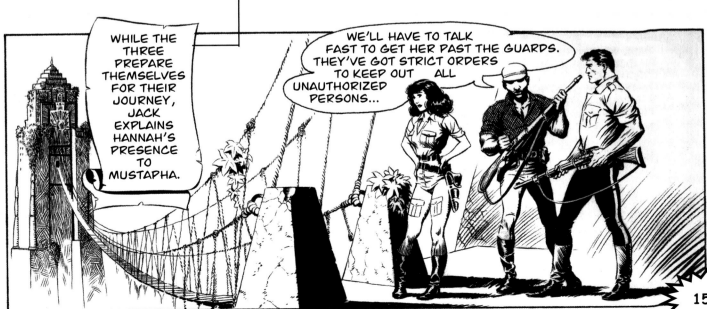

人物與對話框

154

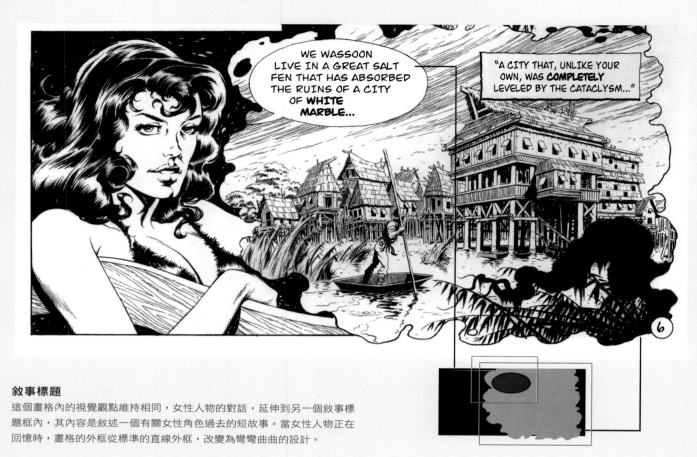

敘事標題

這個畫格內的視覺觀點維持相同，女性人物的對話，延伸到另一個敘事標題框內，其內容是敘述一個有關女性角色過去的短故事。當女性人物正在回憶時，畫格的外框從標準的直線外框，改變為彎彎曲曲的設計。

聲音特效

所謂聲音特效（Sound effects），在業界的專有名詞也稱為(SFX)。若在畫格內適當地配合某人或某種事物的動作，便能以動態文字形態增強整體氣氛。本範例圖中前景的人物正用他的武器射擊，而背景裡的兩個人物也對空中被射擊的生物產生反應。

▶ 兩個人物正在對話

當你由左往右閱讀時，對話框清楚地顯示誰正在講話。這個漫畫頁面之所以非常生動，主要是由於採用各種不同的相機角度，以及調整角色接近相機的距離，加上人物的身體語言和臉部豐富的表情變化。

I CAN'T' BELIEVE IT, I CAN'T BELIEVE YOU'D BE SO STUPID...

AND WHERE HAVE YOU BEEN LATELY?

NONE OF YOUR DAMN BUSINESS. DON'T CHANGE THE SUBJECT.

BALCLUTHA IS A DANGEROUS MAN! YOU **MUST** KNOW HE ISN'T TAKING YOU ON A MERE HUNTING TRIP!

YOU DISAPPEARED RIGHT AFTER YOUR PARTY. THOUGHT MAYBE YOU'D TURNED INTO A PUMPKIN. OR MAYBE IT WAS BACK HOME WITH **HIM**...

LORD BALCLUTHA IS MY **OFFICIAL** CONSORT..

OH...**LORD** BALCLUTHA. I GUESS THERE'S SOME REAL PRESTIGE IN BEING ATTATCHED TO A **LORD**.

WHATEVER FEELINGS I EVER HAD TOWARD BALCLUTHA DIED LONG AGO...

WHEN I LEARNED HOW VICIOUS HE COULD BE.

I KNOW. I'VE SEEN HIS TROPHY ROOM.

MORE THAN THAT, JACK. HE'S GAINED A LOT OF PERSONAL POWER IN RETURN FOR PERFORMING CERTAIN... **TASKS** FOR THE TRIBAL LEADERS.

HE CAN'T BE TRUSTED... AND HE KNOWS ABOUT **US!**

構圖

構圖是指在漫畫中以清晰和具說服力的方式，從一個畫格到另一個畫格，強調出視覺焦點所在，並述說故事的情節。

　　如何建構一個優良的構圖，並沒有固定的解決方式，也沒有任何規律和捷徑可以依循，只能根據基本原則作出最佳的決定。有些構圖可以引導讀者的視線，跟隨故事情節的發展節奏，有些則可能讓讀者產生排斥感。

　　當你在描繪漫畫圖稿時，你是否慎重考量過透視的三個視覺平面、線條的粗細、光線的角度、陰影的投射等等要素。這些要素的運用是否能引導讀者，進入你創造的故事情節裡面，還是會讓讀者分心呢？如果一條線或一個物件無法幫助讀者的視線，在連續的畫格內集中於畫面的焦點上，就必須加以修改或重新描繪。

置於中央的人物成為焦點

畫格內的人物角色成為視覺的焦點。請注意漫畫家如何決定讓背景維持精簡，只畫出足夠的道具來建構明確的場景。藉由畫面前景和背景內這些道具的尺寸，也能夠顯示出人物角色的身體比例。

身體語言創造視覺焦點

這個畫格內的基本場景，顯示一個美國城市忙碌的十字路口。畫面前景中的主角人物，從左側進入畫格內，他的身體只有顯示出腰部以上的部位。由於相機鏡頭採取畫格內所有人物的視平線取景角度，因此主角與其他人物的身體比例很協調。這個場景之所以顯得生動有趣，是漫畫家採用兩點透視法的緣故。通常採用一點透視法，只能顯示建築物的一個平面，而且只能顯示人物的側面圖像。背景中幾個正在觀看平板大電視的人物的身體語言，引導出這個畫格的視覺焦點。

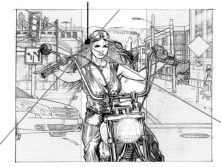

透視消失點

透視創造視覺焦點

騎著機車的女性人物位於畫面的中央，因此成為非常明確的視覺焦點。運用一點透視法的技巧，使場景內的許多事物，都會合在她身後的消失點上，更強調出她成為視覺焦點的強度。

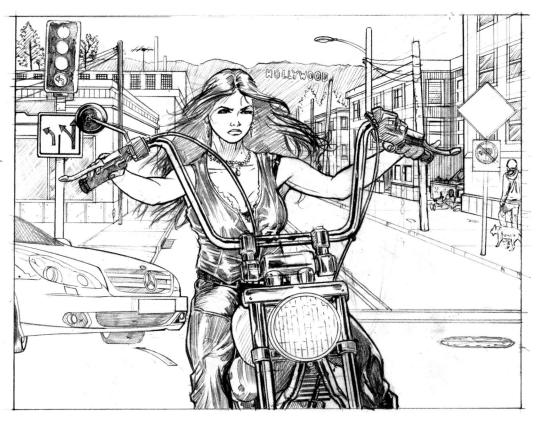

道具創造視覺焦點

這個畫格的黑色陰影與白色光線的對比，強調出人物的動態感。窗戶透射進入的光線，在牆壁上形成明確的陰影(2)。男主角被鬧鐘吵醒後，伸手去按掉鬧鐘(1)。此外，床鋪、床頭小桌、檯燈、鬧鐘等道具，也成為敘述故事情節的焦點。漫畫家採用稍微朝下的鏡頭角度，來建構這個畫格的構圖。

構圖

讓畫面生動有趣

在目前競爭激烈而且變化多端的漫畫市場上，漫畫家必須擁有紮實的基本素養和豐富的想像力。雖然耗費很多精力和時間，在畫格內精確描繪所有的構成要素，但是可能仍然無法獲得讀者的青睞。如果作品看起來平淡無趣，代表漫畫創作者沒有完成該做的事情。

在進行畫格的構圖時，並非僅僅畫出構成的要素而已，而是思考應該在畫格內包含哪些事物，才更能引發讀者的興趣。例如：添加一些動作或從不同的視覺角度描繪。雖然下列兩張範例圖稿，都描述相同的動態情節，但是第二張圖稿顯然比第一張更具有動態的視覺張力。

平淡無趣(1)

雖然畫面構成並無任何錯誤之處，但是看起來有點平淡和意象模糊，搞不清楚到底發生什麼事情。畫格右側黑色的物體，到底是啥東西？為什麼卡車司機要轉頭向後觀看？千萬不要認為讀者會依照你自己認定的建議，去詮釋畫面中所發生的情節。你必須給讀者一個清楚明確的畫面構圖，精確地敘述畫格內所發生的動態情境。

1

躍動與亢奮(2)

這張圖稿是以四分之三斜向的角度，描繪所發生的事件。當這輛跑車躲避警車的追逐時，卡車上的輸油管正好鬆開摔落下來，增強了逃跑車輛動態的危險性和緊張狀態。每個畫格應該從不同的視覺角度嘗試各種構圖，並找出最能傳達故事情節的設計。

2

180度法則

所謂的180度法則，是運用在電影拍攝時的一種指導方針。此種法則是指兩個或更多的角色在一個場景內，必須隨時保持從左到右的方向定位，以維持故事敘事的一貫性。如果超越這條想像中的規範線條，就可能產生混淆的現象。

越過右肩觀看

軸線

180°

越過左肩觀看

▲ 動作的軸線

想像在一個場景裡有兩個人物角色，畫一條動作的軸線(一條想像中的線條，從動作之前分隔相機)。如果遵照180度法則拍攝的話，則相機必然不會超過這條線，否則會產生視覺上的不連續狀態。

▶ 中性鏡頭的重要性

就如範例圖中所顯示的汽車一般，中性鏡頭(neutral shot)能夠改變移動中物體的方向。當你在第一個畫格內描繪一輛汽車由左側開向右側(1)，但是在第二個畫格內你希望汽車由右側開向左側(3)。如果缺少中性鏡頭的畫格(2)，則兩輛汽車會產生相撞的錯覺。

◀ 動作的法則

請觀察左側的範例圖稿。第1個畫格是個基本場景,其中的女性人物站在左側,男性人物站在右側。第2個和第3個畫格內,則分別是相機鏡頭變焦,拉近的兩個人物頭部的特寫。這時位於軸線一邊的想像中的一條線,並未被打破和超越。為了改變動作的方向,必須使用一個中性鏡頭的畫格(參閱下圖)。第4個畫格屬於中性鏡頭的畫格,而顯示兩個人物角色的側面。這是在第5個畫格人物動作,跨越想像中180度線,轉移到軸線的另一邊之前,在視覺轉換上必須採用的轉場畫格。如果缺少中性鏡頭的轉換,故事的視覺連貫性會被干擾,而造成讀者認知上的混淆。

▶ 打破法則

請觀察右側的範例圖稿。第1個畫格同樣是個基本場景,但是第2個畫格內的男性人物已經跨越了想像中的180度線,造成讀者認知上的混亂現象,使故事情節的發展產生停頓。讀者會誤認為畫格裡的男性和女性人物,正在與房間內看不見的某人交談中。第4個畫格再度打破180度法則,在沒有使用中性鏡頭的轉場畫格之前,就將相機鏡頭轉移到另一邊。你是否察覺到這個漫畫頁面與正規描繪的比較,較容易產生視覺混淆的現象?

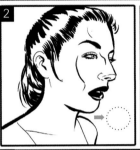
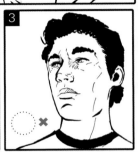

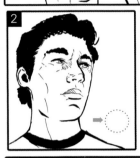

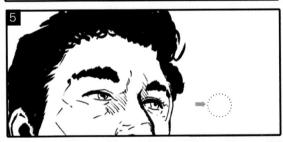

空間與虛空間

在漫畫的畫格內，人物角色與圍繞在周邊的空間之間的關連性，是非常關鍵的要素。空間是用來在一個平坦的表面上，顯示人物(或物體)之間的距離，更重要的是可以創造距離的錯覺。

虛空間

虛空間是一種構圖的工具。它最簡單的解釋是「未呈現其他事物的空間」，但是並沒有「負」(Negative)的涵義。上方的範例圖顯示人物角色周圍有很多的虛空間，因此感覺人物站在較遠的位置(1)。第二個畫格內的人物，由於虛空間較少，顯得比較靠近相機鏡頭。

水平線

一條位置較高的水平線，會使畫面中的人物縮小(1)。降低水平線的高度能壓縮地面空間，使讀者的視平線提高，讓人物看起來更為明顯重要。當地平線位於人物的下方，能使人看起來威風凜凜(2)。

相切

如果你讓兩個人物或線條在一個畫格內互相接觸，就會形成「相切」現象，產生兩個人物位於同一個視覺平面的錯覺，這會妨礙遠近感的形成，造成讀者的分心。右側兩個範例圖是選自著名藝術家漫畫課程(Famous Artist Cartoon Course)，示範如何避免發生相切的問題。

錯誤

男性人物的頭部與畫框接觸，鼻子和手指似乎黏在燈罩上，報紙下緣與沙發椅的底部形成一條線，分不清楚兩者之間的起始關係。其他相切的例子，請參閱圖中箭頭所示位置。

正確

比較前面錯誤的圖稿，這張圖稿已經修正許多相切的錯誤點。在鉛筆打草稿的階段，就必須避免相切點的產生(到了上墨的階段再修改，就太遲了)。利用圖稿互相疊合後，檢查其中要素是否相切，或者讓人物和物體之間確實分開，是避免發生相切的方法。如果兩個物件原本就必須接觸(例如男人的手肘放在沙發扶手上)，就不存在相切的問題了。

引導讀者跨越空間

當讀者的視線在故事的畫面裡移動時，必須能清楚地掌握動作的節奏。下面的範例是克理斯‧馬利南(Chirs Marrinan)所畫的蝙蝠俠。這是個瞭解漫畫家如何透過畫面的動作，引導讀者視線的好例子。

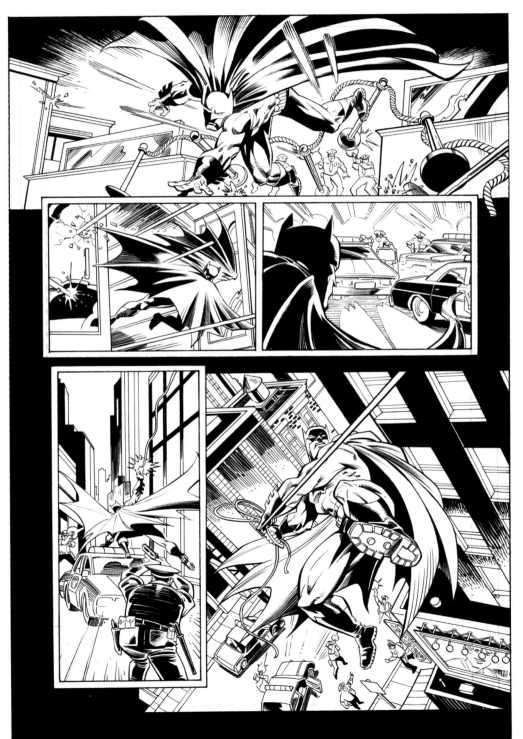

畫格1

採取低角度仰拍的蝙蝠俠位於畫格的中央，成為視覺的焦點。蝙蝠俠所穿著的披風，以及放射狀的線條，都誘導讀者的眼光朝向下方集中。這是一種藉由視覺暗示，引導讀者視線移動的技巧。

畫格2

當蝙蝠俠衝出去的時候，子彈的射擊彈道線穿透玻璃門。子彈的射擊線和蝙蝠俠的披風，再度發揮引導讀者視線，從左側移動到右側的導向功能。前面的畫格的移動方向，則是由上而下。

畫格3

讀者的視線被引導到前景的蝙蝠俠身上。他身上填墨的黝黑披風和頭罩吸引讀者的注意力。位於右側的警車，則形成一個將讀者視線，誘導到背景中警察的框邊效果。放射狀的警車燈光，也使讀者的注意力集中到警察身上。

畫格4

漫畫家採取一個仰角的讀者觀點鏡頭角度，描繪蝙蝠俠在警車車頂上跳躍，並從手腕向上方發射連繩鉤爪的畫面。建築物的透視線條，會合在蝙蝠俠前方的消失點，使讀者的視線被吸引到畫格的中央。

畫格5

這個範例圖是採取俯瞰的角度，描繪蝙蝠俠衝向天空的畫面。運用透視技法誇張地踢向讀者的腿部，成為視覺的焦點。畫格內光線與陰影的對比，以及線條的粗細變化，加上人物的身體語言，形成極佳的動態視覺效果。

建構畫格的動態

你必須根據腳本詮釋出漫畫的場景，而如何在畫格內
建構出正確的動態場面，是漫畫成功與否的關鍵。如
果腳本如本頁的範例圖一般，並未清楚地描述背景資
料的話，則難度將特別高。

　　雖然大部份的畫格，都
屬於直式或橫式的長方形框
格，但是卻有許多不同的方
法，可在一個場景內，建構
出傳神的動態畫面。這個傑
出的漫畫作品，將其他所有
的事物都裁切掉，只留下視
覺的焦點：人物角色本身。

第1頁
畫格1-3
第一個起始的畫格是一個全黑的畫
面，然後轉移到用手點燃打火機的
畫面。這些連續的畫格，呈現某種
危險和不祥的預兆，暗示著主角喜
歡在談話時點燃香菸。

畫格4
相機鏡頭向後拉遠，呈現出嫌疑犯
被審問者審訊的場景。審訊者拿著
香菸的手，引導讀者視線移動到嫌
疑犯身上。

畫格5
這個畫格內嫌疑犯的鏡頭角度，已
經從讀者的觀點角度(POV)，轉變
為由下而上的仰拍角度。

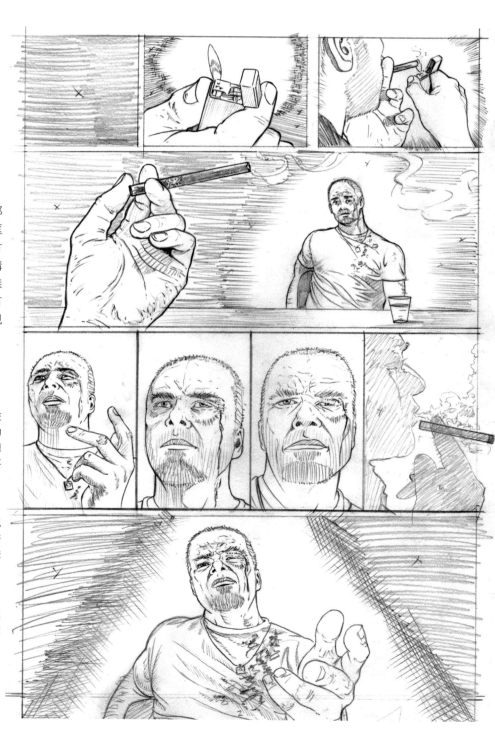

第2頁

畫格1-3

審訊者以大特寫的方式,顯示正在抽煙的畫面。第3畫格則以視平線的高度,建立透視遠近感。

畫格4-5

在敘述故事情節時,黑色剪影的輪廓圖是非常有用的要素。人物的身體語言顯示,當嫌疑犯身體後仰靠到椅背時,審訊者意圖從嫌疑犯那裡獲得更多的情報。第5個畫格顯示嫌疑犯的頭部特寫鏡頭,他好像被揍了一頓,所以看起來很不高興。

畫格6-7

相機鏡頭採取低角度,從審訊者的背後拍攝,嫌疑犯正雙手交叉胸前,聆聽著他不希望聽到的事情。在第七個畫格裡,嫌疑犯開始述說以前發生的有關小女孩的故事。

畫格8-10

場景轉移到一個小女孩正在郊區,享受騎乘三輪車的樂趣。請注意小女孩臉上的表情,在一個小惡霸從草叢踏出來時,由歡樂轉變為恐懼的變化情形。最後一個畫格採取低角度鏡頭,使小惡霸更具有欺凌弱小的視覺張力。

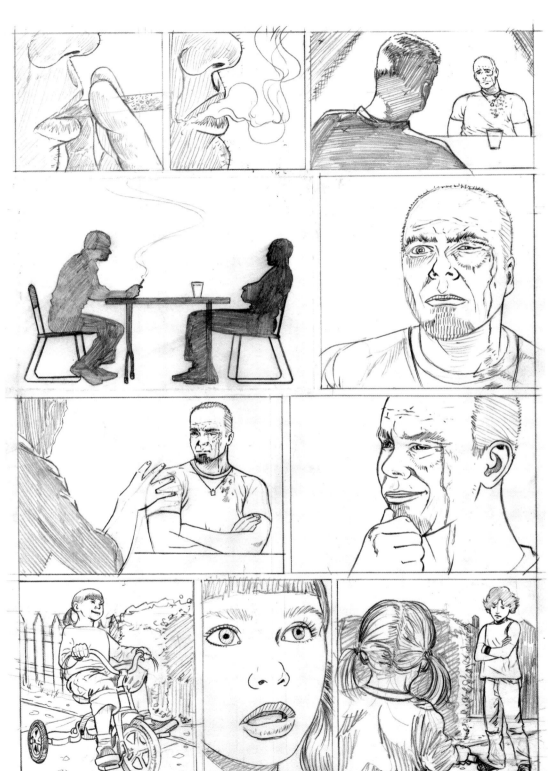

建構畫格的動態

人物與畫格

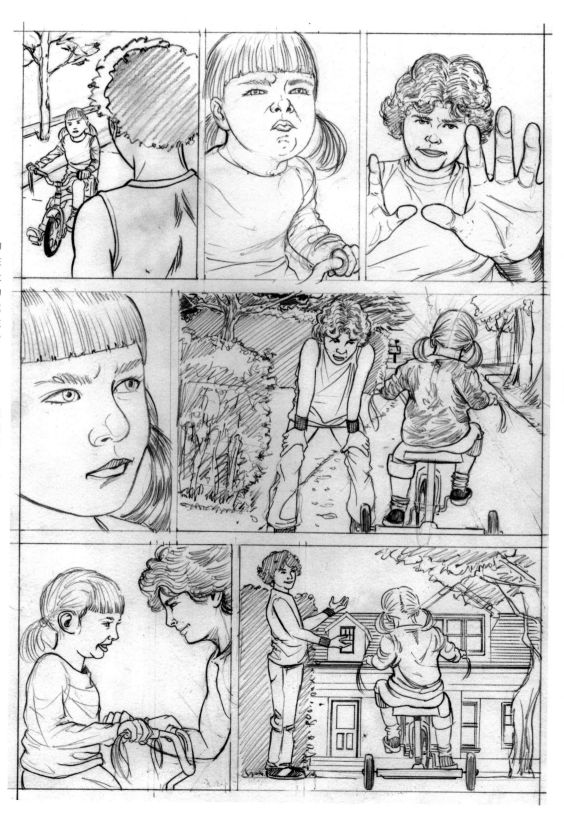

第3頁

畫格1-3

第1個畫格從小惡霸的肩膀上方，採取俯瞰的角度描繪，使背景中的小女孩，看起來比小惡霸弱小。在第2個畫格內，小女孩臉上呈現大膽蔑視的表情，手掌緊握三輪車的把手。第3個畫格顯示小惡霸採取防禦的姿態。這個畫格採用小女孩的觀點角度(POV)描繪，也讓讀者彷彿坐在小女孩三輪車的座位上，所以讀者就等於是故事中的角色。

畫格4-5

第4個畫格顯示女孩臉上露出猜疑表情的特寫鏡頭。第5個畫格以較詳細的背景細節，重新導入郊區的場景，提醒讀者事情發生的場所。小惡霸與女孩交談時，身體靠近小女孩並且彎著膝蓋。

畫格6-7

小惡霸為了消除小女孩的疑慮，顯示出他並無惡意，而且鼓勵她繼續在人行道上騎乘三輪車。你可注意到小女孩身體稍微偏向惡霸，顯示出她感覺較為安心舒適。

第4頁

畫格1-5

小女孩在第1畫格內的微笑有點懷疑的意味,小惡霸則在第2個畫格內以微笑回應。第3和第4畫格以特寫的方式,描繪女孩再度踩踏三輪車,打算繼續前進,但是第5個畫格,顯示小惡霸又站在前面擋路。

畫格6-7

女孩的臉上顯現出不安的神情,可能是擔心小惡霸又要對她不利。請注意她在第6個畫格內的表情,與前面第一畫格內的神情有何差異。在第7個畫格裡,小惡霸出手將三輪車推倒,使小女孩跌入草叢中,並且露出得意洋洋的神色。

畫格8-10

小女孩跌坐在草叢內,既生氣又覺得被羞辱,她抱著自己的膝蓋蜷縮在草叢中。接下去的畫格採取越肩鏡頭的角度,描繪小女孩望著小惡霸,騎著她的三輪車離去的畫面。最後一個畫格描繪小女孩流淚而哭的景象,最能傳達她傷心的情緒。如果漫畫家能有效地描寫人物的情緒變化,不僅能使讀者身歷其境,更能凸顯角色人物的特質。

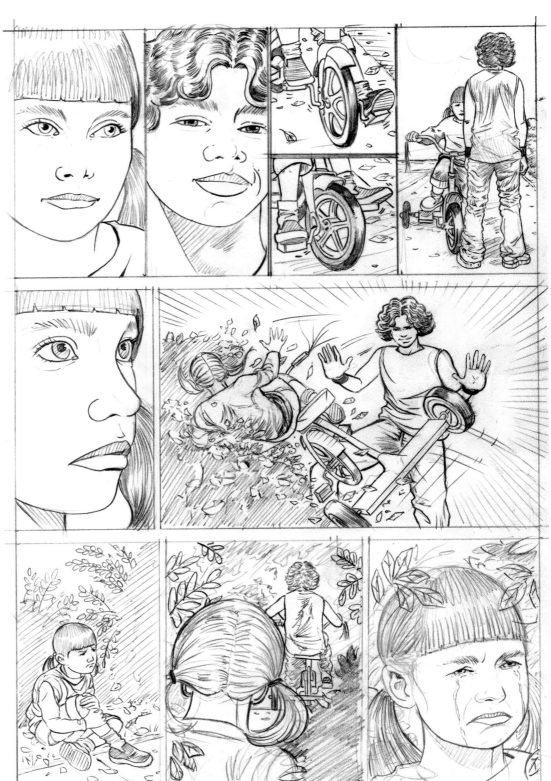

建構畫格的動態

165

駐地藝術家：阿敏・阿麥特
漫畫頁面的版面設計

畫家簡介

阿敏・阿麥特從紐約市視覺藝術學校畢業後，成為一個漫畫藝術家。他曾經為Moonstone Books 公司創作最暢銷的兩個系列漫畫：反暴戰士盟(Buckaroo Banzai)和暗夜魔王(Kolchak: The Night Stalker);以及Scholastic Books公司、微軟公司的Xbox, IDW Publishing 公司的大小角戰役(Battle of Little Bighorn, Code Word: Geronimo),同時從事Blind Spot Pictures電影公司的鋼鐵蒼穹 (Iron Sky)電影改編工作。
目前他從事書籍的改編，以及數個創作者擁有的企劃案。
他與妻子馬莉亞目前居住在波多黎各的聖居安市。

概略圖 [1]

我在畫任何概略圖之前，都先將故事腳本從頭到尾仔細研讀一番，然後才回頭開始畫概略圖，通常這便是我想到的第一件事情。我先描繪簡潔的形狀和塊面，以獲得基本的創意概念，並掌握畫格之間的連貫性，以及如何進行畫格的構圖，達到精確敘述故事情節的目標。大多數的狀況下，我都依據腳本來畫概略圖。

版面設計 [2]

當我設計一個漫畫的版面，並且覺得最能符合我的需求，就會畫一張全尺寸的概略圖速寫稿。在這個階段裡，我開始檢視每個草圖的內容，並確認該畫格的相機鏡頭角度和取景，是否最適合即將描繪的系列畫格。基本上我是根據創造一個眼睛的視覺導引線，來決定相機鏡頭的角度，以便故事情節能以視覺的形

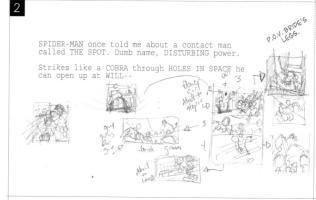

SPIDER-MAN once told me about a contact man called THE SPOT. Dumb name, DISTURBING power.

Strikes like a COBRA through HOLES IN SPACE he can open up at WILL--

式，從一個畫格延續到下一個畫格。此外，我利用場景的拉遠/拉近，以及俯瞰/仰視等鏡頭變化，模擬各種不同的動態。

草圖 [3]

在這個階段裡，我開始真正地描繪地點、人物角色，以及整體場景。我會在圖稿之下放置一張格子底稿，以便檢查所有的事物是否符合透視法則並且對齊。此外，我也描繪人物角色和服裝，確認比例是否正確和符合常情。既使在這個階段裡，我仍編輯/修改某些圖稿，讓畫格與畫格之間，能維持視覺的一貫性。

最終鉛筆稿 [4]

在完成的鉛筆稿裡，我會擦掉格子底稿和修改部分內容，使畫面符合根據故事腳本所創作的原始概略圖，而且生動傳神。雖然鉛筆圖稿已經屬於完成的階段，但是如果我發現某些構成要素有問題或需要修改，就會擦掉錯誤之處加以修正。由於故事情節的掌握和演繹最為重要，因此任何能夠促使故事更為精采的事情，都列為優先執行的事項。

漫畫頁面的版面設計

7 動漫小說預覽：
完成的頁面

本章將介紹丹尼爾·寇涅(Daniel Cooney)為原子雪人(Atomic Yeti)＃1所撰寫的完整原始腳本，並在旁邊輔以傑夫瑞·海密(Jeffrey Hime)完成上墨的動漫小說頁面，讓你充分了解藝術家獨特的創作歷程，而且每個頁面都附有丹尼爾·寇涅詳實的註解。

````
**170**

動漫小說預覽：完成的頁面

**頁面 1**

在歷經多次的修正和調整之後，才決定這個起始的場景。我們決定將一個場景，使用溝槽狀的間隔，把連續動作分隔為數個畫格，以顯示滑雪者在暴風雪中滑過森林的動態。請注意人物穿著的褲子上的褶紋，會隨著滑雪動作而變化。

參閱p.96-101　褶紋的規則
參閱p.150　進入與離開畫格

**頁面 2**

這個頁面內的相機鏡頭，在每個畫格之間轉換。我希望這些角色人物，在半夜的暴風雪中滑行時，能顯現出驚恐和絕望的氣氛。我利用這些裸露半身的人物角色，正在某種看不見的威脅下奮力逃命的畫面，建構這種混亂的場景。漫畫家傑弗瑞·海密一開始就替這個故事，設定了一個的風格。一個傑出的藝術家能夠利用角色的身體語言，以及服裝上的褶紋變化，充分詮釋場景中必要的故事情節脈絡。

參閱p.152-155　對白文字與聲音特效

**頁面 3**

第1畫格與第3畫格人物角色的手勢，增強驚恐情緒的表達效果，臉上驚駭莫名的表情，讓讀者感受到追逐他們的不明怪物，已經近在咫尺了。在這個場景中，採用俯瞰的鏡頭角度和特寫的技巧，更能誇張地強調出人物恐懼的情緒。你可感受到第1畫格內人物的手掌，絕望地往前伸展，企圖抵擋和阻止即將罩頭襲來的威脅。男人臉上的陰影和睜大的眼睛，以及緊握的拳頭和顫抖而畏縮的身軀，更強化戲劇性的恐慌表情。

參閱p.90-92　手部的細節

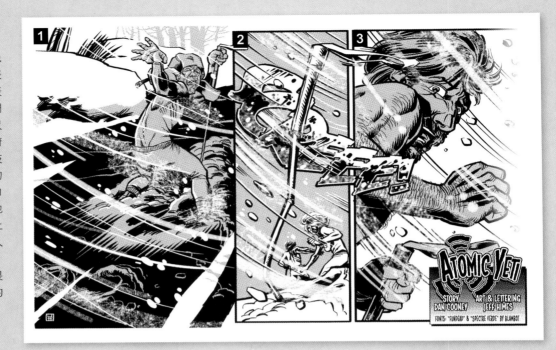

**頁面 4**

　　一個新的場景被導入第4頁面。漫畫家利用報紙上刊載的狼人圖片，採取類似前一個頁面　滑雪者的姿勢，誘導讀者將兩個頁面的內容連結在一起。在與一位傑出的漫畫藝術家合作時，常常會激發出類似這個頁面的絕佳創意，讓故事情節更加視覺化。

　　橫式的版面設計，是採取類似美國星期日報紙連載的連環漫畫的形式。這種版面格式，也很適合在電腦螢幕和手持行動裝置上觀看，提供讀者不一樣的觀賞方式。

參閱p.120-121 道具與細節
參閱p.162-165 建構畫格的動態

首次出現在第2畫格的蘋果，是一個連繫整個場景的重要視覺標誌。當相機鏡頭隨著不同的畫格變動時，蘋果成為一種敘述故事情節時的視覺追蹤工具，讓讀者能夠持續聚焦在主要人物角色身上。

動漫小說預覽：完成的頁面

**頁面 5**

不論角色人物是否走過場景，每個故事的發生地點，必須設定一個基本的場景，讓角色在其中演繹故事的情節。畫格內相機鏡頭的取景變化，能讓讀者感受故事到底發生在何時與何處，以及場景內發生什麼事情。右側範例畫格中的人物，採取不同的鏡頭角度取景：四分之三仰視角度、低角度直視、水平側面角度拍攝整個人物，以及在最後一個畫格採取俯瞰角度，拍攝複數人物的取景方式。這些連續畫格內的視覺標示物，就是主角身上穿著的黑色短大衣。在每個畫格內，主角雷恩(Lane)都是故事情節的視覺焦點。

參閱p.134-137相機鏡頭取景與角度
參閱p.120-121道具與細節

**頁面 6**

在第一個畫格內，我們清楚地看到主角走路的連續動作。這是採取同樣鏡頭角度的靜態取景方式，顯示主角雷恩正漫步走過紐約時報大樓，明顯地看出他是個新聞記者。在這個頁面中，我們看到蘋果連續出現在畫格內，成為視覺追蹤的標示物，直到它被扔在垃圾桶內為止。描繪平常隨手可得的物件，是漫畫裡很重要的參考資料。作為一個傑出的漫畫家，你必須手藝精湛而擅長描繪任何東西（建築物、夾克外套、賣報攤位、垃圾桶，甚至腳踏車的輪圈），才能在專業領域　與他人一較短長。

參閱p.24-25　建立參考資料庫

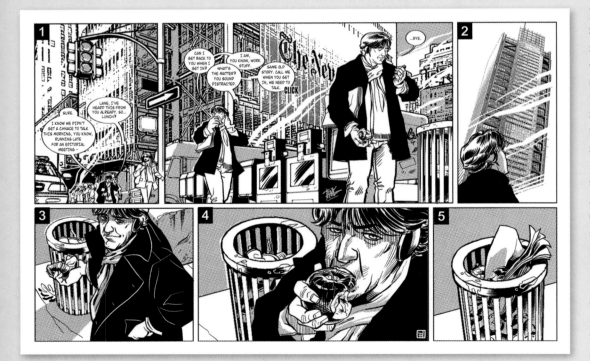

## 頁面 7

每次在轉換故事的場景時，必須在頁面上明確地建立新的場景，否則你將會在故事情節轉變的過程中，喪失了你的讀者。這個頁面採用各種不同的鏡頭角度和取景方式，使故事變得更為生動。一個電梯按鈕的特寫放大圖，能顯示主角目前正要去地方。接著將鏡頭向後拉遠，呈現一個建築物大廳的新場景，同時看到主角人物(從黑色短大衣可以辨認)正要搭乘電梯。

現在你已經進入一個新場景：主角進入並走過這個場景。當他獲知一個壞消息時，手掌過份用力而捏扁咖啡紙杯。透過畫面的視覺性暗示，顯示出主角因為知道即將被解雇，而累積了許多焦慮。最後一個畫格，呈現主角人物陰鬱的表情。

參閱p.42-45　臉部表情
參閱p.90-92　手部的細節

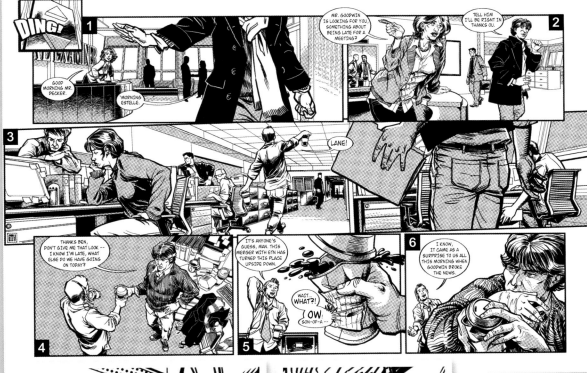

在這個頁面中有許多細節，發揮頗為重要的功能。例如：第一個畫格背景中的人物側面剪影圖，顯示兩人正在握手(最上方放大圖)。第二個畫格內，則顯示兩個正在等電梯而且交談的人(中間放大圖)。第3個畫格背景遠方，出現人物角色(下方放大圖)。這些細節不僅能利用透視法，建構出故事的場景，也能賦予讀者深刻的印象，瞭解這個辦公場所內，充斥認真工作和摸魚打混的員工。

請注意第3畫格內坐在椅子上的男人，正注視拿著咖啡杯的人物(左側圖)。雖然這只是小小的身體語言動作，卻讓你的故事情節生動起來。你一定希望讀者能有如身歷其境般，進入你所創造的世界。

咖啡紙杯上半遮掩蓋子的細節(左側圖)，能傳神地顯示出人物角色當時的心境。

動
漫
小
說
預
覽
：
完
成
的
頁
面

## 頁面 8

前面3個畫格都採取相同的鏡頭角度，描繪腰部以上的景象。這種建立人物角色連貫性的方法，能協助讀者隨著故事劇情的發展，識別出各個人物角色的特質。最後兩個畫格，採取俯瞰和仰視的角度描繪人物。這時人物的身體語言，也發揮增強戲劇張力的功能。各種手勢與臉上的表情，都傳達了角色的情緒變化狀態。

參閱p.134-137 相機鏡頭取景與角度
參閱p.90-92 手部的細節

為了創作右側畫格的抽煙畫面，藝術家本身對著鏡子吞雲吐霧，以獲得寫實的參考資料。你可以請朋友擺姿態，供你拍照參考，或者參考電影的抽煙畫面。請注意觀察拿著香煙的手指位置，以及人物噘嘴吐煙圈的姿態。

## 頁面 9

漫畫家利用吐出的煙圈，作為人物交談的對話框使用。我覺得這是個蠻不錯的創意。如果你仔細觀察第4畫格，會發現漫畫家傑弗瑞・海密，利用人物坐著的椅子背面，當作對話框使用。

參閱p.34-35眼睛與眉毛的細節
參閱p.152-155人物與對話框

背景是故事裡的人物角色活動
和呼吸的地方，因此屬於非常
重要的元素。不過，有時候你
必須讓背景空白（尤其是前面數
個畫格，已經清楚呈現背景），
以增強人物角色的視覺強度。
也許在這個畫格內，人物角色
必須陳述故事的重要情節。這
樣也可以幫助讀者的視線，集
中於故事的關鍵情節上。

參閱p.156-159 構圖
參閱p.74-75 人體透視短縮畫法

男性人物拿著香煙的手
指向前方，產生很強烈
的透視短縮效果（左側
圖）。一個類似這樣的
畫格，極具動態感和戲
劇張力。

從畫格4和畫格5的範例中，可
以看到如何在兩個相鄰的畫格
內，採用同樣的構圖，以顯示
時間的經過。在第4畫格內，
男性角色一面望著窗外一面喝
著酒，在第5個畫格內，他吸
了手中的香煙。這時原本在背
景內的另一個角色，也隨著畫
格的轉換，身體產生微妙的動
態變化。

參閱p.156-159 構圖

動漫小說預覽：完成的頁面

## 頁面 12

由於這個場景是延續前面的辦公室場地，因此漫畫家決定將第1畫格的大部分背景省略(我也贊同)，以凸顯畫面中的兩個人物角色。畫面中的老闆一面倒酒到杯子內，一面對著另一個人物，說明新工作的注意要項。

參閱p.42-45　臉部表情

背景中坐在椅子上的人物，肩膀無力地下垂前傾，臉上呈現失望的神情。此時人物的臉部表情和身體語言，再度扮演重要的功能。站在前景中的人物，背部呈現小小的弧度，一面倒著酒一面抽著煙。他身上服裝的褶紋，顯示出人物動作的微妙狀態。

## 頁面 13

正如以前頁面中所敘述的一般，標題框是用來作為場景的陳述旁白。當最後一個畫格的人物，手拿著檔案資料交給主角時，這個場景就宣告結束，並且回歸到辦公室的場景(請注意如何立即重建辦公室場景)。最後的畫格採用讀者的觀點鏡頭角度，因此當故事情節繼續發展時，讀者彷彿變成人物角色般，融入故事的情節之中。

參閱p.134-137　相機鏡頭取景與角度

第2畫格內的光線和陰影對比，使動態更具戲劇張力(右側圖)。請注意她如何扭轉身體，並用左臂支撐身體重量的動作。

上方圖稿內的兩個男人正在交談，其中一個男性正在穿夾克，顯示他正要離去，另外一個人物雙手叉腰，表示已經結束他們的談話。請注意兩人的身體語言，如何影響動作的表現。

手勢和臉上的表情變化，是有效和明確傳達故事情節的關鍵要素。

## 頁面 14

故事的場景轉移到雷恩老闆辦公室外的工作場所。透過第1畫格內兩個人物角色，走過一個工作職場的畫面，馬上建立一個新的故事場景。在這個場景內，存在著幾個傳達故事情節的手段和方法：採取低角度仰拍的方式描繪動作，營造頗為有趣的視覺效果。第3畫格內雷恩和他老闆的側面圖，以及第4畫格內雷恩手上拿著檔案夾的特寫鏡頭，加上第5和第6畫格採用從同事的觀點鏡頭角度(POV)等，都提醒讀者故事中角色的位置。

參閱p.134-137相機鏡頭取景與角度

老闆身體前傾逼近屬下的身體語言，明確地顯示他對屬下員工的憤怒情緒，而屬下則身體後仰畏縮地抵擋老闆的進逼。這種故事情節延續到最後一個畫格，顯示被罵之後情緒低落的員工，正在講手機。.

## 頁面 15

上一個頁面最後的畫格,顯示主角雷恩正在跟未婚妻打電話,因此能夠清楚地與這個頁面的新場景,建立連貫性的關係。在第1個畫格內,建構了讓讀者瞭解故事的場景,並不是原來的辦公室,而是戶外的新場所。當主角雷恩知道未婚妻要去另一個城市擔任新聞主播,而打算離開他時,兩人所呈現的身體語言,是傳達故事情節發展的關鍵要素。

參閱p.134-137相機鏡頭取景與角度

請注意這對訂婚情侶之間身體語言的差異。雷恩對於分手這個嚴肅的問題,擺出一派輕鬆的姿態,未婚妻則傾向與他進一步深談。她雙臂和雙腳都互相交叉,雙肩向前傾。這種身體語言,正好顯現這個角色的特質。

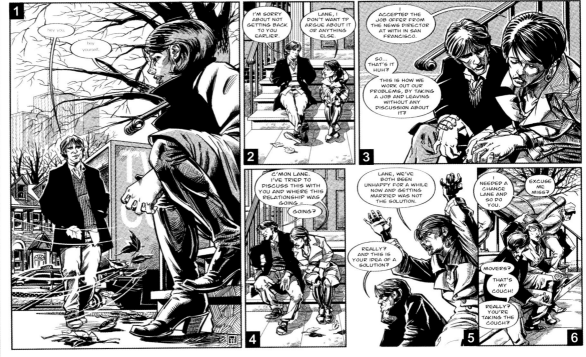

讀者從男人的身體語言,可以看出他對未婚妻所說的事情,沒有多大興趣。她身體偏移倒向男友身上,顯示出想要徵求他同意的傾向。如果這個畫面裡的兩個角色,只是單純地端坐在臺階上,就無法有效地呈現故事的張力。你必須在日常生活中,仔細觀察人們互動的情形,拍一些參考照片,畫一些速寫稿,或者從其他資源儲存數位影像檔案,作為描繪時的參考,讓自己成為傑出的故事傳述者。

動漫小說預覽：完成的頁面

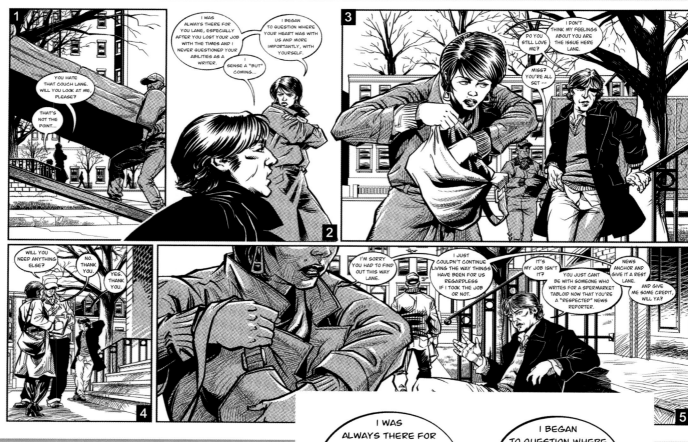

## 頁面 16

在這個頁面的畫格裡，人物所呈現的身體語言，在描述雷恩和未婚妻麗貝卡之間的關係上，扮演很重要的關鍵功能。第1個畫格裡，當搬運工人正在搬移舊長沙發椅時，兩位主角人物以黑色剪影的形態，出現在背景之中。第2個畫格內，兩人的姿勢與前一畫格相同，但是相機取景角度不同，這樣可以維持讀者視覺上的連貫性和明確性。從第3個畫格裡顯現的人物身體語言上，可以看出兩人對同一種狀況的不同反應。未婚妻麗貝卡顯然急切地想要離開，可是雷恩卻一派輕鬆的樣子。請注意男主角雷恩在這些畫格內，都沒有移動位置，女主角麗貝卡從頭到尾，大致上也處於相同的位置，但是運用鏡頭的移動與取景角度變化，就能讓畫面呈現多樣的動態感覺。

參閱p.160-161 空間與虛空間

請注意沒有邊框的開放式第2畫格內，虛空間的空白部分環繞著人物角色周圍。比較其他畫格內非常複雜的背景細節，這種清爽開放的畫格設計，能讓讀者的視覺獲得短暫的停頓和紓解，以聯想尚未呈現的故事情節。

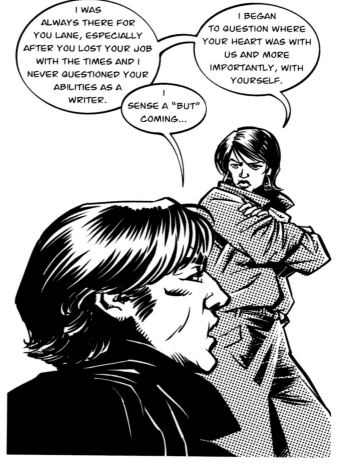

## 頁面 17

在這個頁面內,身體語言在每個畫格中,都再度發揮敘述故事情節的功能。身體語言能增加角色之間談話內容的強度。漫畫家在第1畫格和第2畫格,以及第5畫格和第6畫格之間,利用拉近特寫的技巧,處理相機鏡頭的取景變化。雖然有很多方法,可以呈現情侶分手的場面,但是請注意漫畫家如何在畫格的轉換過程中,呈現女主角麗貝卡分手說再見之後,雷恩落寞寂寥的神情。

參閱p.42-45臉部表情

在漫畫故事情節的敘述上,有時候簡潔比繁雜更具說服力。你可嘗試讓畫格內的人物,透過表情和身體語言,自行闡述劇情。你立即會發現單純的圖稿,也能與加上許多對話框的畫格一般,發揮暗示與共鳴的效果。這便是無聲勝有聲的境界!

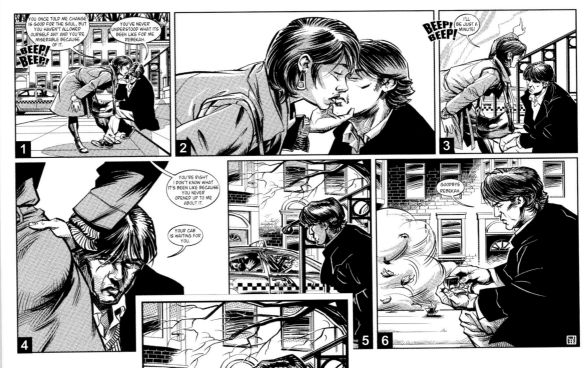

當未婚妻搭乘計程車離去時,留下孤寂的雷恩獨坐在階梯上,面對淒涼無望的光景。這個畫格具有某種模稜兩可的涵義:未婚妻麗貝卡在計程車窗戶上揮手,可能被解讀為揮手說再見,也可能是企圖最後一次把手伸向雷恩。這些微妙的視覺暗示線索,提醒讀者在表象之下,可能存在更深層的意義。

**頁面 18**

第18頁面以一個基本場景，告訴讀者故事的情節，已經轉移到不同的場所了。每次在導入一個新場景時，必須建構新的地點和時間點。這個頁面的時間點，已經從以往故事情節中的白天，轉變為目前的夜晚。雷恩正在醫院內，探望以前的老同事。導入這個場景的目的，是揭露一些有關雷恩的往事。最後一個畫格內，顯示一隻手推開房間的門，並藉此框出位於背景的雷恩。此種處理方式能讓讀者產生某種疑惑，並引誘讀者繼續翻閱下一頁，以探究那是誰的手？他們為何要竊聽呢？

參閱p.134-137　相機鏡頭取景與角度

在頁面或畫格之間，引導讀者的視線時，光線與陰影的運用是極具效果的工具。在這個場景內，我們俯瞰著一個房間裡面的兩個人物。由於牆壁、床鋪、地板的黑色陰影形成一個框邊，使讀者的視線集中在人物身上。採取俯瞰鏡頭的角度，描繪兩個人物角色，產生透視的視覺效果，也反映出雷恩低落的情緒。

請注意病患身邊托盤上的玻璃製物件。這個道具的陳列位置很微妙，但是它頻繁地出現在各個畫格中，必然是要告訴讀者，它不是個背景裡的一個單純道具而已。

## 頁面 19

上一個頁面最後畫格內開門的手，在新頁面最初的畫格中，轉變為開門的局部黑色剪影人物。此時雷恩所表現的身體語言，是要讓讀者體會雷恩對於病患媽媽的出現，到底產生何種反應。第5畫格內病患媽媽的蔑視表情，正好說明最後一個畫格中，為何雷恩迅速離開的緣故。

參閱p.42-45 臉部表情

利用其他角色框出畫面的視覺焦點，是一種很有效的技巧。例如在這個畫格中，照顧兒子的母親位於前景，兒子位於中景，而主角人物是位於背景中，並且對於她的到來，產生某種情緒反應。這種處理畫面的技巧，能夠產生空間的遠近感，並創造人物之間互動的動態。

最後一個畫格終於讓讀者明白，那個玻璃物件原來是雷恩的新聞採訪獎盃。病患母親拿著獎盃的畫面，暗示著那個獎盃原本應該屬於她兒子的獎項。就像前面的頁面一般，這個頁面最後的畫格，也以手部的特寫作為一系列畫格的結束，但是這次是顯示雷恩在背景中，正走像房間的門口。

# 讓作品亮相

所謂作品集，就是藝術家提示給編輯委員會審查的作品集成，並且能自豪地說：「這就是我的創作」。一份作品集就是藝術家作品的精華目錄；編輯委員們能透過作品集，明瞭藝術家的創作歷程，以及作品的風格，如何隨著時間的變遷，產生何種變化與日趨成熟的過程。

把你正式出版銷售的第一個作品(如果有的話)，放在作品集的最前面，包括原始圖稿的影本，以及完成的漫畫書。如果你想把出版的漫畫書，只排列在自己的書架上，那也無可厚非，但是任何書冊被你帶來帶去，都會逐漸變舊和磨損。放在書架上的書籍當然都是嶄新而無缺損，可是那只是純粹自我炫耀而已，並非拿來閱讀之用。

作品集應該包含並未出版的部份，當然那些作品必須是優秀的作品。由於作品集是要讓別人留下深刻的印象，因此請確認其內容都是傑出作品。

## 如何編排與呈現你的作品

作品集內的作品，必須能夠呈現成長與進步的歷程。因此你可採取人物分類的方式，或者採取時間先後順序的方式(顯示你進步的歷程)，編排你的作品集。最重要的編排關鍵，是以井然有序和專業的方式，將作品集結成冊。如果你採用扣眼活頁夾的裝訂方法，則可以在審查會議上，把各個作品卸下來傳閱。

- 請勿使用太大的檔案夾。你必須隨身攜帶它，而且出版社的編輯們，不希望像桌面一般大的東西，丟到他們辦公桌上。
- 如果原始圖稿太大，請用攝影或掃描的方式，將尺寸縮小為品質優良、便於攜帶的拷貝影本。
- 請將每件作品都加上可以分開的保護套，以便於攜帶和保護作品。

## 作品集檢核清單

作品集必須包含下列資料：

- 聯絡資訊：姓名、電子郵件位址、聯絡電話號碼。
- 簡短的自傳：說明為何熱衷於創作人物作品，以及未來創作生涯的目標。
- 傳統的手繪作品，包括描繪人體的形態。
- 你認為最傑出的作品範例。
- 條列出你擅長操作的繪圖軟體名稱。
- 條列出任何你曾經為其他客戶創作的作品。

- 作品集內只放進自己覺得滿意的作品。如果你放進本身並不確定是否優秀的作品時，可能會被眼尖的編輯挑出來批評。別忘了你是藉由作品集，推銷你自己。
- 請將作品的每個頁面，分別裱貼在個別的紙板上，或者已經裱在紙板上的強韌紙張上。
- 請勿在邊緣留下太多的空白，多餘的白色部分，將會在複製的過程中被裁切掉。由於紙板很昂貴，超出應使用的份量，就算是浪費了。
- 請在每張紙板或厚紙上，覆蓋一張描圖紙。這不僅能保護作品和紙板，也提供空間讓自己或出版商，在上面書寫有關打樣或尺寸規格的特殊備註。
- 請勿使用不同尺寸的紙板。規格統一、包裝完整的作品，在郵寄或遞送給出版社時，最不易發生破損的情況。
- 請在每塊作品紙板上，寫上書的名稱和出版社，以避免保護紙張脫落時，無法辨識作品的歸屬。此外，請加上頁面的編碼(書的頁碼，非手稿的編號)，以及自己的姓名。

## 需要為作品加上文字說明嗎？

如果你認為有必要，可加上簡潔的文字說明。一般而言，出版社的編輯們會在短時間內，一次審查許多份作品集，因此翻閱的速度很快。如果他們中意你的作品，就會再仔細地審閱你的作品及文字說明。這時簡潔的文字說明，能提供他們更豐富的細節和視覺經驗。通常簡短而清晰的資訊，例如：作品企劃案的主題名稱，所使用的軟體或媒材等文字資料，就已經足夠了。

## 呈現作品的格式

網頁和部落格是呈現和傳播人物作品的最佳途徑。透過電子郵件和網頁的連結，其他人很容易觀賞到你的作品。請使用一般通用的檔案格式，並且讓人很容易找到你的網頁。請勿在網頁上設定太多的登入程序，要求觀賞者必須註冊或鍵入密碼，或是必須下載特殊的程式才能看到你的作品。你的網站必須包括一份說明你是誰的簡短自傳，並解說網站中的作品風格，以及為何你熱衷於描繪人物和創作漫畫作品的理由。

## 讓別人印象深刻

藝術家們可以利用一些方法，顯現自己作品的特質，也讓審查委員會的編輯們印象深刻。

❯❯ 嘗試製作正面印有傑出作品的圖像，背面印著聯絡資料的明信片。

❯❯ 設計專屬的個人商標和標準字，並運用在信封信紙、名片、發貨單、明信片、問候卡、廣告傳單上。

❯❯ 製作廣告傳單或單頁廣告。

❯❯ 設計一個網站或部落格，內含一個高畫質作品的展覽畫廊，並且容許幾乎免費的複製與連結。

### 合約與經紀人

當你在進行一項合約協商時，必須非常謹慎。在其他的藝術領域中，通常藝術家會聘請一位經紀人，負責處理所有合約相關事項。不過，在漫畫藝術的領域中，很少採取這種聘請專業經紀人的作法。當然這不代表這個領域內，沒有專業的漫畫經紀人。

自己蒐集各項智慧財產權的資料，編輯成參考資料小冊子，也是一種變通的作法。例如：「藝術家與圖像設計師市場」(Artist's and Graphic Designer's Market)中，包含藝術家的權益、著作權、智慧財產權等內容，以及國際性出版商和各種藝術家協會的清單。如果你想要了解更詳細的資料，或者較為特殊的主題，可以參考「作家與藝術家或創作人之權益」(Rights of Authors, Artists, and Other Creative People作者：Norwick and Chasen)，或是「網際網路與作者之權益」(The Internet and Authors' Rights 作者：Pollaud-Dalian, 等人)。

### 著作權

著作權是個事關重大權益的嚴肅主題，它牽涉到誰擁有著作權，以及擁有的期限多久的問題。

你必須通曉著作權有關的所有條款的內容。所有正式出版的出版物，都擁有著作權或版權。當出版物被正式出版行銷時，就代表針對這項特定的出版物，宣告註冊了著作權或版權。出版社或作者宣示著作權的目的，在於防止出版品被剽竊。所謂剽竊是指某人偷竊你的作品，並且據為己有。

專職作家或藝術家們，都不希望自己耗費時日精心創作的作品，眼睜睜地被他人剽竊。不過，很悲哀的是目前所有的著作權法規，都無法完全禁絕這種剽竊行為的發生。

著作權法保障創作者在有生之年，以及死後的某段時期內，擁有其創作品的著作權利。目前的美國與歐盟規定著作權擁有期限，是創作者生前與死亡後70年內，都擁有其作品的著作權利。你經常看到的「智慧財產權」，是一項包括著作權、專利權、商標權的法律條款。對於所有你所創作的書籍或手繪圖稿等具有智慧創作形式的財產，都可以歸納在著作權法保護的範圍內。

當你賣出作品時，最理想的狀況是只賣出單次美國或外國的出版版權。這代表出版公司只從你手中買到一次的出版權利。你所簽下的合約書，將決定出版社能擁有多久的出版期限和權利(它可能是你有生之年，或者書籍印刷出版為止)。合約內容可能涵蓋你採取領取一次固定金額，或是採取未來領取版稅的支付方式。所謂的版稅是指你與出版社協商，從書籍的銷售金額內，抽取固定比例的金額當作報酬。當然領取這項報酬的前提，必須書籍要先銷售出去。

你會發現許多出版社會採取買斷著作權的作法。買斷著作權的意義，代表你一旦在合約書的簽名欄簽上自己的名字，書籍的所有著作權利都歸屬於出版社。換言之，漫畫書內的故事與人物角色，全部成為出版社的智慧財產權。你無法從中獲得任何版稅，而改編成電影的獲利，也歸屬於出版社所有。你可能有機會再創作英雄人物的冒險故事，但是那個英雄人物已經不再屬於你擁有的角色了。更糟的是，出版社可能將那個故事或角色朝著你痛恨的方向發展成續集。

# 專業術語

當你擁有足夠的人物描繪作品，建立自己的作品集之後，將有機會在動漫小說的領域裡，發表本身的傑出作品，因此必須先熟稔這個專門範疇內的許多專業術語。

**動作：** 畫格內人物角色的視覺性移動。

**鏡頭角度取景：** 從不同的視覺角度，在一個畫格內的構圖，或者導入以前畫格的動態取景角度。

**對手角色：** 在故事敘事中，與主角形成相對性的角色人物。

**背景：** 在一個畫格內，呈現角色人物、物件、動態的場景或情境。

**鳥瞰圖：** 從一個物件的上方，俯瞰下方的透視情景。讀者像一隻鳥般，在畫格內俯視其中的動態。

**出血：** 整個畫面超出頁面的邊緣，而非留下白色的邊框。出血版面常被運用於內頁畫格上，以創造強調動態空間的錯覺。.

**相機鏡頭角度：** 從讀者的觀點角度看一個主題或場景。相機鏡頭角度的變化，對於讀者解讀漫畫書中的情節，有極大的影響。

**敘事標題：** 漫畫書內的標題文字，是一種講述故事情節的工具，常被用於敘述某些無法藉由圖像或對話表示的資訊。標題文字可採用思考對白框，也可指定第一人稱、第二人稱、第三人稱的角色，負責講述內容。此外，亦可指定單獨的人物或者角色之中的某人，來傳述標題中的內容。

**特寫鏡頭：** 將相機鏡頭接近較小的主體、人物臉部、動作等，以產生強調情緒和張力的效果。

**構圖：** 在漫畫的畫格內，安排各種組成要素。一個成功的構圖必須能吸引讀者的視線，在畫格內來回掃描，並且能看見所有的事物。

**對話：** 故事中角色之間的談話。

**跨頁設計：** 將兩個分置兩頁的漫畫頁面，組合為單獨的大頁面設計。

**每英吋點數dpi：** 列印或掃描解析度的量測單位。掃描的dpi數值越高，則影像越清晰，但是檔案也相對變大。印刷業的標準解析度為400dpi。

**基本場景：** 建構一個脈絡清晰，而且能夠顯示重要人物角色與物件之間關係的情境。

**戶外：** 一個場景位於任何建築結構物之外。

**大特寫：** 相機鏡頭非常靠近畫面中的主題人物或動作，因此圖像充滿了整個畫格。

**大遠景：** 相機鏡頭拉遠，以顯示整個人物的身體和周遭的環境的關係。

**眼睛移動：** 在一個畫格內安排文字與圖像要素，引導讀者的眼睛觀看整個漫畫頁面的版面設計。

**檔案傳輸協定：** 網際網路上的一種檔案傳輸工具，能讓你透過國際網路，將電腦內的資料傳遞給他人，通常其位址(URL)為：ftp://ftp.somewhere.com。

**倒敘：** 一個插入式的場景，由幾個畫格所構成，敘述從現在故事的時間點，回溯到過去時間點的情節。這種倒敘的方式，常被用在重新描述一連串事件的重要背景故事。人物角色的倒敘，特別用在敘述人物角色發展過程中的早期特殊事件。

**焦點：** 在一個畫格或頁面中，強調出人物、動作、物件或任何構成要素。

**全景：** 在單一的畫格或頁面中，顯示所有包含的個別要素和整體物件，以及一個群體或動態的全貌。

**動漫小說：** 採用傳統的漫畫格式，或是實驗性的版面設計，將小說的故事情節，以連貫性的視覺圖像，傳達給讀者。這個專業術語涵括的範圍很廣，包含寫實的非科幻小說、主題式短篇小說、科幻小說等多種類型。

**格框：** 將一系列的畫格，排列於一個頁面時，為了維持視覺上的連貫性，必須統整其畫格的尺寸和形狀。傳統的版面設計是在畫格與畫格之間，加上相等的間隙，以分隔每個畫格。

**上墨者：** 在傳統的漫畫或動漫小說領域裡，上墨者(有時稱為完稿者或美化者)屬於兩種線畫藝術工作者之一。通常鉛筆圖稿完成之後，會由上墨者使用黑色墨水(印度墨水)，在鉛筆稿上填墨，使圖稿線條更為精確清晰。

**嵌入畫格：** 在一個大畫格內，插入小畫格。常用特寫鏡頭描繪動態畫面，以引發讀者的注意，或強化故事情節的描述。

**室內：** 場景位於某種結構物之內部，例如：房子、辦公室、太空船或洞穴。

**造形文字：** 漫畫書內的文字，是由創作者畫出來的特殊字體的造形文字。這種由文字造形創作者所刻畫出來的「展示文字」，通常出現在漫畫書第一頁內的故事主題名稱、特殊的標題之上。負責文字造形的藝術工作者，也在對話框內書寫文字，以及描繪表現聲音特效的造形文字。他們運用不同的字體和手寫的書法，調整文字規格及編排所有的文字，以增加漫畫的視覺效果。

**遠景：** 通常將鏡頭拉遠，以顯示人物的整個身體，並且與周遭環境產生某種關連性。

**中景：** 畫格內主題要素與背景的份量大致相等。採取中景的鏡頭取景時，通常從人物的膝蓋或腰部以上開始描繪，並根據作者或漫畫家的審慎考量，描繪相對應的背景。

**迷你系列：** 在預設的長短和數量限制下，所創作的漫畫或動漫小說。

**蒙太奇：** 將影像拼貼組合以作為倒敘故事，或者加快故事敘述的進程，以及在各個場景之間轉換的手法。它被作為吸引觀眾及引發讀者情緒反應的一種工具。

**講述者：** 說故事給聽眾聽的人。如果講述者也是故事內的一個角色，則有時被定義為觀察者的角色。

**畫格：** 漫畫書內連續性畫格中的個別視覺框架。由一個單獨的圖像所組成，顯示一個時間凍結的動作畫面。

**畫格轉移：** 創作者透過一系列的靜止圖像，從一個畫格到下一個畫格，清楚地轉移畫格內動態的內容，引導讀者進入故事情境的手法。

**繪稿者：** 從事漫畫和動漫小說繪製工作的藝術家。繪稿者是首先把故事描繪成視覺圖像的人，並且必須經常與腳本作家進行討論。這些藝術家負責漫畫版面設計(故事場景的位置與優先順序)，以及故事情節的最終呈現。

**情節：** 構成一個故事的情節內容。尤其這些情節彼此互相關連，並且由於因果關係或巧合，形成某種模式或連續的序列發展。

**觀點鏡頭：** 以一個關鍵人物角色的位置，作為相機鏡頭的取景角度，使讀者從該角色的觀點，觀看畫格內的動態。

**草圖：** 版面設計的概念速寫或草稿，能以視覺的方式策劃故事情節的發展。

**場景：** 漫畫頁面的數個畫格內，所出現的場地和情境，是關鍵人物角色詮釋連貫性故事情節的處所。

**腳本：** 描述漫畫故事情節與人物對話內容的文件。依據一份漫畫腳本，可以先發展出故事情節的大綱，然後由漫畫家描繪鉛筆圖稿，再予以上墨，最後進入著色和添加文字的階段。

**情境：** 故事情節所發生的時間、地點和任何相關事物，以及主要的氛圍和背景。

**聲音特效：** 在漫畫的頁面或畫格內，以視覺性的造形文字，顯示角色或環境內所發出的聲音。

**速度線條：** 通常以簡潔而規律的線條，套疊在背景上，以表現移動的方向。它也可以運用在人物身上，以強調身體的移動感覺。

**頭版頁面：** 包含故事主題名稱的漫畫書全頁圖稿，通常用在故事的第一頁，有時只是單純地顯示其顯著的地位。

**填黑區域：** 在一個漫畫畫格內，決定哪些區域要塗上純黑色的過程。填黑區域能產生遠近感的錯覺、視覺份量感、光影對比效果，以及使角色和動作成為畫格內的焦點。

**拷貝畫格：** 拷貝畫格內的原始圖稿，然後在後續的畫格內重複顯現。

**連環故事：** 以續集或系列發展的方式，擴展或延伸故事的情節。常被應用在電視連續劇、連環漫畫書、報紙連環漫畫、電子遊戲及電影之上。

**正切：** 當畫格內的兩個物件的輪廓線，彼此互相接觸時，產生造形上的不確定性，造成視覺上的混淆，干擾正確的視覺認知。通常在畫格的外框，或是接近畫格的線狀構圖，較容易產生正切的視覺混淆現象

**思考對話框：** 雲朵形大對話框，內含思考和想法的文字內容。

**橫列：** 從左向右橫排成列的畫格。傳統漫畫的版面設計，大都採用三排橫列畫格的設計。

**傾斜鏡頭：** 在一個畫格內，採取上下傾斜鏡頭的拍攝角度，以產生視覺心理上不安定感覺的攝影技巧。

**私語對話框：** 外框的輪廓線為斷續破線的對話框，表示其中的內文為角色的喃喃自語。

**對話框：** 橢圓形的對話框，用來顯示角色之間的對話或演講。

**仰視角度、蟲眼角度：** 從地面低角度向上仰視的拍攝方式，用來讓人物或物件顯得更大和更凸顯。

**變焦：** 改變相機鏡頭的焦距，在畫格內針對主角人物或視覺焦點，進行拉近特寫或拉遠拍攝全貌的操作。

# 中英文索引

中英文索引

189

中英文索引

# 謝誌

AISPIX by Image Source/Shutterstock, p.20r

Amat, Amin, 'Laying out a comic page', pp.166, 167

ANATOMIA3D/Shutterstock, p.57

Arcurs, Yuri/Shutterstock, pp.20l, 21cl, 60tr

Arnott, Luke, lukearnott.weebly.com, 'Drawing from life', pp.22, 23

AYakovlev/Shutterstock, p.71

Bad Ass Girls is copyright 2012 by Christoper Ameruoso and Tom Malloy of Trick Candle Productions. All Rights Reserved.

Bernik, Peter/Shutterstock, p.72tl

Bond, Alexandra 2011, California, USA, www.studiobond.net, pp.99tr, 101br

Calvetti, Leonello/Shutterstock, p.56

Canson Paper, p.17

Code McCallum, volumes 1, Duval-Cassegrain Guy Delcourt Productions - 2006, pp.139c, 139b

Cooney, Daniel, dancooneyart.blogspot.com, pp.13t, 13br, 14c, 15t, 16t, 16bl, 17t, 22br, 23b, 24, 25, 28 - 37, 38tr, 38b, 39t, 39c, 39b, 40b, 41 - 47, 49tr, 49b, 50, 51, 54, 55, 58, 59, 60bc, 62bl, 63bc, 64t, 65tl, 65tc, 65bl, 67 - 71, 72bl, 72bl, 73bc, 73br, 74, 75l, 76 - 85, 86bc, 86br, 87bl, 87bc, 96 - 99, 100tl, 100b, 101tr, 101bl, 101bc, 102, 103tl, 103tc, 103b, 130t, 139t, 152t, 153t, 156b, 157t, 158, 159, 160t, 162 - 165

Corbis, pp.86ct, 87tl, 87ct

Flashon Studio/Shutterstock, p.21r

Hawkey, Angela/Shutterstock, p.115br

Henry, Darrin/Shutterstock, p.113tl

Hidden, Arthur/Shutterstock, p.114tl

Himes, Jeff, chimpchampdesign.com, pp. 47bl, 126, 127, 134, 135, 136tl, 137, 174 - 183

Hua, Jiang Dao/Shutterstock, p.70

Kneschke, Robert/Shutterstock, p.112tl

Kowalski, Michal/Shutterstock, p.110tl

Leonard Starr's Mary Perkins On Stage pp.130 - 133, 136b, 156t, 157b, Copyright 2012 Class Comics Press

LUCASFILM LTD/PARAMOUNT/THE KOBAL COLLECTION, p.138b

LUCASFILM LTD/PARAMOUNT, p.138t

Marcinski, Piotr/Shutterstock, p.21cr

Maridav/Shutterstock, p.86tr

Marrinan, Chris, marrinanart.com, 'Clothing the figure in action', pp.116, 117, 128, 161 Batman copyright 2012 DC Comics. All Rights Reserved.

McDonnell, Pete, mcdonnellillustration.com, pp.12, 13c, 13b, 14tl, 15br, 16c, 17tr, 18, 38c, 39r, 40t, 48, 49tl, 52bc, 52br, 53bl, 53br, 60bl, 60br, 61, 62b, 63bl, 63br, 64bl, 65tl, 65tr, 65bl, 72bc, 73bl, 75r, 86bl, 87br, 103tr, 106, 107, 115, 120, 121, 129, 148 - 151

Om Nom Nom Nom script Andrew Mayer artwork by Lukas Ketner, p.125t

Patrick, Noah Pfarr, www.noahillustration.com, p122, 123, 136tr, 140, 141

Peragine, James/Shutterstock, p.108tl

Photographer: Santi, Dax, daxsanti.blogspot.com, curlyhairedpeople.com, pp.22bl, 60tc, 63tc, 70tr, 71tc, 72tr, 73tc, 77tc

Photographer: McKelvey, Anna; model: Natalie Brooke Edwards, p.71tr

Roman, Shyshak/Shutterstock, p.102

Sandman: Season of the Mists script Neil Gaiman, The Sandman DC Comics

Simmons, Mark, http://toysdream.blogspot.com, 'Quick and not-so-quick backgrounds', p.142 - 145

Smith, Evie, for providing content from Smith Micro Software for Manga Studio, p.19

Stitt, Jason/Shutterstock, p.211

Tangents and principles of figure/clothed drawing is copyright Famous Artists School, Wilton CT; www.famous-artists-school.com, p.160b

The Atomic Yeti is copyright 2012 by Daniel Cooney. All Rights Reserved. www.theatomicyeti.com

The Runaways script Brian K. Vaughan artwork by Adrian Alphona, The Runaways Marvel Comics, p.125b

Valentine is copyright 2012 by Daniel Cooney. All Rights Reserved.www. valentinecomic.com

Xenozoic Tales and related logos, names, and characters are trademark and copyright 2012 Mark Schultz. Used with permission, pp.152b, 153b, 154, 155

本書內所有其他圖稿與照片的著作權，都屬於Quarto出版公司所有。對於所有惠予使用圖稿或照片的藝術家們，已經盡可能求證與知會。若有何疏漏與錯誤之處，Quarto出版公司願意表示歉意，並將在後續的版本中予以更正。

特別感謝 Liz Ramsey, Ayush Shrestha, 與 Simone Eakin 等模特兒的協助，以及攝影師 Dax Santi 的精采拍攝。

**作者的致謝：**

首先感謝愛妻Carolina和兩個兒子Dashiell與Dexter的幫助，讓本書得以順利付梓。衷心感謝Quarto Publishing公司才華洋溢的編輯群，以及發行人Paul Carslake先生，讓我有機會分享我的作品，並藉由許多藝術家們慷慨地提供作品，激發漫畫創作者的靈感，精進漫畫和動漫小說的人物描繪技巧。

對於下列協助完成本書的夥伴們：Pete McDonnel, Chris Marrinan, Jeff Himes, Dax Santi, Lisa Berrett, Juan Carlos Porras, Evie Smith at Smith Micro Software, Amin Amat, Mark Simmons, Noah Patrick Pfarr, Mark Schultz, Leonard Starr, Alexandra Bond等人，致上最高的謝意，並對Famous Artists School提供教材內容，一併表示謝忱。